世界名畫家全集　何政廣主編

夏爾丹 Jean-Siméon Chardin

鄧聿檠◉編譯

藝術家出版社

世界名畫家全集

反映真實生活的寫實畫家

夏爾丹

Jean-Siméon Chardin

何政廣◉主編
鄧聿檠◉編譯

藝術家出版社

目 錄

前　言

　　18世紀的法國藝術，盛行「樂可可」（Rococo）風格。在啟蒙運動的高漲下，第三身分（平民）抬頭，1789年興起法國大革命。在18世紀後半葉出現了以尚—西蒙・夏爾丹（Jean-Siméon Chardin, 1699-1779）為代表的專門描繪平民生活寫實繪畫。啟蒙學者、百科全書發明人、美學理論家狄德羅（Denis Diderot, 1713-1784）讚譽夏爾丹是一位「真正的畫家」。

　　狄德羅否認了古典理想美學教條，認為唯有感官才是衡量藝術品的真正尺度。在18世紀中葉後，這種觀點促進了肖像畫和風俗畫的發展，風俗畫成為描繪感情的天地，肖像畫也摒棄著華成分而揉入心理因素。夏爾丹的風俗畫、靜物寫生和肖像畫，在18世紀的法國藝術中，確立了一條反映真實生活的寫實路線。他拒絕了娛樂性和戲劇性的效果，忠實於描繪的對象，把人物和物品描繪得與生活所見的一樣真實，吸引了觀者的注意與欣賞。

　　在18世紀法國四大畫家華鐸、布欣、福拉歌那、夏爾丹之中，前三位屬於路易十五時期流行的樂可可風格的代表，夏爾丹所走的是另一條道路，即在生活中確立正面的原則，在法國貴族社會衰落和解體的時代，啟蒙思想和不依賴出身地位的人人平等思想，使人能夠指望正義的理想即將實現。正是這種信念，才把那樣的嚴謹性和誠實性，賦予了夏爾丹的創作意圖。夏爾丹主張畫家應面對自然，描繪活的自然，用自己的眼睛觀察自然，信賴自己的天才，並且主張繪畫要用感情。他的靜物畫就是民眾家裡的生活器物，表現出一種樸實親切的感情，與當時適應貴族趣味的樂可可藝術形成鮮明對比。

　　夏爾丹於1699年11月2日出生巴黎，為木匠之子，父母親很讚賞他的繪畫成績，把他送進皮耶—賈克・卡斯（Pierre Jacques Cazes, 1676-1754）的畫室學畫。他在此時臨摹了很多畫，有些是宗教內容作品。真正初步美術教育是在25歲時於諾埃—尼古拉・克伊佩爾（Noël Nicolas Coypel, 1692-1734）的畫室得到的，在這裡他開始畫寫生，並協助名畫家完成某件作品的片段情節，這種經驗對他日後獨特才能的形成影響很大。1728年夏爾丹以靜物寫生畫〈鰩魚〉、〈冷餐台〉等數幅作品參加巴黎青年作品展，得到觀眾和藝術專家的讚許，而獲選加入皇家藝術學院會員。1743年他被推選為顧問。1755年擔任藝術學院財務主任。1765年他被選為魯安斯卡藝術學院院士。

　　從18世紀的三十至四十年代，夏爾丹逐漸進入自己藝術生命的極盛期，創作了許多優異的風俗畫，如〈洗衣婦〉、〈以蠟密封信件的女子〉、〈以銅製飲水器汲水的女人〉、〈市集返家〉、〈餐前禱告〉等，在法國繪畫中首次呈現一個嶄新的世界——歌頌日常生活，也表現了樸素市民的肖像特徵。畫面重現人物精神狀態的表現和構圖，光線色彩的協調統一，比17世紀荷蘭的風俗畫顯得更深沉有力，描繪的場景十分真實、生動，猶如我們身臨其境一樣。正如狄德羅所說：「觀看別人的畫，我們需要一雙經過訓練的眼睛，觀看夏爾丹的畫，我只需要自然給我的那對眼睛。」夏爾丹的畫通俗易懂，易於為群眾接受。他的取材於日常生活的真實繪畫〈餐前禱告〉複製版畫，被《法國信使》印成月曆及海報，廣為法國農家作為家庭壁飾，使他成為最富人氣畫家。甚至也曾吸引瑞典露易絲—優樂利克女皇、俄羅斯女皇凱瑟琳二世、普魯斯特王腓特烈二世收購夏爾丹的繪畫。

　　儘管夏爾丹的繪畫題材範圍相當狹小，但他在自己所喜愛的情節裡，找到大量的細微差別。初看其畫中人物與靜物，顯得似乎近似，但是當你仔細看的時候，就會發現各種各樣的動作、特殊的情調、不同的協調和各別不同的光采等細微變化，隱然含有功力。

　　夏爾丹晚年時運用粉彩畫了很多肖像，尤其是他的自畫像和他妻子的肖像畫極為著名。夏爾丹可稱為18世紀法國最具代表性的靜物畫和風俗畫家。他的著名作品現今均被珍藏在法國羅浮宮、聖彼得堡艾米塔吉美術館及美國等地美術館。

2013年9月寫於《藝術家》雜誌社

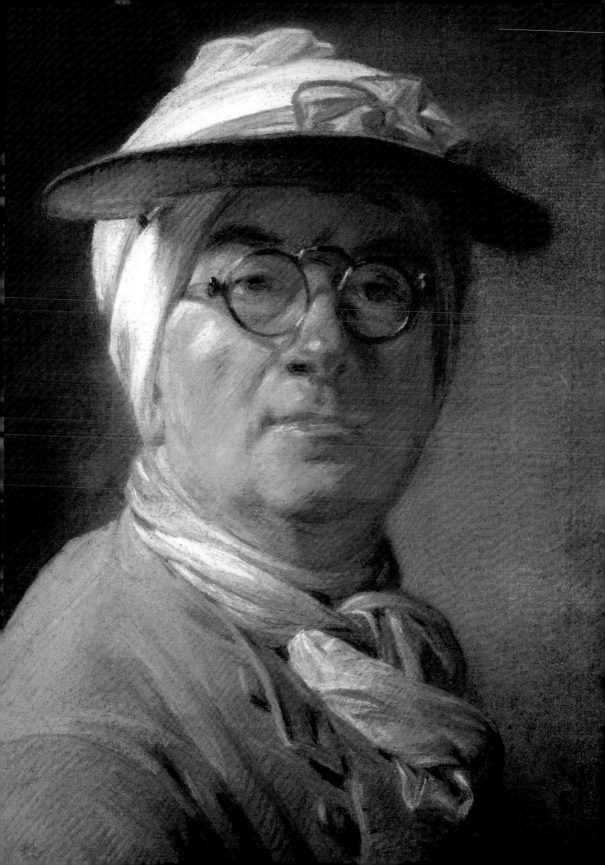

反映真實生活的寫實畫家
尚一西美翁・夏爾丹的生涯與藝術

只消一眼即可明瞭創作者所欲呈現的主題；若單就畫面來說，夏爾丹的作品即擁有這種純粹、簡單的特質，善於呈現充滿特殊韻味的民間生活，但蛻去其樸實的外觀，仍可看出異於同代人之獨創性。夏爾丹並未選擇於新的主題中尋求發揮，而是在繪畫最為精純的本質上搭建出一種全新的創作型態。

夏爾丹
戴遮光帽的夏爾丹自畫像
1775　粉彩　46×38cm
法國巴黎羅浮宮美術館藏
（第7頁為局部放大）

進入皇家繪畫雕塑學院之前

18世紀繪畫的分類延續歷史學家安德烈・菲利比安（André Félibien）在法蘭西學院會議所提出的17世紀法國繪畫門類階級（hiérarchie des genres picturaux），以歷史畫為首分為囊括歷史、宗教與神話主題的歷史畫、風俗畫、風景畫與靜物作品。

出生於巴黎手工藝世家的尚一西美翁・夏爾丹（Jean-Siméon Chardin），自幼協助父親製作細工木作，培養出細膩的性格並進而發覺自身對藝術的熱忱，而後在父親的支持之下前往聖路克學院向皮耶一賈克・卡斯（Pierre-Jacques Cazes）習畫。於卡斯工作室首度接觸繪畫的夏爾丹，先是學習歷史畫的繪製，但於初執畫

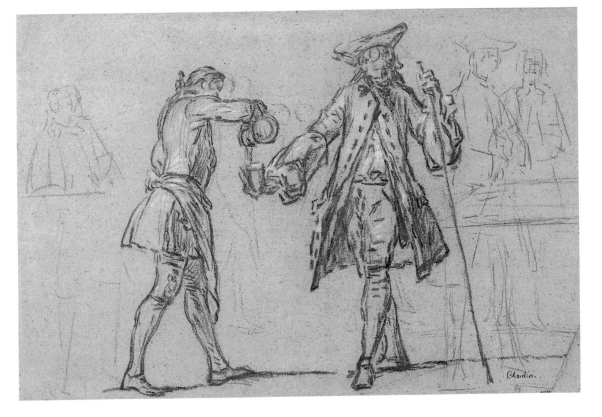

筆之時尚不得要領，雖曾繪〈被運往診所的傷者招牌〉、〈人力車練習〉、〈台球賽〉、〈斟酒的侍者練習〉等風俗畫，但唯有〈被運往診所的傷者招牌〉算是其中較為人所稱道，並堪為日後繪畫生涯鋪墊之作，且尚未能自其中看出過人的潛力。直到一日看到一隻家中獵得的野兔，激起其忠實呈現野兔各面向的欲望，最終藉由創作靜物畫發覺自身對細節、光影與色調的變化之過人掌握力。「我必須忘記之前所見，或許甚至其他曾經經過他人詮釋過後的成果。」他曾如此說道，顯示出夏爾丹創作的決心，以及避免流俗的希冀。

　　1728年，適值二十九歲的夏爾丹，更以一幅靜物畫作品成功地獲選入皇家繪畫雕塑學院就讀，真正開啟其藝術生涯。

動物與水果靜物

　　夏爾丹進入皇家繪畫雕塑學院前後所作之靜物作品，大致因

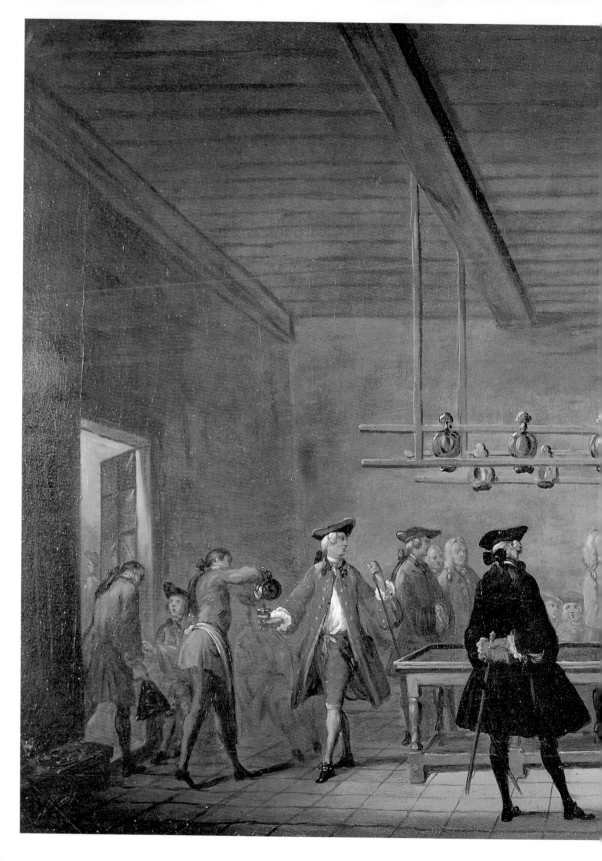

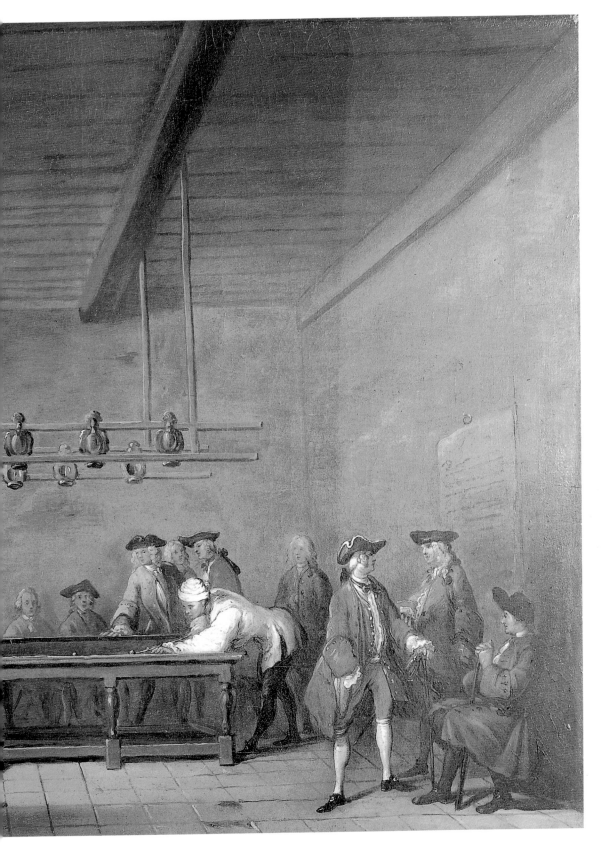

其中準確的線條、精闢的觀察力與獨創的表現方式而有其共同性；不同材質的物件彷彿不經意地被置於一處，看似單純的構圖卻實則經過深思熟慮，呈現出極佳的合諧感，色彩則以低彩度的褐色系為基調。於此同時亦開始與同代畫家產生區別，夏爾丹的靜物畫跳脫毫無生氣呈現出物體原樣的呆板繪法，而是著重於自身希望靜物所表現出的氛圍，經過長期思考、沉澱，再以畫

家雙眼觀察吸收，最後藉靈魂與手轉化後所遺留下的精粹即成就了其畫中超然不朽的韻味。自其日後繪之風俗畫、肖像畫、靜物畫等中亦可發現比起繪畫所暗喻的意涵，夏爾丹更加醉心於其所表現出的永恆，而這或許是畫家本人當時尚未察覺，但實則為串連所有創作的特點之一。

　　夏爾丹以動物與水果靜物長才進入皇家繪畫雕塑學院，獵物靜物作品佔了其中的大部分，偶爾才能見到活生生的動物出現於畫面之中，原因在於夏爾丹對於畫作細節極度要求且習慣再三修飾以求臻至完美，此點是動物難以配合達成的。另外尚有一說則為18世紀法蘭索瓦·德波特（François Desportes）與尚─巴布提斯·烏迪（Jean-Baptiste Oudry）早以動物畫享譽藝壇，因此夏爾丹選擇轉自靜物畫創作以另闢蹊徑。約1724年間，夏爾丹作〈獵犬〉，快速勾勒而成之柔滑筆觸使油畫保留一定程度的清透感，

朱勒·德·龔固爾（Jules de Goncourt）依據尚─西美翁·夏爾丹原作〈**被運往診所的傷者招牌**〉完成之版畫，約作於1720年。（上圖）

夏爾丹　**人力車練習**
約1720　瀝青質頁岩筆
28.3×26.3cm
瑞典斯德哥爾摩國立美術館藏（下圖）

法蘭索瓦·德波特
環繞著獵物的四隻獵犬
1700　油畫畫布
271×186cm
法國巴黎凡爾賽宮藏
（右頁）

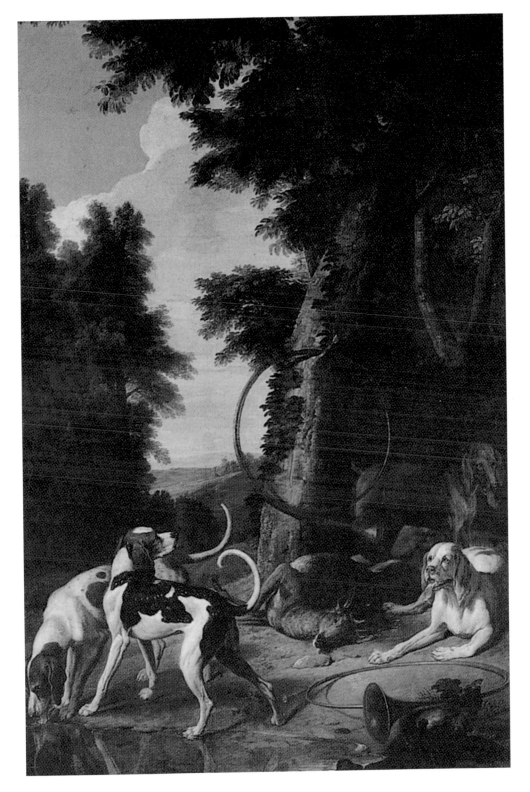

獵犬神韻及畫法則取材自德波特作品，相對來說烏迪對於夏爾丹的影響則相較式微。但此時無論畫面風格抑或主題皆尚不具個人特色，可發現為創作前期之作，亦顯出畫家正亟力於探索個人繪畫的可能，唯有藉畫面右方所繪之獵物與獵槍聯想起日後多幅獵物靜物創作。

約1728年續作〈野兔、獵袋及火藥瓶靜物〉，觀者更能夠自此畫看出夏爾丹創作改變進程，之前於〈獵犬〉中所呈現出的澄澈感已然不復見，濃郁、厚重的油料與複雜的構圖為匯聚寫實主義的精確，以及經過縝密思量的陳設後之成果。此時期相似主題作品尚有〈牆上的綠頭鴨與酸橙靜物〉、〈法國水獵犬〉等，同樣展現畫家對於靜物的細膩觀察力，並不忘應維持之均衡與合諧，因此使構圖結構感十足卻不顯僵硬。〈牆上的綠頭鴨與酸橙靜物〉全作由畫面中四個橘色亮點交錯形成主要骨架，除成就絕佳穩定性外，尚適時地消弭因用色灰暗而予人過於沉重的感覺。〈法國水獵犬〉繪有一隻抬頭望向獵物之法國巴貝水犬（Barbet），懸掛於高處的綠頭鴨續用〈牆上的綠頭鴨與酸橙

夏爾丹　**獵犬**
約1724　油畫畫布
192×139cm
美國帕薩迪納諾頓·西蒙基金會藏
（右頁，上圖為局部）

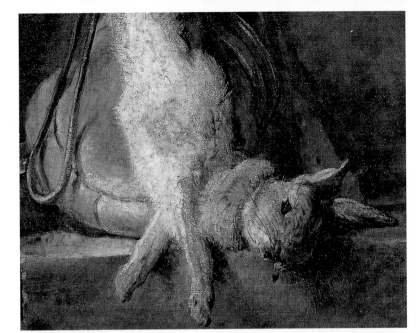

夏爾丹
野兔、獵袋及火藥瓶靜物
約1728　油畫畫布
81×65cm
法國巴黎羅浮宮美術館藏
（左頁，右圖為局部）

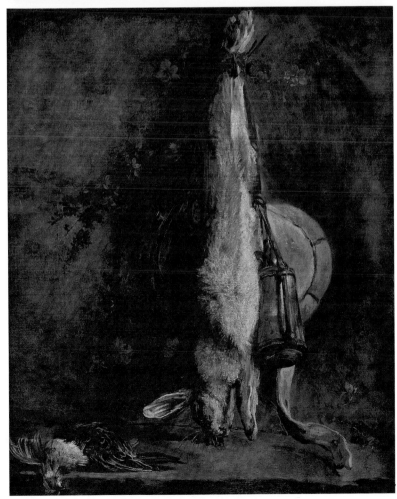

夏爾丹
野兔、獵袋、火藥瓶與雲雀
靜物　1728　油畫畫布
73×60cm　私人收藏

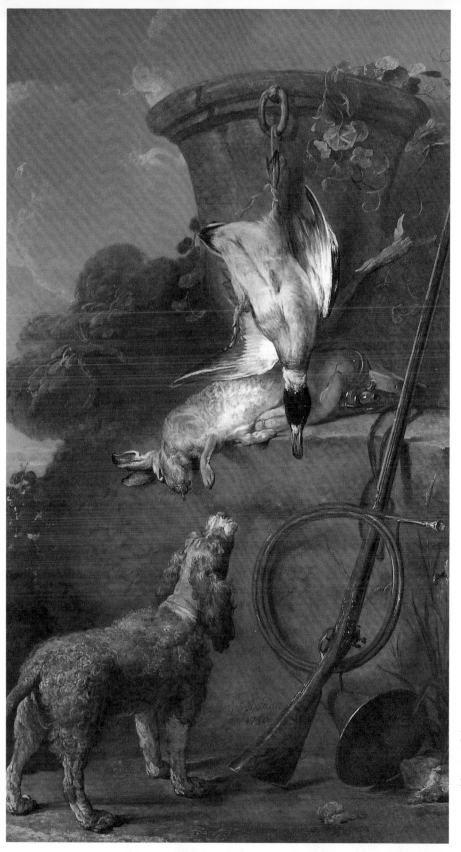

夏爾丹　**法國水獵犬**
1730　油畫畫布
194.5×112cm
法國巴黎私人收藏

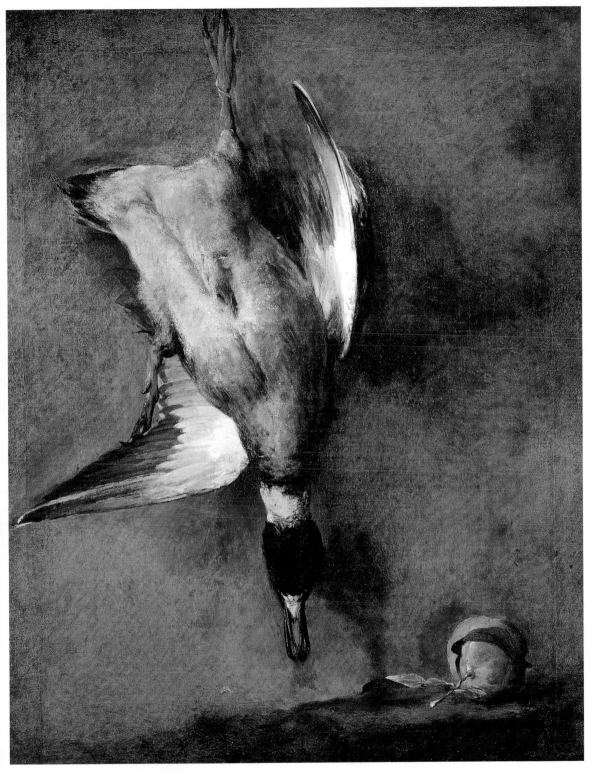

夏爾丹　**牆上的綠頭鴨與酸橙靜物**　約1728　油畫畫布　80.5×64.5cm　法國巴黎狩獵與自然博物館藏

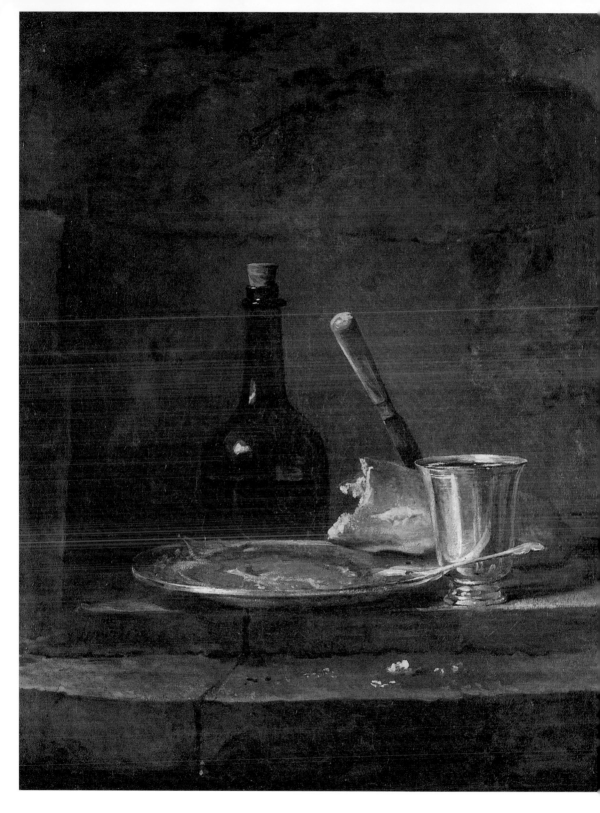

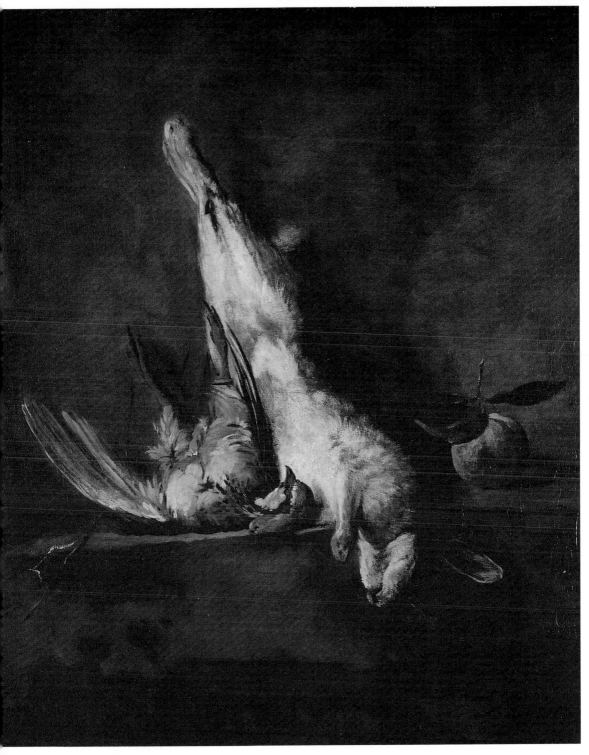

夏爾丹　**兔子、松雞與酸橙靜物**　1728前　油畫畫布　68×60cm　法國巴黎狩獵與自然博物館藏
夏爾丹　**早餐前的準備**　1728前　油畫畫布　81×64.5cm　法國里爾美術館藏（左頁）

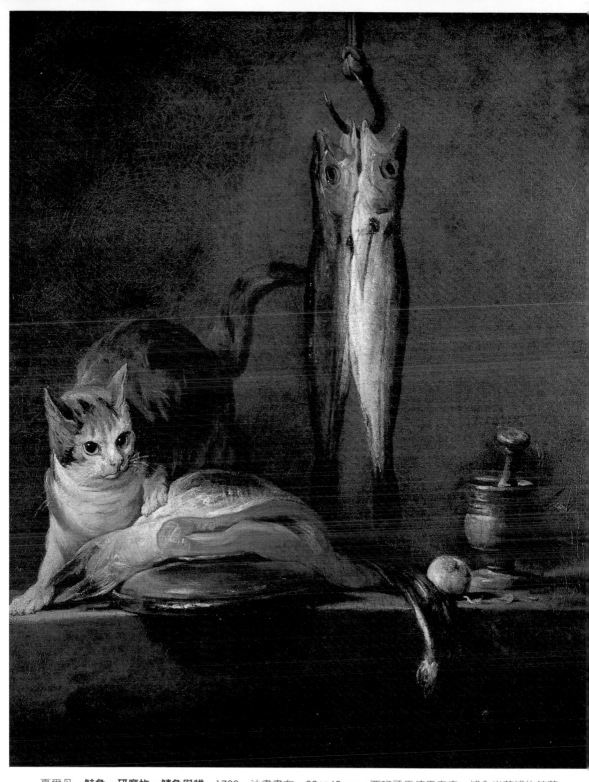

夏爾丹　**鮭魚、研磨杵、鯖魚與貓**　1728　油畫畫布　80×63cm　西班牙馬德里泰森－博內米薩博物館藏

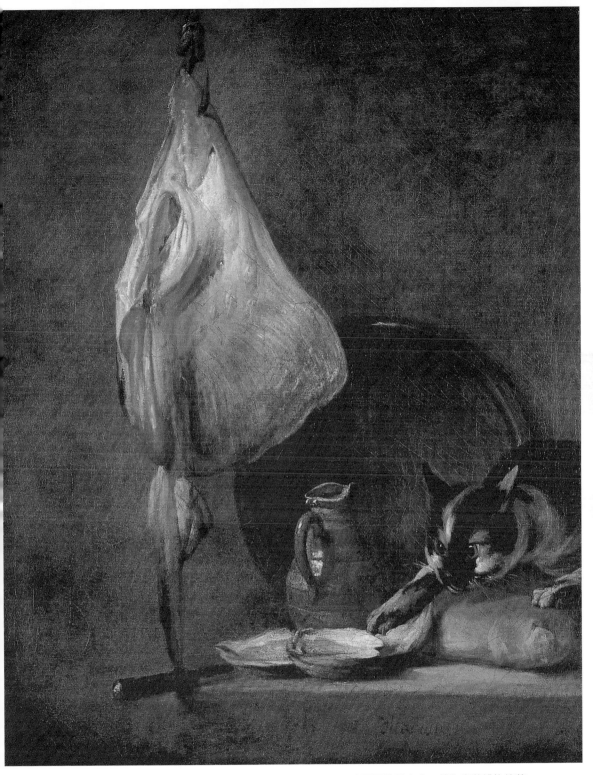

夏爾丹　**鰩魚、生蠔、小罐、麵包與貓**　油畫畫布　80×63cm　西班牙馬德里泰森—博內米薩博物館藏

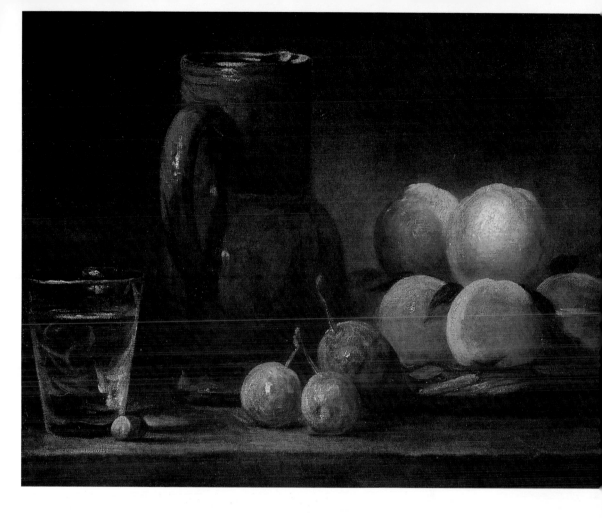

靜物〉中之飛禽形象，與帕薩迪納諾頓·西蒙基金會收藏的〈獵犬〉（圖見15頁）相比較即可清楚看見畫家於幾年內實力之躍進。

　　此幅作品在某種程度上亦可被視為告別以德波特為學習對象的傳統構圖，以及獵犬與獵物同出現於一畫面中之設定的作品。

　　水果靜物則是夏爾丹於1725年至1730年間，繼獵物靜物之後最常選用的繪畫主題，畫面組成以各式水果為主，有時會再加上玻璃杯、酒瓶、水壺等用具以增加豐富性，其中一只銀色寬口杯更是多次出現於他的作品之中，如〈葡萄、銀色寬口杯、酒瓶、桃子、蘋果與梨靜物〉即為一例。〈葡萄、銀色寬口杯、酒瓶、桃子、蘋果與梨靜物〉為現知夏爾丹水果靜物作品最早的一幅，此時的他雖已具備物品形態的表現能力，但於平衡構圖方面則顯

夏爾丹
桃子、陶壺與杯水靜物
約1726-28　油畫畫布
33.5×43cm
美國華盛頓國家藝廊藏

夏爾丹
葡萄、銀色寬口杯、酒瓶、桃子、蘋果與梨靜物
約1726-28　油畫畫布
68×58cm
法國巴黎羅浮宮美術館藏（左頁）

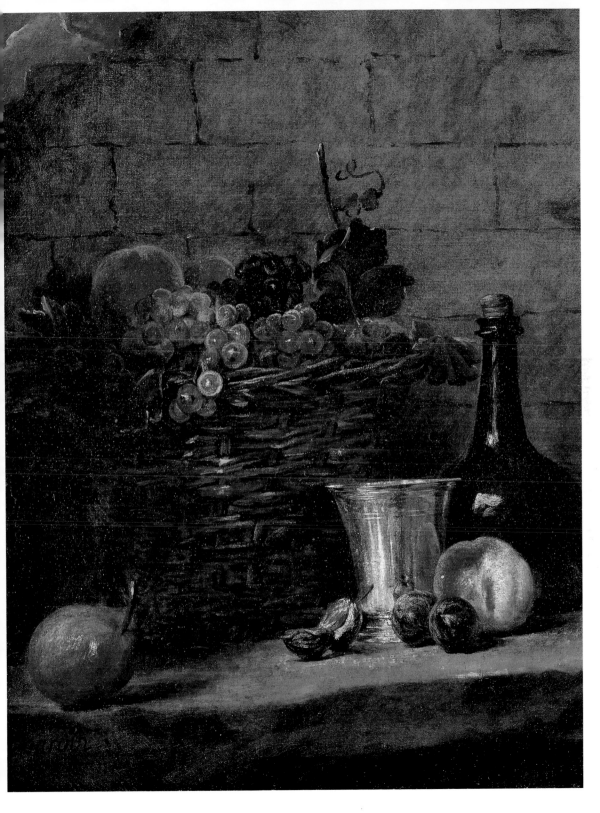

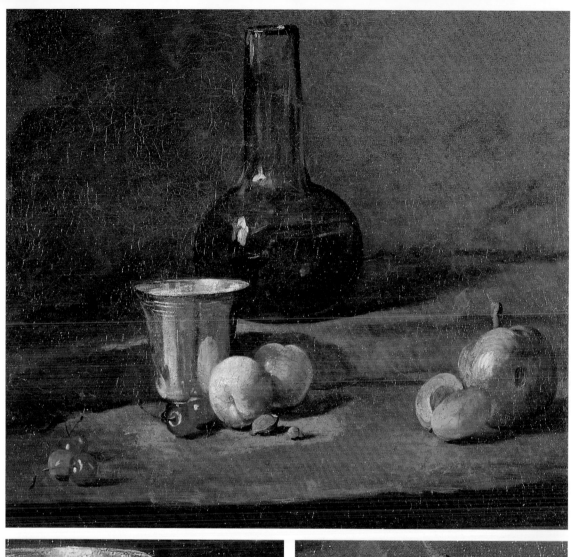

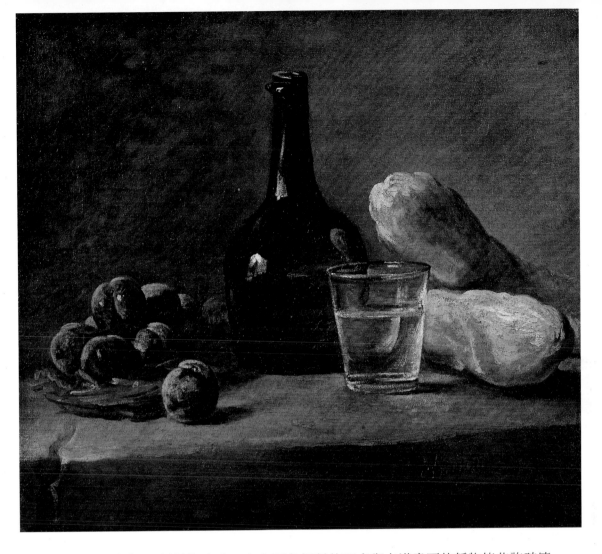

夏爾丹 **李子籃、玻璃瓶、半滿的水杯及黃瓜靜物** 約1728
油畫畫布 45×50cm
美國紐約弗里克收藏博物館藏

夏爾丹 **半滿的酒瓶、銀色寬口杯、櫻桃、杏子、桃與青蘋果靜物**
約1728 油畫畫布
43×49.5cm
美國聖路易美術館藏
（左頁上圖，下二圖為局部）

得較為生疏，向左下角傾斜的石桌與占滿畫面的靜物皆些許破壞了畫面之平衡。雖於結構方面不甚理想，但各種色調合諧地交融在畫布各處並交相呼應，再加上一再採用的渾圓形體，夏爾丹後期代表作特色亦於此畫中隱約地展現出來。該畫最為特殊之處則無疑是左上角留下之一隅天空，帶有些許北國傳統意味，做為對應表現主體光影變化之用。

〈桃子、陶壺與杯水靜物〉約完成於1726至1728年間，也呈現相同特性，所有物品幾乎佔滿畫面形成緊密、結實的構圖，而油料的厚塗及微弱的光線更是加深了沉重的氣氛，使觀者不禁為畫家呈現物件質樸但具有份量感的獨特功力而懾服。隨後夏爾丹

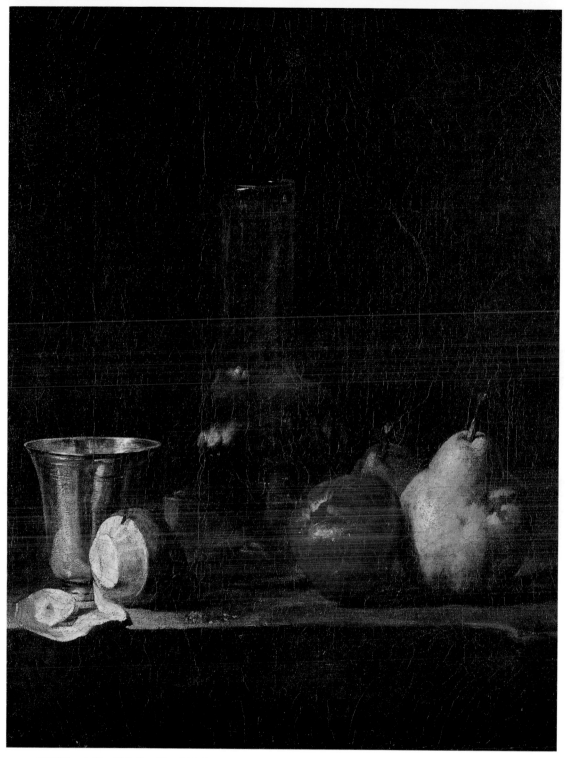

夏爾丹　**水瓶、銀色寬口杯、削皮的青檸檬與蘋果及梨子靜物**　約1728　油畫畫布　55×46cm
德國卡爾斯魯厄州立美術館藏

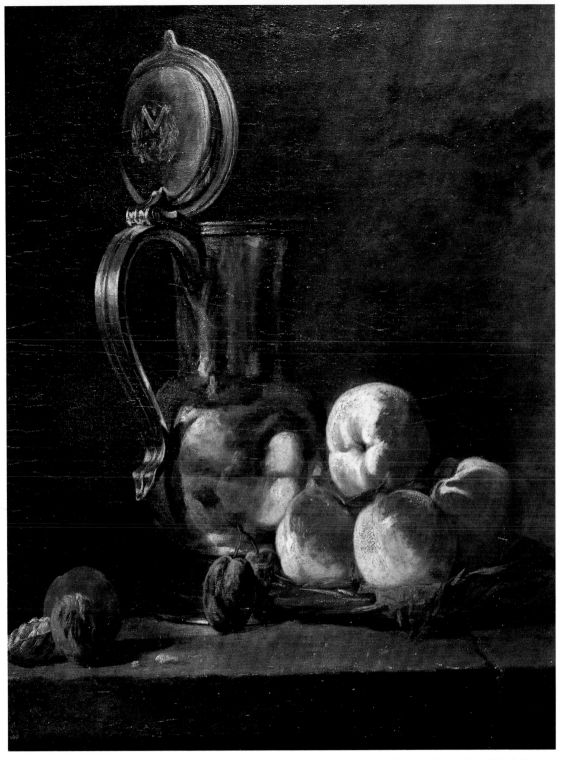

夏爾丹　**錫製水壺與桃子、李子及核桃靜物**　約1728　油畫畫布　55×46cm　德國卡爾斯魯厄州立美術館藏

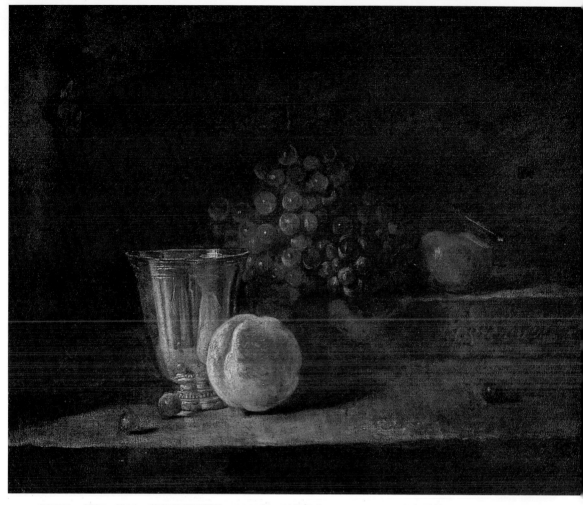

夏爾丹　**銀杯、桃子、葡萄與蘋果靜物**　1728前　油畫畫布　46×56cm　私人收藏

夏爾丹　**看向銀鍋旁的兔與松雞的花貓**　約1728-1730　油畫畫布　76×108cm　美國紐約大都會美術館藏
（右頁上圖）
夏爾丹　**有盛裝李子的大碗、桃子及水壺的靜物**　約1728-1730　油畫畫布　45×70cm
美國華盛頓菲力普美術館藏（右頁下圖）

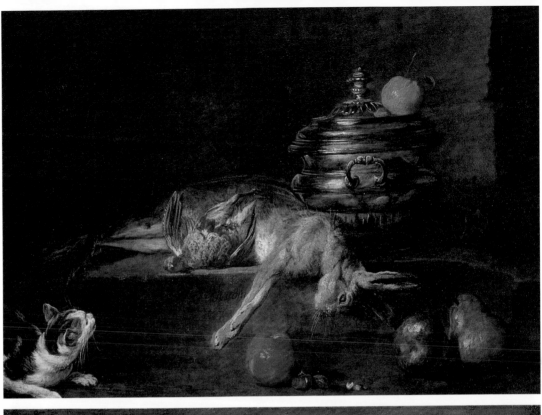

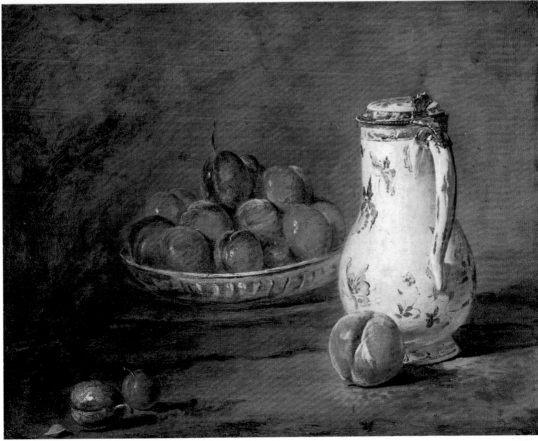

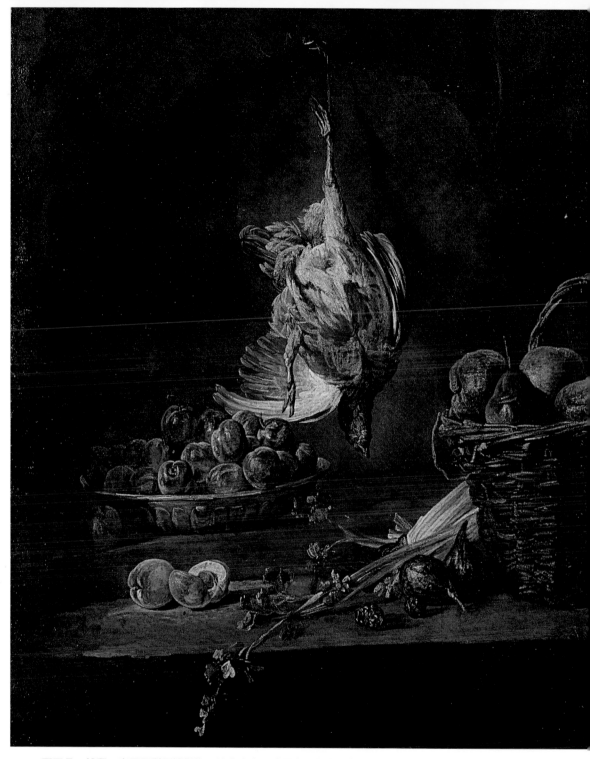

夏爾丹　**松雞、李子及梨子籃靜物**　油畫畫布　德國卡爾斯魯厄州立美術館藏

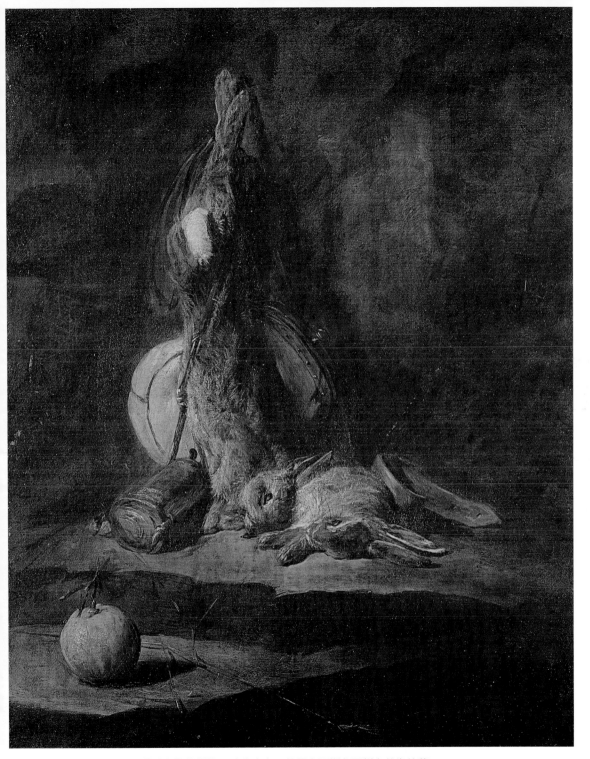

夏爾丹　**有獵袋、死兔、火藥罐與橙的靜物**　油畫畫布　德國卡爾斯魯厄州立美術館藏

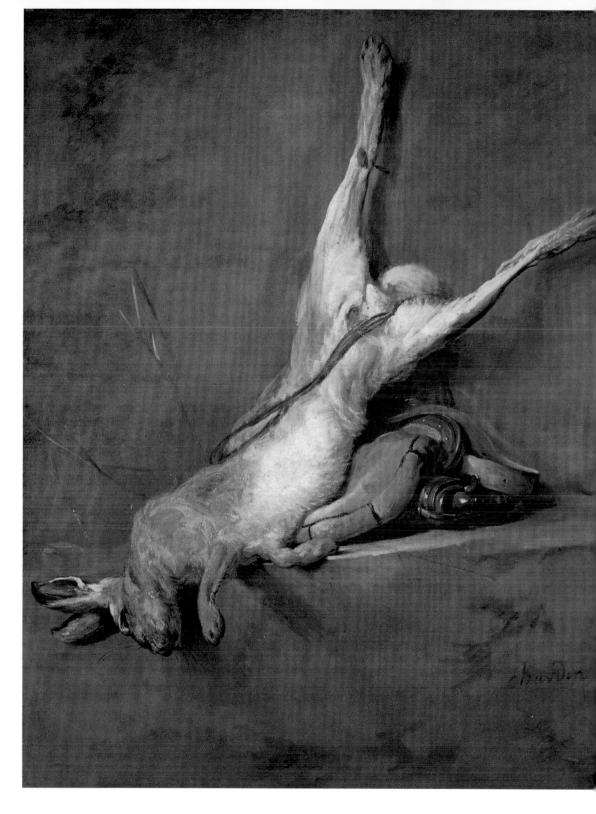

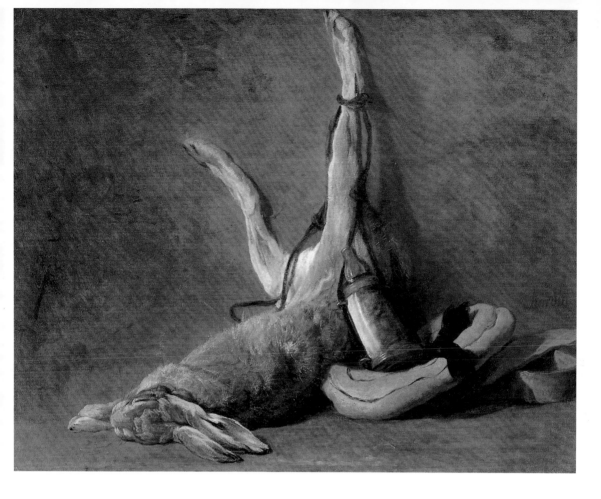

夏爾丹　**死兔、獵袋與**
火藥罐靜物　約1730
油畫畫布　62×80cm
美國費城美術館藏

夏爾丹　**死兔、火藥罐**
與獵袋靜物　約1730
油畫畫布　98×76cm
法國巴黎羅浮宮美術館
藏（左頁）

又完成〈半滿的酒瓶、銀色寬口杯、櫻桃、杏子、桃與青蘋果靜
物〉與〈李子籃、玻璃瓶、半滿的水杯及黃瓜靜物〉等兩幅在構
圖上極端近似的油畫作品，玻璃水瓶與酒瓶皆被擺放於畫面中心
平分左右畫布，褐色系的木桌與牆面成功地突顯出畫作主體，以
及玻璃瓶身與水果表皮上的反光與紋路。而〈錫製水壺與桃子、
李子及核桃靜物〉與〈水瓶、銀色寬口杯、削皮的青檸檬與蘋果
及梨子靜物〉也是夏爾丹進入皇家繪畫雕塑學院前所完成的相似
作品，且他亦已然於此時開始展露功力。捨棄輕易可見的技巧堆
疊，夏爾丹此二幅作品顯得更為樸實但優雅，其中縱向而立的錫
製水壺與水瓶則進一步加強了空間的延展性，整體色彩協調且結
構穩定，單一的背景也意外地造就了超脫時間、空間限制的永恆
感，呼應了前述所指出之個人特色。

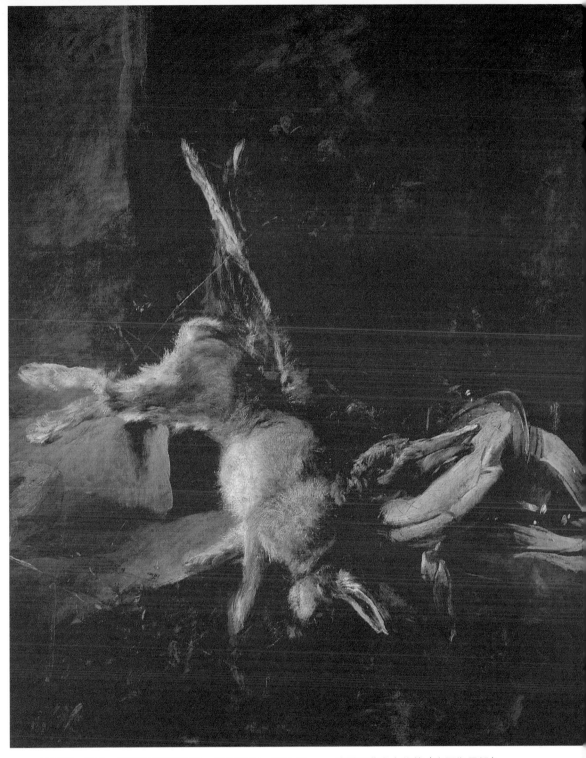

夏爾丹　**死兔、獵袋與火藥罐靜物**　油畫畫布　73×60cm　法國巴黎私人收藏（右頁為局部）

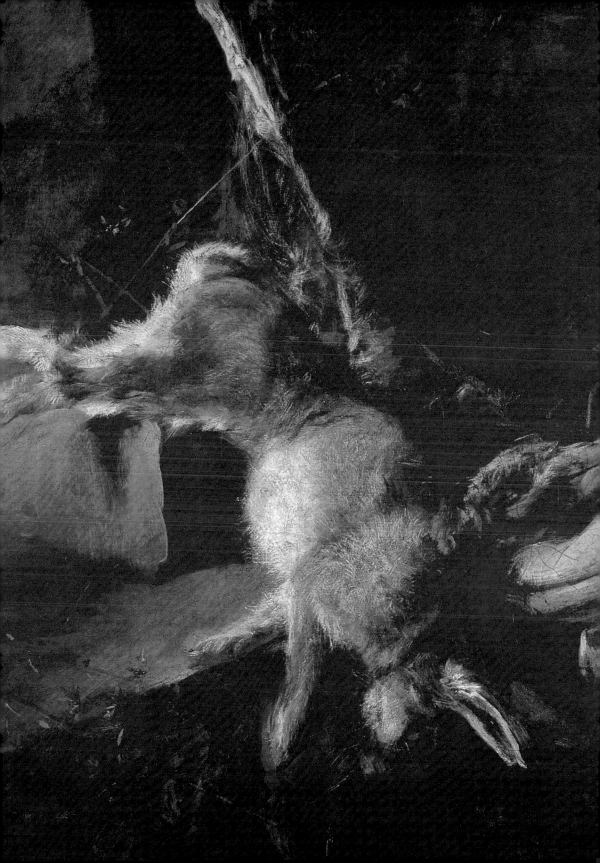

進入皇家繪畫雕塑學院習畫的契機

夏爾丹專業畫家生涯起步於1728年，是年他因〈鯕魚〉與〈冷餐台〉兩作受到諸多矚目，少見的以描繪動物及水果靜物之專長獲選進入皇家繪畫雕塑學院精進畫藝。

研究學者雅耶庫倫（Jean-Baptiste Haillet de Couronne）尚記有段關於夏爾丹被選入皇家繪畫雕塑學院的契機的有趣佚事：「他（夏爾丹）想報考皇家繪畫雕塑學院，但於此之前他希望先探知校方的品味，因此使了點小心機。他佯裝不經意地將自己的作品擺放在第一展示間，而自己則等在隨後的展間內，直到當時因絕佳的色彩、光影變化掌握力及深厚的理論基礎極負盛名的傑出畫家——拉吉里耶〔Nicolas de Largillierre〕抵達。拉吉里耶一見掛於第一展間的作品便為之震憾，駐足欣賞、思考了良久後才前往甄試生所在的第二展間，步入其中同時說道：『你們這兒有些很棒的畫作，它們必定是出自哪位佛拉芒（指比利時東北半法蘭德斯地區）畫家之手』，『那麼現在讓我們來看看您的畫作吧！』他對著眼前的夏爾丹說。『先生，您方才看過了。』夏爾丹答。拉吉里耶遂大為驚艷快聲道：『噢！我的朋友，快介紹一下你自己！』」拉吉里耶並不是唯一為夏爾丹不俗的繪畫才能感到驚奇的人，當時御用畫家路易·布隆涅（Louis de Boullogne）也曾在夏爾丹剛進入學院之際給予諸多好評。

〈鯕魚〉約完成於1725至1726年間，為夏爾丹最為人所知的靜物畫之一，後由羅浮宮美術館收藏，塞尚、馬諦斯均曾仿繪此作，俄籍畫家蘇丁（Chaïm Soutine）亦深受啟發，至今仍持續攫獲觀者目光。

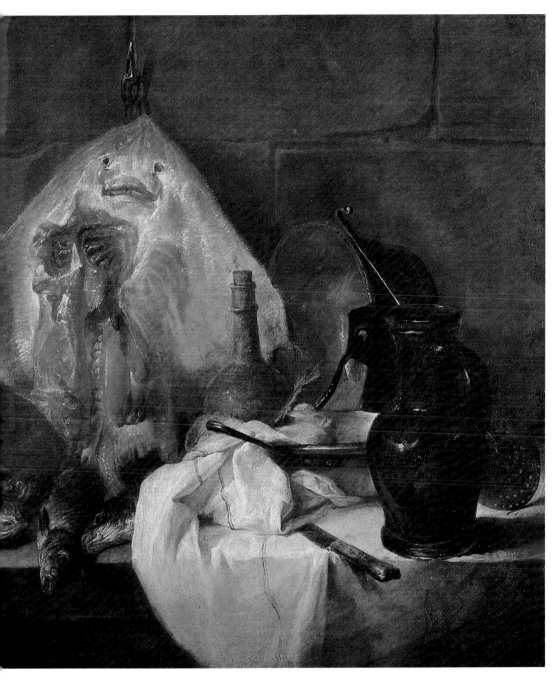

夏爾丹　**鰩魚**　約1725-26　油畫畫布　114×146cm　法國巴黎羅浮宮美術館藏

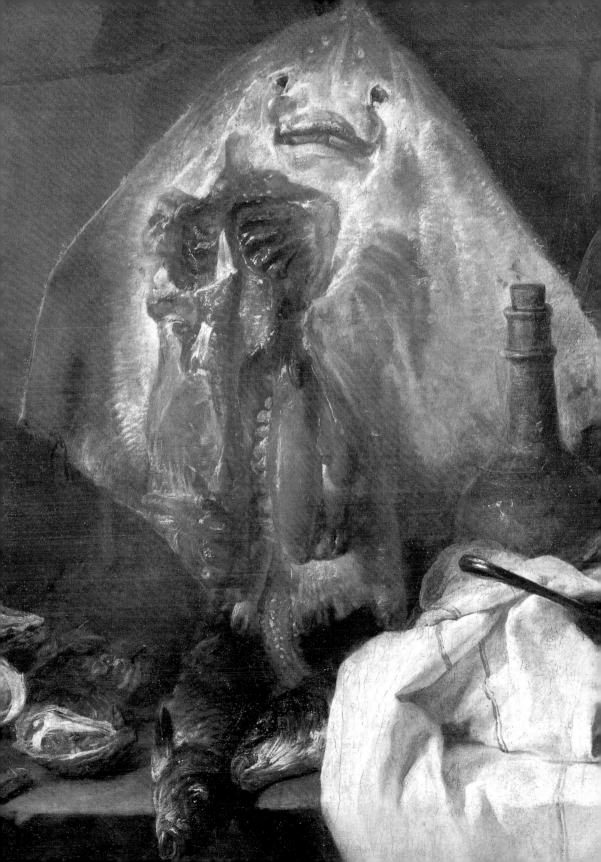

畫作右方堆著水壺、漏勺、銅鍋等尋常廚具，左側與之對襯的則是動植物食材，生蠔、鯉魚、大蔥散佈於桌上，夏爾丹還少見地加上一隻覬覦食物的花貓為畫面增加了些許生氣。全畫主題——一隻遭開膛剖腹的醜陋鰩魚形成均分畫面的中心線，狄德羅更曾說：「畫面的主體噁心極了！但卻是鰩魚真真實實的血肉、肌理，是無法藉由其他方式表現出來的。」但或許就是這樣的違和感使此畫更能夠震撼觀者，讓人更欲進一步探究畫家於醜惡之中粹煉出的美的技巧，「將奇異的獸轉化為多彩的宗教聖殿」普魯斯特如是讚道，也顯示出畫家過人的洞察力。

〈冷餐台〉與〈鰩魚〉同樣是夏爾丹最為人所樂道之作品之一，但氣氛卻截然不同，此畫較前作有著更為濃烈的法式靜物畫特色，顯得較為謹慎，唯色彩帶給人耳目一新之感，且鮮見地於畫面中加入兩隻動物；踞於高處的鸚鵡及左下角的獵犬。「在一間看似充斥著平凡及您（觀畫者）自我困頓的房間裡，夏爾丹的到來宛如一道明亮的光線，為每一樣東西加上色彩，將它們自晦暗之中突顯而出。……如同自沉睡中甦醒的公主，每一件物品都被賦予了生命，重拾各自的色彩，生且延續著，並與我們交談。從半掀起的桌巾與其上隨意擺放的餐盤與餐刀，顯示出主人離開的倉促。水果堆疊成塔狀置於中間，一株株鮮豔的秋季花朵裝飾於桃子周圍，肥碩的梨上更綴有一枝粉色玫瑰花，宛如臨於其上、微笑著的小天使。而昂首望向餐台的狗則更顯得食物的美味與不可得，牠的雙眼緊盯著佈滿細毛的甜桃與蘋果水亮的表皮，似想一探果物的芬芳。澄澈如白日又使人渴望如泉水，被人喝過一口的葡萄酒閒置於桌上，對照一旁已然被一飲而盡的玻璃杯，儼然象徵著先前的強烈飢渴；兩個玻璃酒樽從杯頸、杯身到杯口無一不精緻。……地上擺放有一銅製水桶，看樣子也是因為主人的匆忙而被遺留於餐台旁的。」普魯斯特如是細膩地描寫到畫中景象，若是僅見此段敘述，讀者或許會誤以為是在形容自己親眼見過的真實場景。

夏爾丹　**鰩魚**
約1725-26　油畫畫布
114×146cm
法國巴黎羅浮宮美術館
藏（左頁為局部）

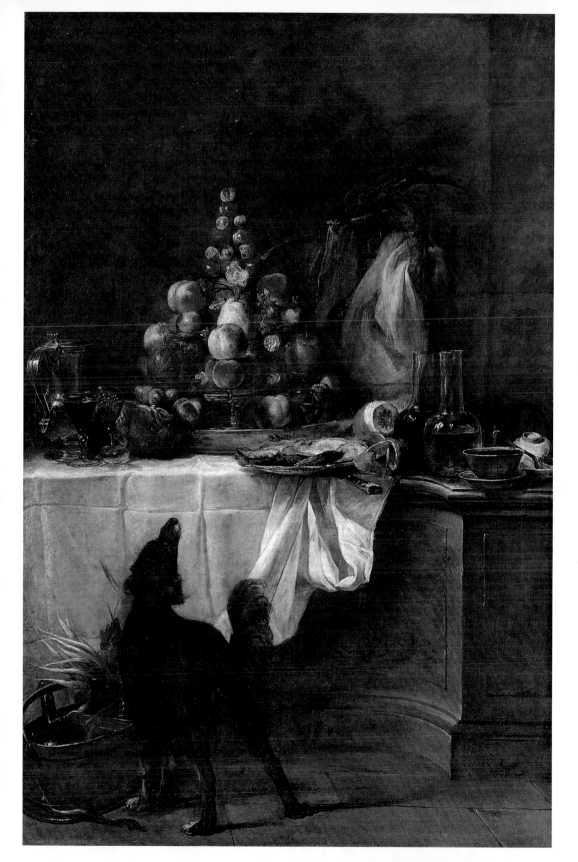

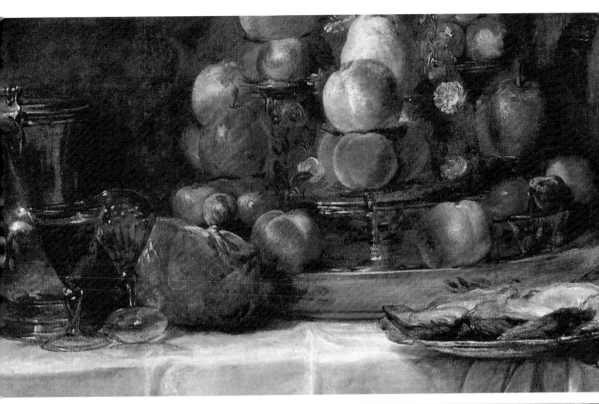

夏爾丹　**冷餐台**　1728　油畫畫布
194×129cm　法國巴黎羅浮宮美術館藏
（左頁，上與右圖為局部）

1730年的轉變：委託創作與廚房靜物畫

　　甫進入皇家繪畫雕塑學院的夏爾丹並沒有因學院的盛名而馬上獲得藝壇賞識，直至1731年參與楓丹白露宮內法蘭索瓦一世廳修繕工程，與之後接獲來自布欣（Boucher）及卡爾凡路（Carle Vanloo）的委託才開啟其進入職業繪畫生涯的一頁。

　　1730年代初葉，夏爾丹迎來了創作生涯及個人生活中的重大轉變。1731年夏爾丹與未婚妻瑪格麗特‧珊塔（Marguerite Sintard）於訂婚七年之後終於在法國聖敘爾皮斯（Saint-Sulpice）完婚，亦於同年經歷喪父及喪子之痛。針對夏爾丹與瑪格麗特訂婚多年，期間更再次訂定婚約，卻遲未完婚的說法眾說紛紜，一說是因夏爾丹是為了女方家族所提供的巨額禮金，但實際原因仍不可知，唯一可以確知的是該時的夏爾丹於經濟、家庭方面皆遭逢困頓，因此不得不接下許多並非出自個人意願的創作委託。夏爾丹生性含蓄，因此後世對他的私人世界了解不多，僅能自現存

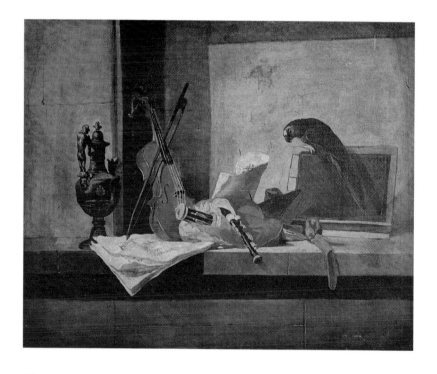

夏爾丹　**鸚鵡與樂器**
1731　油畫畫布
117.5×143.5cm
法國巴黎私人收藏
（右頁為局部）

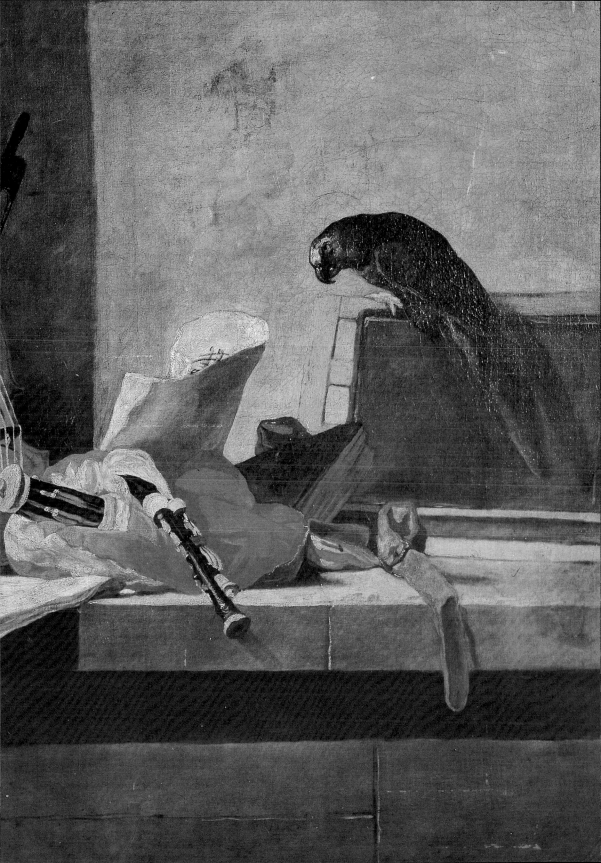

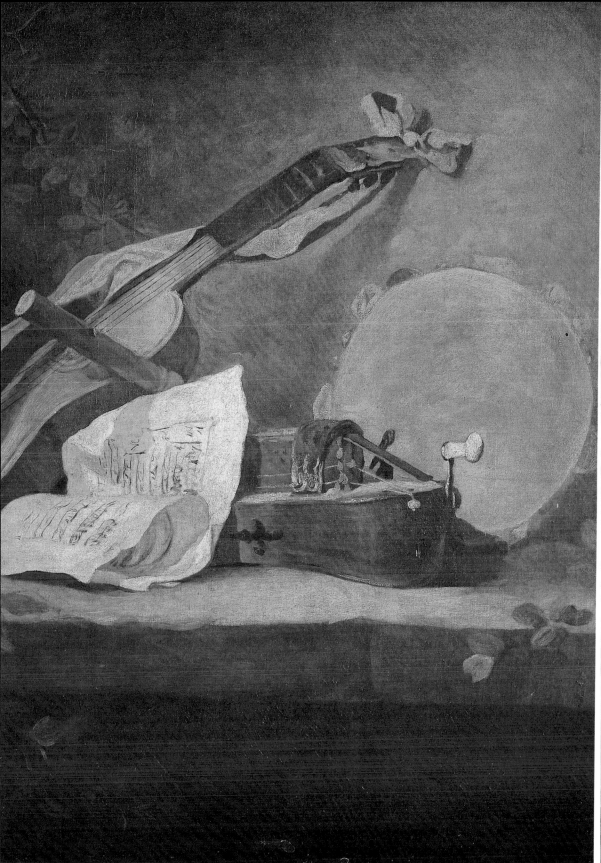

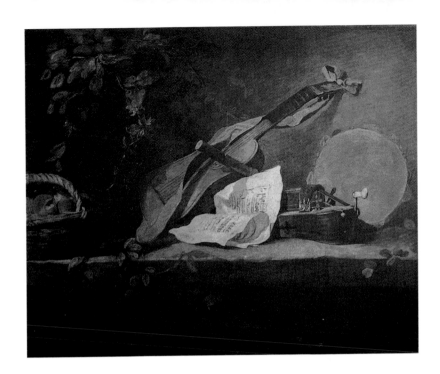

夏爾丹　**樂器與水果籃**
1731　油畫畫布
117×143cm
法國巴黎私人收藏
（左頁為局部）

的文字記錄與畫作探看畫家生平。創作無疑是他一生中不可或缺的重心，夏爾丹也從中顯示出不甘僅止為畫面「紀錄者」的野心，他所追求的是將靜物畫及風俗畫提升至另一高度。

　　1730年代的轉變時期是由一連串的實驗與研究所組成，對於夏爾丹的藝術生涯有著決定性的影響，創作技巧與風格也於此時開始有了極大的改變，自此更加專注於發展較具代表性的圖像，一再的鑽研同一主題，直至形與韻都臻至精純為止，而不採發散性的創作方式。然而這並不表示夏爾丹選擇開展單一系統性的主題研究，將繪畫更深刻地融入現實生活的希冀與想像力仍是成就期間畫作的關鍵。

創作委託

　　夏爾丹的第一件委託是來自羅騰堡伯爵（Conrad-Alexandre de Rothenbourg），完成包括〈鸚鵡與樂器〉、〈樂器與水果籃〉在內的多幅門頭飾板裝飾畫，此兩幅作品後皆於1732年被送往巴黎親王廣場（Place Dauphine）參加青年作品展（L'Exposition de

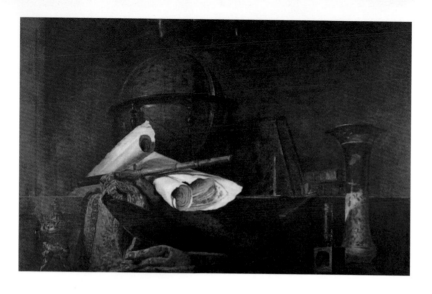

夏爾丹　**科學的寓意畫**
1731　油畫畫布
141×219.5cm
法國巴黎賈克瑪一安德
烈美術館藏（右頁為局
部）

la Jeunesse）展出。〈鸚鵡與樂器〉一作中擺放在厚重石桌上色
澤溫潤的小提琴、綴有飾條的鮮紅色風笛、頁緣捲曲的樂譜、以
及鸚鵡所停立的木製譜架皆呼應畫題之樂器部分，再於右方加入
一藍色的鸚鵡，與靜置的各式樂器形 成動靜對照。〈樂器與水果
籃〉則比前一作增加些許鄉村氣息，青綠色的吉他背帶成了一旁
的水果籃與忍冬葉之色彩延續，也似是為了統一全畫調性因此夏
爾丹選擇吉他、巴斯克鼓、木笛與鈴鼓等較具民間特色的樂器為
主體，與前作產生區隔。作品展出後，《法國信使》（Mercure de
France）也隨即發表評論肯定其創作 ；「我們從觀賞皇家學院的
夏爾丹先生的畫作中得到很多的樂趣，這些作品都是經過細心且
真實地表現出來的，其中兩幅作品是為法國駐馬德里大使——羅
騰堡伯爵所作。」縱使在畫面陳設上尚有再作加強的空間，但自
夏爾丹此時的作品可看到1720年代靜物畫的遺韻，繼承了該時作
品中的強烈自主性與吸引力、柔和的筆觸以及滿溢的生命力。夏
爾丹不將表現重點放在揚讚特定音樂作品，因而並未細繪樂譜內
容，而大多數的表現主體也不帶有多餘的寓意，唯鸚鵡與植物元
素承襲了傳統的象徵，彰顯18世紀藝術與自然的特殊關係。

　　1731年又為羅騰堡伯爵宅邸書房作〈藝術的寓意畫〉與〈科
學的寓意畫〉，並藉由此二幅作品間接探討藝術與科學發展的關
係，且由於是為裝飾書房所作，夏爾丹因此採用了比先前〈鸚

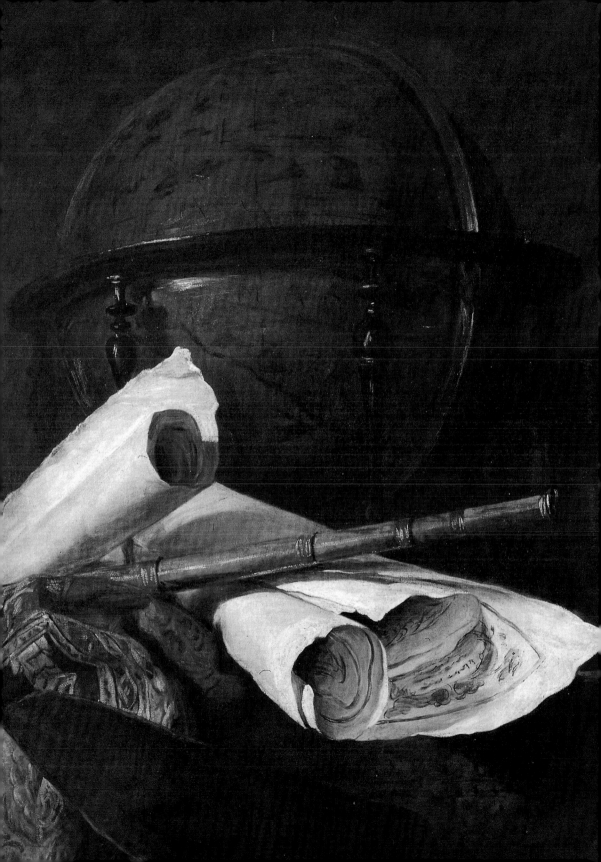

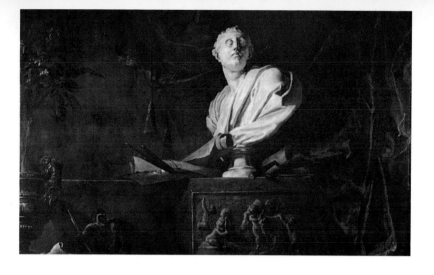

夏爾丹　**藝術的寓意畫**
1731　油畫畫布
140×215cm
法國巴黎賈克瑪—安德
烈美術館藏

鵡與樂器〉與〈樂器與水果籃〉等作更加複雜的構圖技巧。〈藝
術的寓意畫〉中集結了各種傳統繪畫元素，以紅絲絨金邊窗簾做
為明色與暗色間的過度，加上各居左右的調色盤、紙卷以及雕
刻常見之雙頭木槌，共同烘托出畫面中央潔白的半身石膏像並
架構起中景；前景則是由紋樣細緻並栽有橘子樹的路易14世風格
花盆、手握紅墨筆的猴子，以及仿法蘭索瓦‧弗拉蒙（François
Flamand）淺浮雕石膏畫組成，藝術的主題昭然若揭。而〈科學的
寓意畫〉一作則相較於前作更為集中且複雜，〈藝術的寓意畫〉
中背景與寫生靜物可被視為分層的整體，但於此作中則彷彿可將
背景與靜物主體劃分為二，地球儀、望遠鏡、地圖佔據大部畫
面，一旁擺有角規、天文六分儀及書籍，前景構成元素則有飄散
出裊裊白煙的香爐、東方掛毯、顯微鏡與日式花瓶，著重於表現
地理學上的發現以及對遠方國家的探索。其中較值得討論的是看
似與畫題無關之猴子與香爐，以及兩者所欲表現出的象徵意涵，
一說手持畫筆的猴子暗喻畫家的虛榮心以及欲仿效自然的野心；
而紙卷置於香爐不可及之處則暗諷著尋求解釋萬事真理的科學。

廚房靜物畫

　　夏爾丹從1730年開始選用廚房用具與食材做為表現主題，直
至1733年間完成多幅廚房靜物畫。廚房靜物作品顯得較為柔和，
以圓弧線條為主體，即使只在表現物品的型態、質地，但卻有

夏爾丹
**兔子、灰松雞、獵袋與
火藥罐靜物**　1731
油畫畫布　82×65cm
愛爾蘭都柏林國家藝廊
藏（右頁）

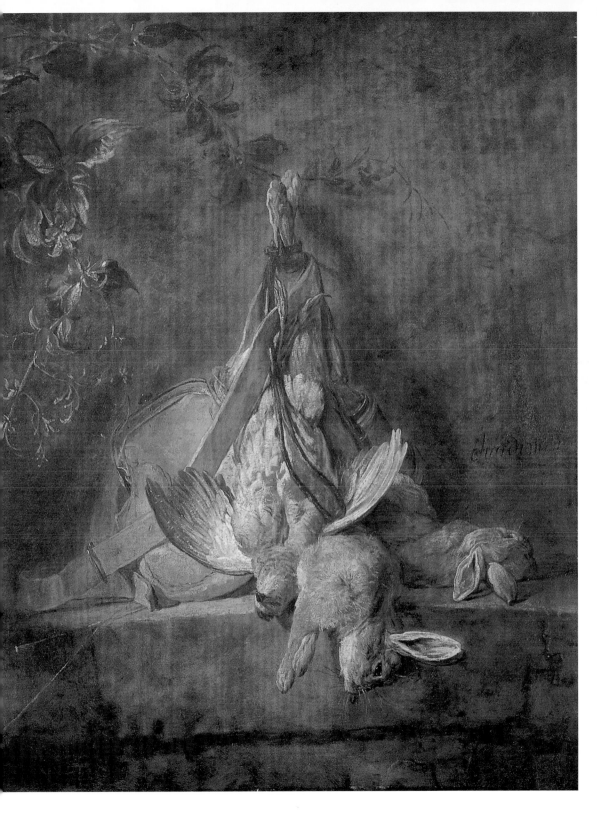

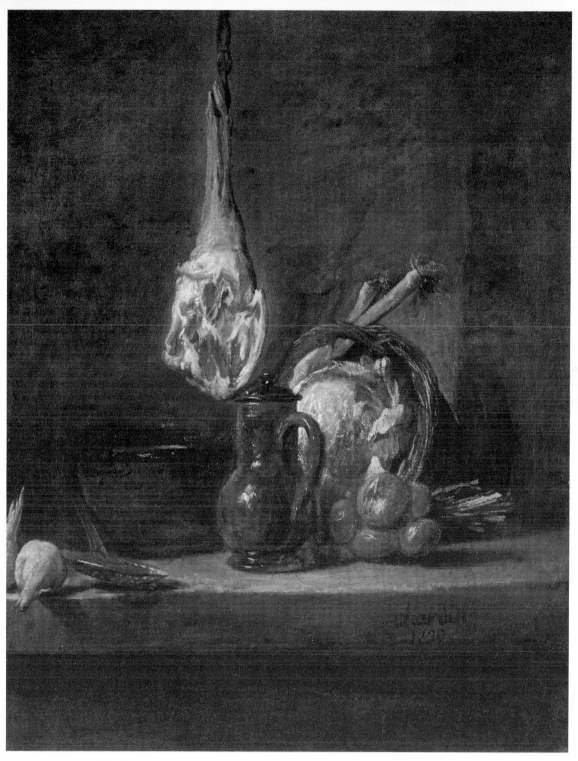

夏爾丹　**有羊腿的靜物**　1730　油畫畫布　40×32.5cm　美國休士頓莎拉・坎貝爾・布拉弗基金會藏
（右頁為局部）

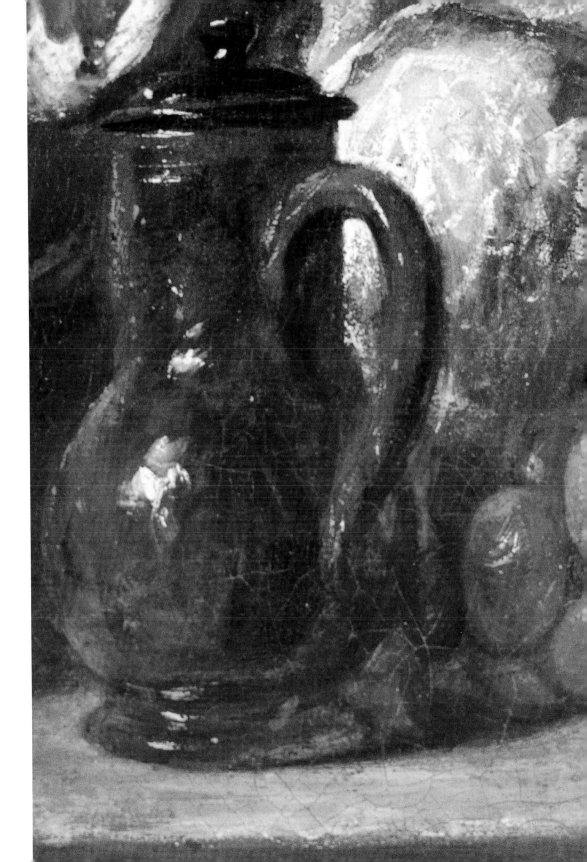

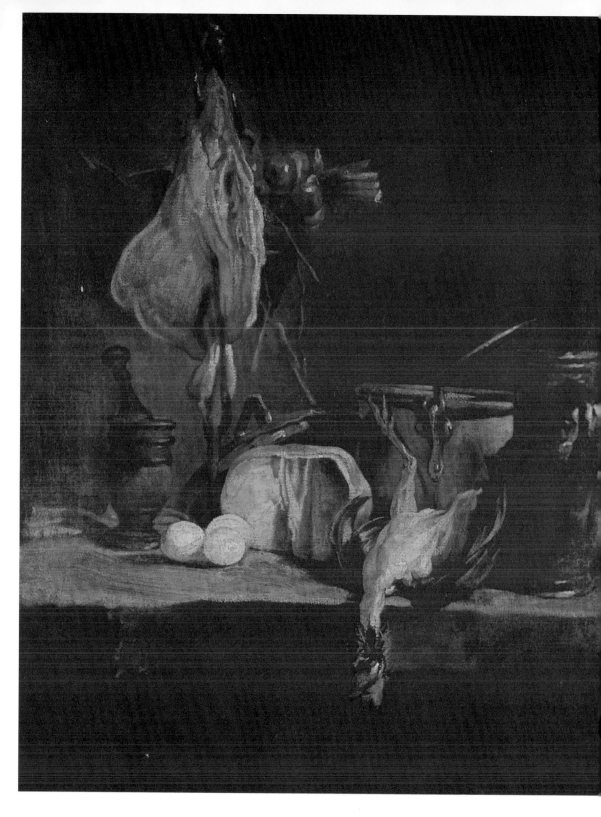

著其特殊的原創性與吸引力。夏爾丹創作時習慣於定稿前重複練習相同主題，因此我們時常能夠發現構圖、色彩近似的廚房靜物畫，卻也因此能夠一窺其對於創作的全然熱忱，讓人從最為尋常的畫題中卻可以看見最多的變化。這些作品中展現了過人的表現力與執著，同時也遺下畫家技巧漸趨純熟的印記；隨著時間更迭作品亦更顯開闊，光線、空間感皆成了他施展魔法的地方。由於專注於著墨光線明暗對比、物品與空間相對關係，「空」開始佔有更重的比例，「滿」亦為之彰顯。夏爾丹的藝術造詣也因此被視為繼承了福拉蒙靜物畫傳統，更有評論將之與靜物畫大家威廉‧卡爾夫（Willem Kalf）一併提出討論。

圖見52、53頁

〈有羊腿的靜物〉是此系列作品中現知最早的作品之一，為其後的廚房靜物作品揭開序幕；漏勺、陶壺以及柳條編織成的提籃搭配各色蔬菜，擺放於石桌之上，高處則懸有一隻肌理分明的羊腿。這一類的作品之後也多有所見，夏爾丹僅就畫面細部微調，但大致構圖仍以水平線（桌面）與垂直線（羊腿肉）為主要軸線，維持畫面之穩定的結構性。強烈的光線自左方照入，突顯出肉塊的色彩變化，以及蔬果與陶壺表面之反光效果，然而其所扮演更為關鍵的角色則是間接柔化了原來稍嫌僵硬的構圖。〈有

圖見58頁

羊肉塊的靜物〉如同〈有羊腿的靜物〉，也是完成於1730年的早期廚房靜物畫，筆觸較為破碎並以暗色為基調，最後再賦予來自各方的光線做為提亮，全畫充斥著靜謐的氛圍，呼應流行於17世紀的巴黎的「寂靜的生命」一說。

圖見56、57頁

隔年作〈齋戒期膳食〉與〈葷食日膳食〉，這兩幅作品最終皆於1852年正式被收入為羅浮宮館藏。其特殊之作在於有別於常見的油畫畫布，夏爾丹選擇以油彩與銅版做為媒材，且已然創造出新的風格，與前兩年的作品產生區隔。〈齋戒期膳食〉石桌上由左到右放有烤架、鐵盆、餐巾、陶壺、雞蛋、蔥、平底鍋、小土灶、銅鍋以及研磨杵與鉢，所有的物品彷彿皆受上方所懸吊的三尾鯡魚領導而列隊排於桌上。〈葷食日膳食〉與前作相同，一

夏爾丹
有鮭魚與洋蔥籃的靜物
1730　油畫畫布
40×31.5cm
法國亞維農安吉拉東一
杜布鳩基金會藏（左頁）

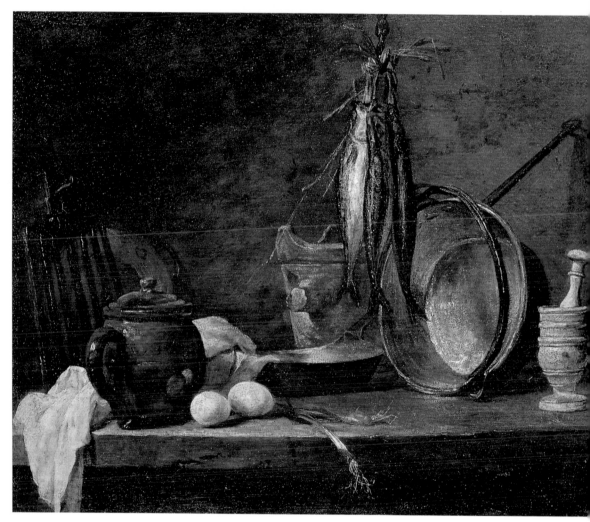

夏爾丹　**齋戒期膳食**　1731　油彩、銅版　33×41cm　法國巴黎羅浮宮美術館藏

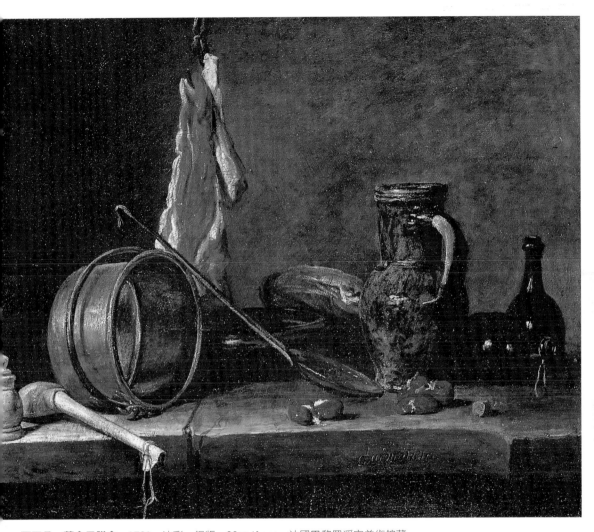

夏爾丹　**葷食日膳食**　1731　油彩、銅版　33×41cm　法國巴黎羅浮宮美術館藏

夏爾丹
有羊肉塊的靜物
1730　油畫畫布
40×32.5cm
法國波爾多美術館藏
（右頁，左圖為局部）

樣採取水平線與垂直線相交而成之構圖，水平線由左至右分別為
木製胡椒罐、木湯匙、銅鍋、漏勺、餐盤、麵包、生腰子、陶壺
及兩個黑色酒杯，垂直線則是鐵鉤上的一塊肥厚生肉。此兩幅作
品的筆觸仍舊維持厚實，但用色則更為細膩，預留空間較之前的
作品為少應是承襲自福拉蒙及荷蘭繪畫喜表現出未經過刻意構圖
的畫面特色，提供了更多的無造作感，以夏爾丹的例子來說則是
以看似不經意的物品擺設杜絕靜物畫可能產生之乏味感；同樣的
考量亦可見於〈放有研磨缽、陶罐、銅鍋、沙鍋、洋蔥、蔥與雞　圖見60頁

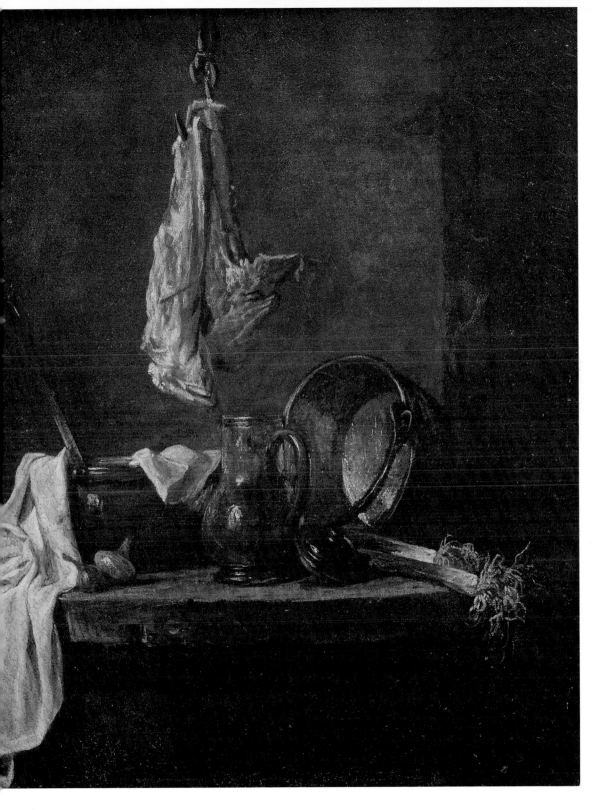

夏爾丹　**放有研磨缽、陶罐、銅鍋、沙鍋、洋蔥、蔥與雞蛋的料理桌靜物**　約1732　油畫畫布
32.5×39cm　西班牙馬德里泰森—博內米薩博物館藏

夏爾丹　**鳳頭麥雞、灰松雞、山鷸與酸橙靜物**　1732　油畫畫布　58.5×49cm　法國杜埃夏爾特斯美術館藏
（右頁）

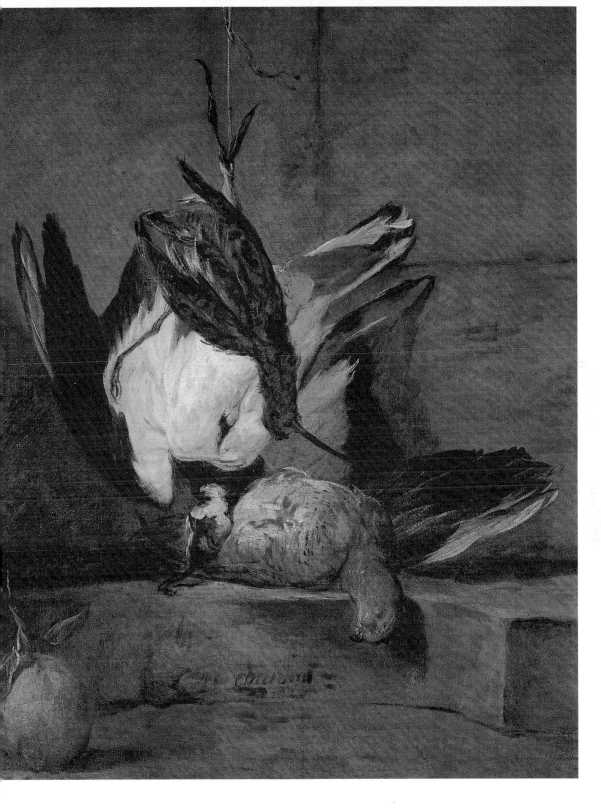

61

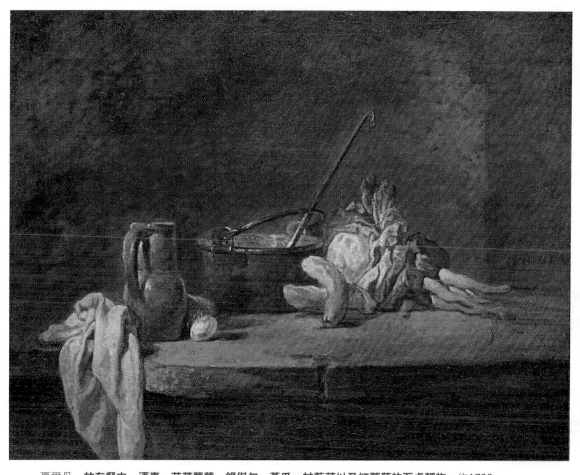

夏爾丹　放有餐巾、酒壺、芹菜蘿蔔、鍋與勺、黃瓜、甘藍菜以及紅蘿蔔的石桌靜物　約1732
油畫畫布　31×39cm　美國印第安納波利斯美術館藏（右頁為局部）

夏爾丹　**有吊鉤的靜物**　1733　油畫畫布　32.8×40.2cm　阿米安畢卡蒂美術館藏

夏爾丹　**石桌上的紅松雞與梨**　油畫畫布　39×45.5cm　德國法蘭克福市立美術館藏

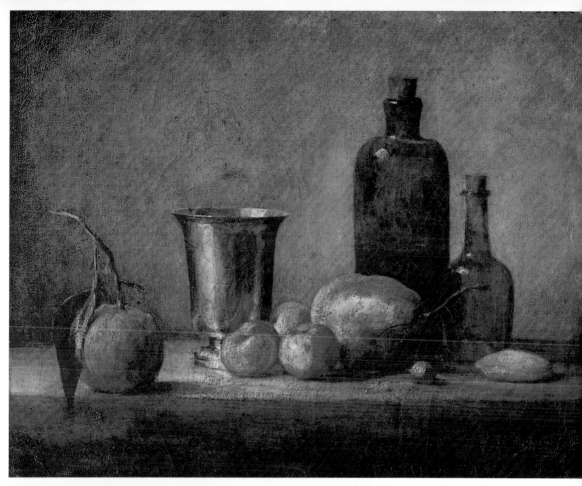

夏爾丹
酸橙、銀杯、蘋果、梨與兩只酒瓶
油畫畫布　39×46cm
巴黎私人收藏（上圖）

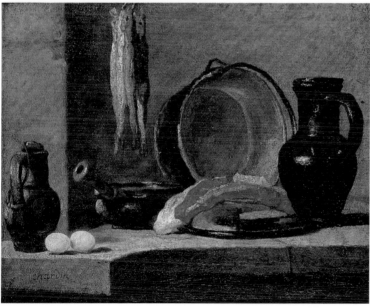

夏爾丹
酒壺、雞蛋、沙鍋、銅鍋、魚塊、陶壺以及鯡魚靜物　約1733
油畫畫布　32×39cm
英國牛津市阿什莫林博物館藏
（右頁為局部）

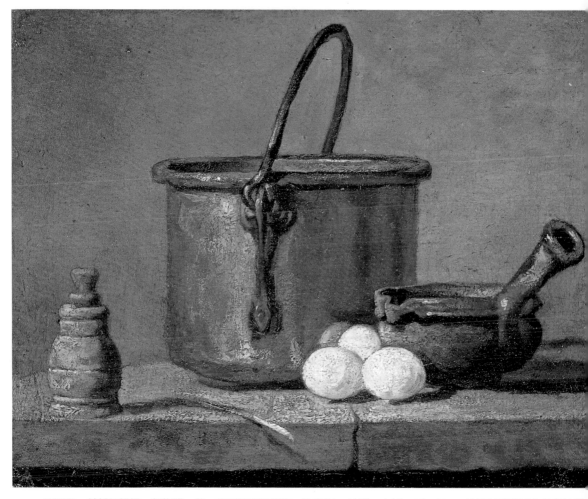

夏爾丹　**鍍錫紅銅鍋、胡椒罐、蔥、雞蛋與砂鍋靜物**　約1734　油彩、木板　17×21cm法國巴黎羅浮宮美術館藏

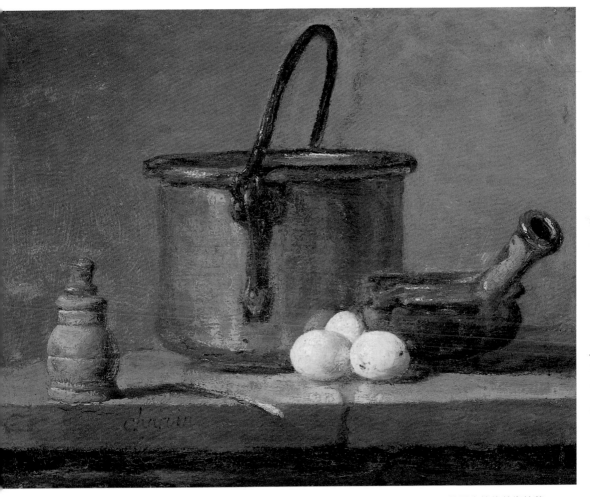

夏爾丹　**鍍錫紅銅鍋、胡椒罐、蔥、雞蛋與砂鍋靜物**　約1734　油彩、木板　17×21cm　美國底特律美術館藏

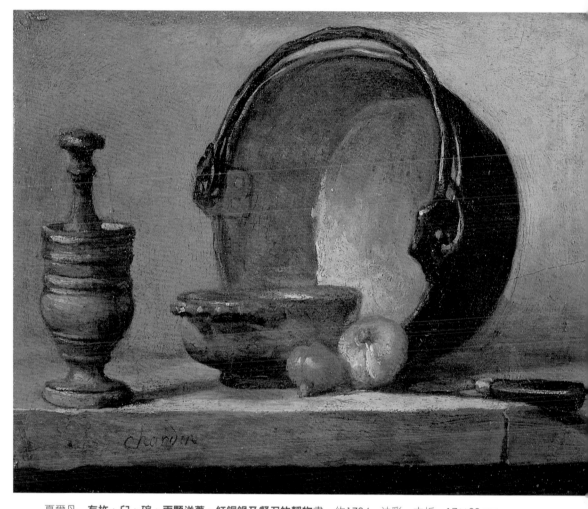

夏爾丹　**有杵、臼、碗、兩顆洋蔥、紅銅鍋及餐刀的靜物畫**　約1734　油彩、木板　17×23cm
法國巴黎康納克傑博物館藏

夏爾丹　**有彩繪酒壺、櫻桃、水杯、黃瓜、黃銅鍋、芹菜蘿蔔、胡椒罐及以稻草懸綁的鯡魚靜物**　約1733
油畫畫布　41×33.5cm　美國克里夫蘭藝術博物館藏（右頁）

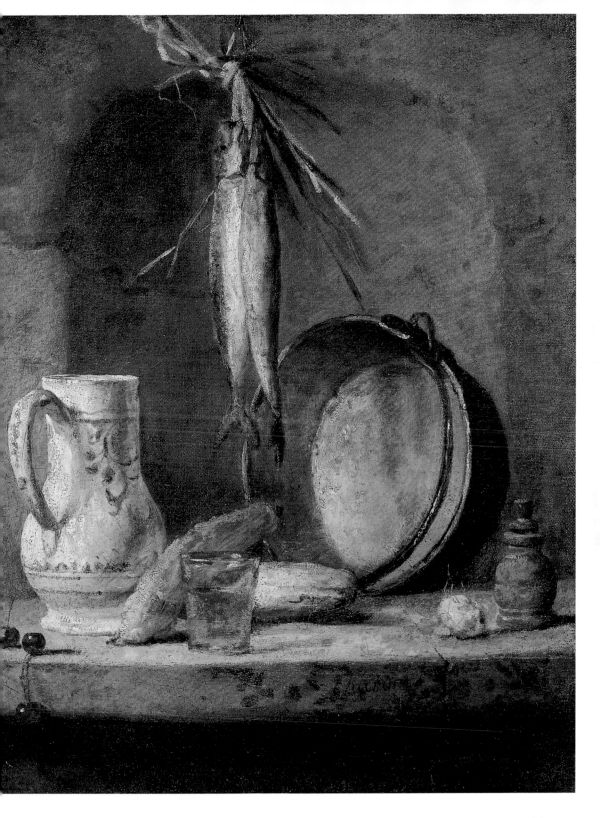

蛋的料理桌靜物〉一作，呈現出更加隨意的物品擺設方式。

　　之後亦延伸出〈放有餐巾、酒壺、芹菜蘿蔔、鍋與勺、黃圖見62頁
瓜、甘藍菜以及紅蘿蔔的石桌靜物〉、〈酒壺、雞蛋、沙鍋、銅圖見66、67頁
鍋、魚塊、陶壺以及鯡魚靜物〉等，前作畫面顯得更加樸實，但
仍可看出畫家對於景深的特殊處理功力；後作畫面較為複雜，以
向內彎曲的石桌與牆面對應陶壺、雞蛋、銅鍋，甚至魚塊所形
成之弧線，同時保有一直以來針對光線、色彩的細膩感知力，由
左方而至的光線打在靜物表面，形成大大小小不同程度的反光區
塊，鮮紅色的魚塊、白亮光潔的雞蛋與鯡魚銀白色的肚腹則成為
全畫的亮點。

　　1733、1734年間夏爾丹終以〈有彩繪酒壺、櫻桃、水杯、黃圖見71頁
瓜、黃銅鍋、芹菜蘿蔔、胡椒罐及以稻草懸綁的鯡魚靜物〉、〈鍍圖見68、69頁
錫紅銅鍋、胡椒罐、蔥、雞蛋與砂鍋靜物〉、〈研磨杵、碗、洋
蔥、紅銅鍋以及餐刀靜物〉、〈銅製飲水器〉等四幅作品為其廚
房靜物研究畫下休止符。〈有彩繪酒壺、櫻桃、水杯、黃瓜、黃
銅鍋、芹菜蘿蔔、胡椒罐及以稻草懸綁的鯡魚靜物〉中所出現的
物品除了左側的象牙白彩繪酒壺以外，皆已多次見於夏爾丹之前
的廚房靜物畫，但他仍是不厭其煩地發揮其對於細節的過人專注
力。若仔細觀察則可發現此作相較1730年前期的作品有長足的進
步；整體色調與由外在光源射入的光線皆較以往活潑、生動，半
滿的水杯與背景的牆面凹陷處不經意地為全畫增加了透視感，寬
厚的筆觸搭配上厚塗之顏料，於細膩之外更添質樸，使此畫更顯
高明。

　　〈鍍錫紅銅鍋、胡椒罐、蔥、雞蛋與砂鍋靜物〉一作則採
用了溫暖、明亮的色彩做為基調，成功地將沙鍋的灰、銅鍋的光
澤、雞蛋的白襯托的更為亮眼。看似簡單無奇的構圖實卻是錯
置「空」與「滿」的絕佳典範，宛如隨筆加入的青蔥及其延伸出
的陰影，自色彩至橫斜的擺放方式皆於此處成為打破僵硬擺設方
式的一環。〈研磨杵、碗、洋蔥、紅銅鍋以及餐刀靜物〉是夏爾
丹少數以木板為畫布的代表性作品，與前二作相同，因其特殊的

夏爾丹　**銅製飲水器**
約1734　油彩、木板
28.5×23cm
法國巴黎羅浮宮美術館
藏（右頁）

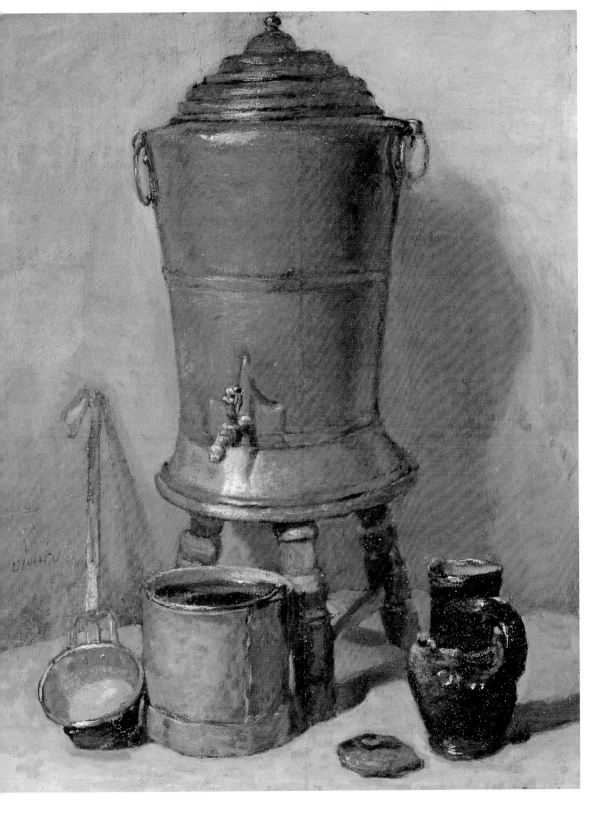

光線效果及物品陳設方式顯得不俗。幾近全滿的畫面使該畫有著強烈的存在感，甚至有評論家認為於某種程度可將之視為人生寓意畫。

〈銅製飲水器〉為四幅中最為人所知的作品，版畫家法蘭索瓦·邦凡（François Bonvin）更於1861年參照此作完成收藏於羅浮宮的同名版畫作品。保羅·孟茲（Paul Mantz）於1870年發表的評論中亦曾提及此作；「夏爾丹鮮活的色彩混合技巧、粗糙卻富含靈性的筆觸、自由的風度等皆是值得學習的。」全幅以紅銅色的飲水器為中心，一旁環繞有長柄勺、水桶、陶罐及陶罐蓋，畫家選擇以混合淺灰顏料的畫筆刷出背景以突顯各靜物的外緣框線、飽滿的色彩與飲水器、長柄勺的金屬質感等。

這些作品最為可貴之處並非僅在表現畫家技藝的精湛，而是在於畫家並不因尋求畫藝之精進就捨棄了人性的存在，縱使畫中不見人，樸實且不失生動的人性氛圍卻無處不在。

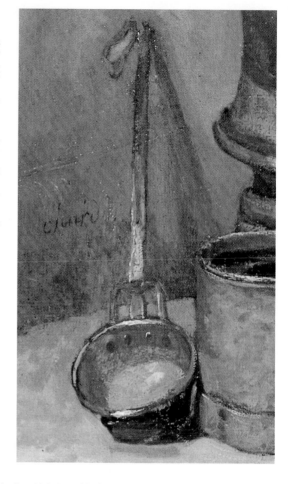

夏爾丹　**銅製飲水器**
約1734（局部）

夏爾丹的人物風俗畫

於1730年前半葉經歷喪妻、父喪，以及失去女兒馬格麗特—阿格妮的苦痛後，夏爾丹終於1744年結識第二任妻子法蘭蘇絲—瑪格麗特·普傑（Françoise-Maguerite Pouget）走出困頓，此段婚姻也使夏爾丹正式進入資產階級，同時緩解了經濟壓力，因此得以更加專注於創作之上。

此期間夏爾丹的職業生涯發展亦回歸平穩，並持續參與皇家繪畫雕塑學院的各項課程及展會。1740年，得國王路易15世

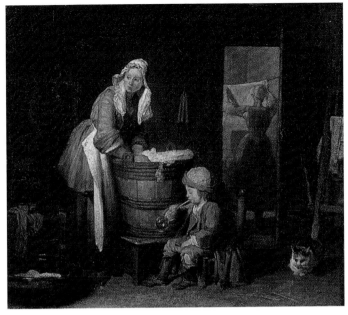

艾德蒙‧德‧龔固爾（Edmond de Goncourt）依據尚─西美翁‧夏爾丹散佚之風俗畫作品完成之版畫，約作於1730年。（左圖）

夏爾丹　**洗衣婦**
約1733　油畫畫布
37.5×42.5cm
瑞典斯德哥爾摩國立美術館藏（右圖）

親自謁見，並將〈餐前禱告〉與〈工作中的母親〉兩作獻予君王，隔年他更於個人工作室中接待了蘇丹大使默罕莫德‧艾芬迪（Mehemet Effendi）。夏爾丹緩慢卻堅定的藝術之路也終於此時漸開始收成，1743年獲選為皇家繪畫雕塑學院顧問，他的名字也開始更加頻繁地出現於各種紀錄之中。

而後受友人約瑟夫‧亞維（Joseph Aved）影響，夏爾丹開始發展人物像與風俗畫，並於1733年大量畫出描繪人物的作品，再加上1737年沙龍展的開始常設，也提供了畫家另一發揮的舞台，接觸到為數更多的群眾及評論。夏爾丹的許多作品也因此被版畫家們當作創作依據，於版畫流通的同時亦增加了原作的曝光率。

夏爾丹的靜物作品主要由藝術家友人收藏，而其風俗畫所吸引到的則是以高社會階層人士為首的藏家群體。與該時大部分法籍藝術家一樣，夏爾丹亦因法國藝術之都的盛名而見知於國際，國外贊助者中較知名的有萊特柏格伯爵——約瑟夫─凡塞爾王子、普魯斯特王腓特烈二世、俄羅斯女皇凱瑟琳二世、瑞典露易絲─優樂利克女皇等人，皆曾收購夏爾丹的繪畫作品。當時歐洲對於法國藝術的風靡程度也使這些藝術品得以廣布各處，成為日後各美術館的重要館藏，斯德哥爾摩國家美術館豐富的18世紀法

國繪畫藏品即為一例。然此種風行一時的外國贊助也於探討保存國內重要藝術家之作時為人所詬病，1747年發行之《法國信使》即曾如是寫到：「夏爾丹先生的許多作品，如〈蓄水槽旁的女人〉、〈洗衣婦〉與〈晨間梳妝〉等皆被送往國外，成為我們的損失，實在惱人！」

人物作品

夏爾丹的人物畫自成一格，通常以一至二人為主，三人即為上限，且多以大尺幅作品呈現人物或靜或動的各種姿態，1738至1740年間更開始聚焦於半身人物畫像，著墨人物細微表情與動作變化。資助者通常對於構圖會有較多要求，但也因此提供了畫家於有限的空間中砥礪自我技藝、嘗試不同可能的機會。這或許亦是促使風俗畫於20年間急速發展的原因之一，畫家們的表現焦點遂自1730年厚重、無透明感的筆觸，緊密、嚴肅的構圖與色彩，

夏爾丹
持小提琴的年輕男子
約1734-35　油畫畫布
67.5×74.5cm
法國巴黎羅浮宮美術館藏

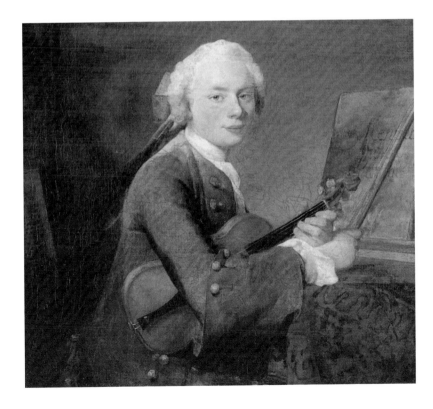

夏爾丹
約瑟夫・亞維像
1734　油畫畫布
138×105cm
法國巴黎羅浮宮美術館藏（左頁）

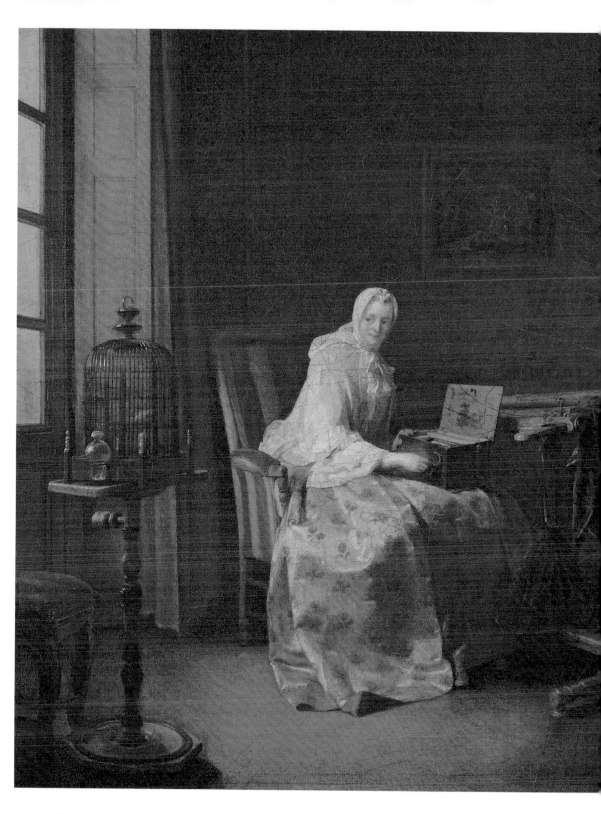

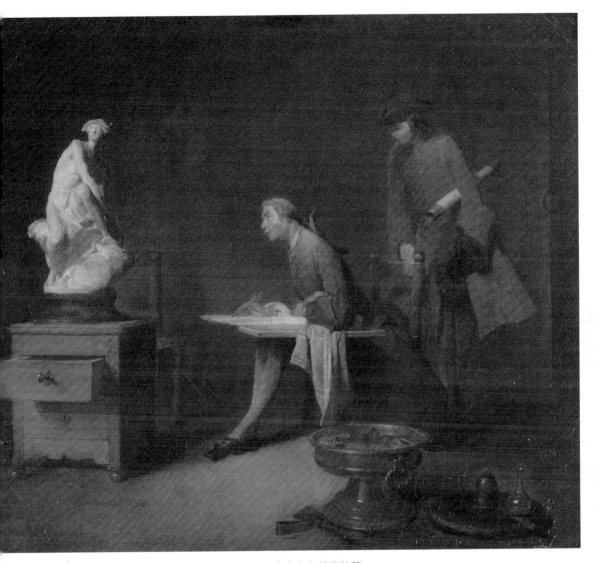

夏爾丹　**練習素描**　1753　油畫畫布　41×47cm　東京富士美術館藏

夏爾丹　**鳥風琴**　1751-53　油畫畫布　50.8×43.2cm　紐約弗立克收藏館藏（左頁）

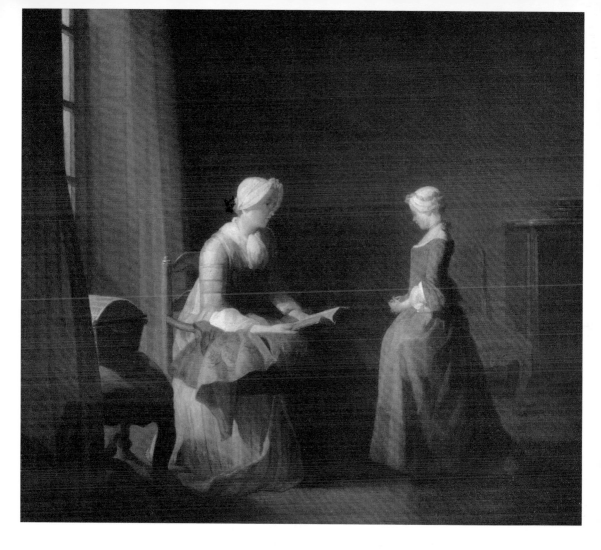

轉換至1740年代鑽研如何呈現出細緻、柔滑的質地、合諧的配色，以及保有喘息空間的構圖留白。

　　人物風俗畫的構圖大致可追溯至以林布蘭特、大衛・德尼耶二世等人為首的北方畫家，以及這些荷蘭藝術家對於17世紀法國繪畫的影響。一世紀過後的夏爾丹亦從中擷取創作靈感，但卻不為之所侷限，為風俗畫注入不同的生氣並帶有脫俗的氛圍，反而有些維梅爾的神韻。1734年，夏爾丹完成了於其藝術生涯中佔有重要地位的〈約瑟夫・亞維像〉，表現出專注閱讀的畫家友人，毛皮滾邊的深紅色大衣與金黃色毛帽對應人物手中厚重的書籍，產生渾厚、紮實的份量感，進而烘托出心無旁鶩的約瑟夫・

夏爾丹　**良好的教育**
1753　油畫畫布
41.4×47.3cm
美國休士頓美術館藏

圖見76頁

80

圖見75頁

亞維，於1753年的沙龍展獲得好評，甚至有評論將之與林布蘭的作品相互比較。發展至〈持小提琴的年輕男子〉時更添吸引力，色澤溫潤的小提琴、白如象牙的假髮，乃至寬大的手袖皆予人細膩、優雅的感覺。

女性人物風俗畫

相較於男人畫像，夏爾丹更喜歡以女人做為人像畫及風俗畫的主體，且經常是來自中產階級或資產階級的女士們，呈現她們的日常生活及室內陳設。不若布欣、卡爾凡路或是尚—馬克·拿提耶（Jean-Marc Nattier）女人像作品中亟欲經營出的神秘的氣質，夏爾丹最難能之處則是能於兼顧優雅氛圍之餘保持無造作的自然感。

〈以蠟密封信件的女子〉為畫家現存之女人像畫作中最早的

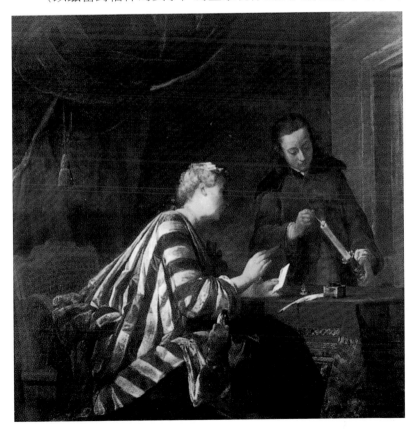

夏爾丹
以蠟密封信件的女子
約1733　油畫畫布
146×147cm
德國柏林波茨坦堡普魯
士宮殿暨庭園基金會藏

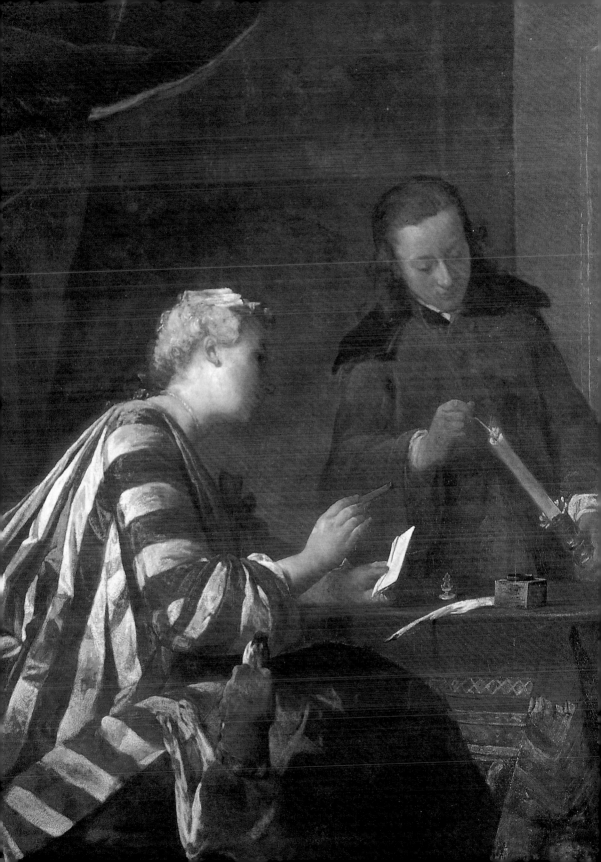

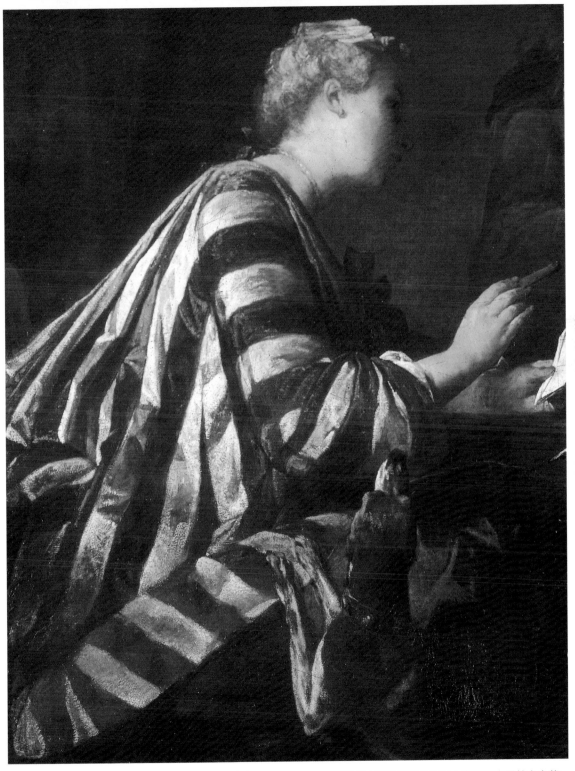

夏爾丹　**以蠟密封信件的女子**　約1733　油畫畫布　146×147cm　德國柏林波茨坦堡普魯士宮殿暨庭園基金會藏
（左頁與上圖為局部）

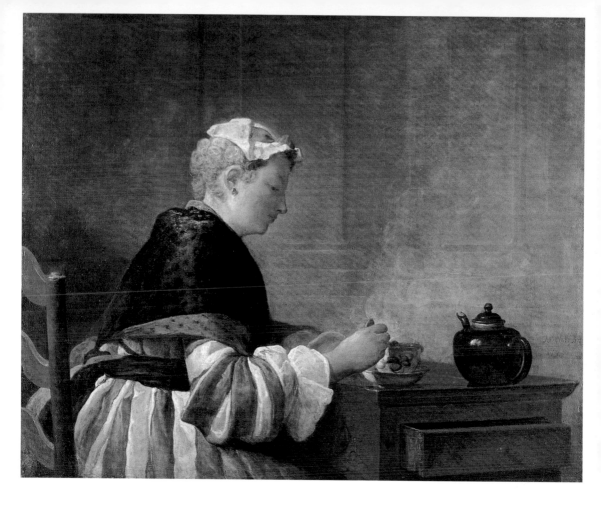

一幅，約完成於1733年間，且為146×147cm的大型作品，此作之中不帶過多敘事元素，如此更得以將焦點置於精細的畫面本身。厚重的金邊紅絲絨窗簾已先於〈藝術的寓意畫〉出現過，與紅色桌布各據畫面一隅，成為由左上方延伸右下角之對角線，而另一方向的對角線則是由女士身上所著之亮面斗篷連接至男士的皮製外衣，相交的兩條線也因此促成了畫面的穩定。此般經過深思熟慮的構圖實在使觀者的目光聚焦於人物的動作之上，從女子手中所持的信件與封蠟即可看出全畫主題。雖相較之後更加成熟的作品則可發現此時畫家的筆觸稍嫌厚重，即使如此仍是得到多方佳評，《法國信使》即於1734年青年作品展期間載到：「展間最大的作品即是一幅繪有一名女子急切地等待著身旁的男人將燭火遞給她，以便蠟封信件的姿態，且人物與真人大小相去不遠。」四

夏爾丹　**喝茶的婦人**
1735　油畫畫布
80×101cm
蘇格蘭格拉斯哥杭特靈美術館藏（右頁為局部）

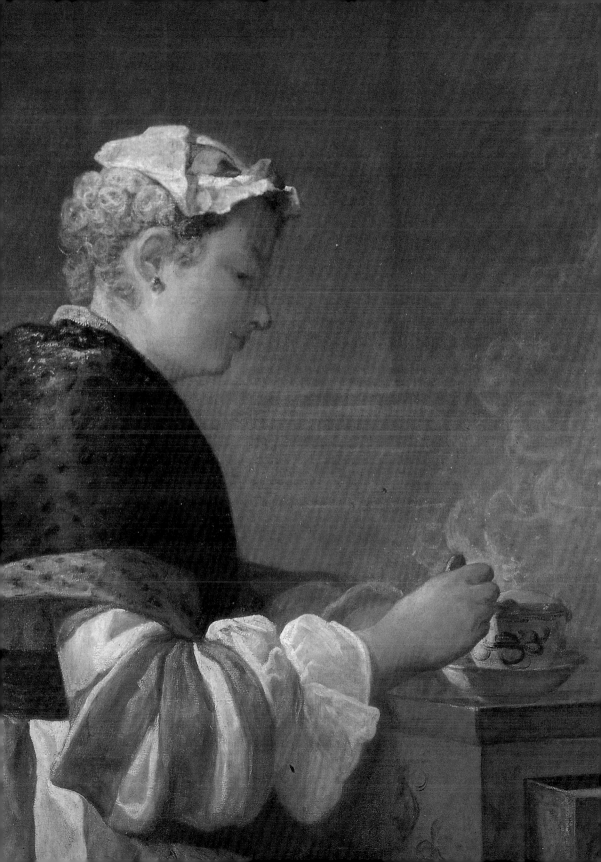

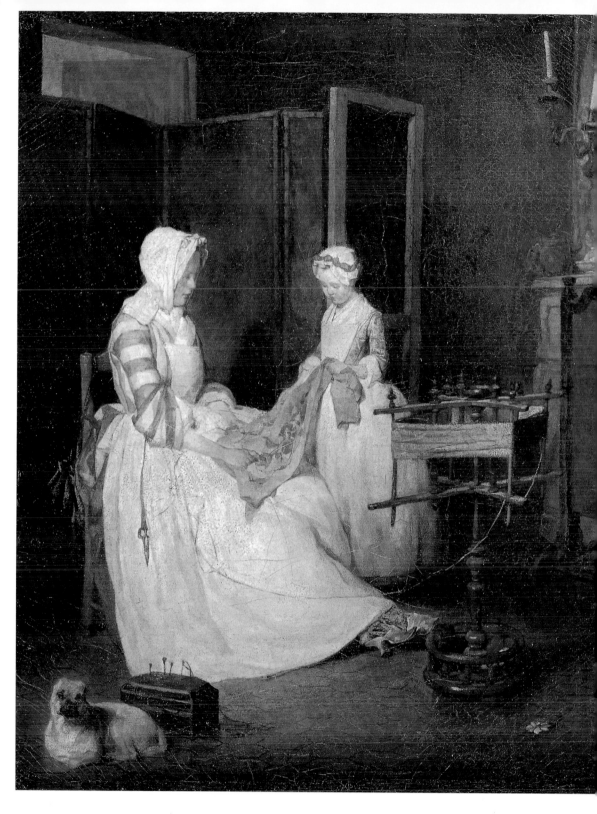

年後的沙龍展記錄亦曾提及並讚揚此幅作品。1735年作〈喝茶的婦人〉，於此開始則可看出於畫面與人物比例方面的進步，縱使色彩對比強烈，氣氛卻極為靜謐。

5年後夏爾丹得國王路易15世親自謁見，遂將〈工作中的母親〉與〈餐前禱告〉進獻予君王，得到皇家喜愛並收藏。〈工作中的母親〉呈現出母女之間無聲的對話，年輕的母親穿著一雙粉色拖鞋與藍色襪褲，腰間繫著的一把剪刀與右方的搖紗機皆點出其與女孩正在從事著的針黹手工，少婦輕倚於一張掛有置物袋的木椅上，絮起的秀髮被藏於白色軟帽之下，垂著頭與女孩一起研究著布上的花樣。左方的屏風遮掩住半開的門後透出之微光，再次展現出畫家擅長的光影遊戲，隔出一方親暱、平和的空間。

圖見88-93頁

餐前禱告則為17世紀荷蘭人像風俗畫畫家時常選用的主題，同時表現對於宗教的虔誠並紀錄常民生活，但比起宗教意涵，夏爾丹更在意的是人物日常生活的呈現，約於1740年完成兩幅〈餐前禱告〉，並將此批畫作帶至最初北國畫家作品中少見之高度。夏爾丹的兩幅同名油畫作品皆採金字塔型構圖，色調諧合、溫暖，更加重要的是其所表現出的心理深度；「身體微傾、雙手忙碌於準備餐食的婦人、老舊的桌巾以及餐盤，年復一年地感受著流轉於自己手中及相同場域之間那堅不可摧的溫柔。」普魯斯特於1895年評到。兩幅同名作品看似全然相同，但若仔細觀察仍可看出些許的差異，首先是畫中人物與觀者間距離的些微不同，再者則是母親手部、女孩表情、桌巾皺摺等細部表現。夏爾丹前後所畫的〈餐前禱告〉，共有十一幅，但每幅均有細微變化。

圖見94、95頁

1741發表於沙龍展的〈晨間梳妝〉是夏爾丹女性人物風俗畫的另一里程碑，描繪一位正在為女兒仔細梳妝打扮的少婦，女孩望向一側的梳妝鏡檢視自己的模樣，清楚地呈現出資產階級家庭生活的一方面向及畫家精煉的技巧，整幅作品為以暖色系組成，烘托出親暱的母女之情。畫中左側的紅色腳凳上放有一本祈禱經書以及小女孩的保暖手籠，右側可見地面一只銀色水壺與木桌上的精緻擺鐘，鐘面指針指向早晨彌薩開始前的幾分鐘，日常生活

夏爾丹　**工作中的母親**
1740前　油畫畫布
49×39cm
法國巴黎羅浮宮美術館
藏（左頁）

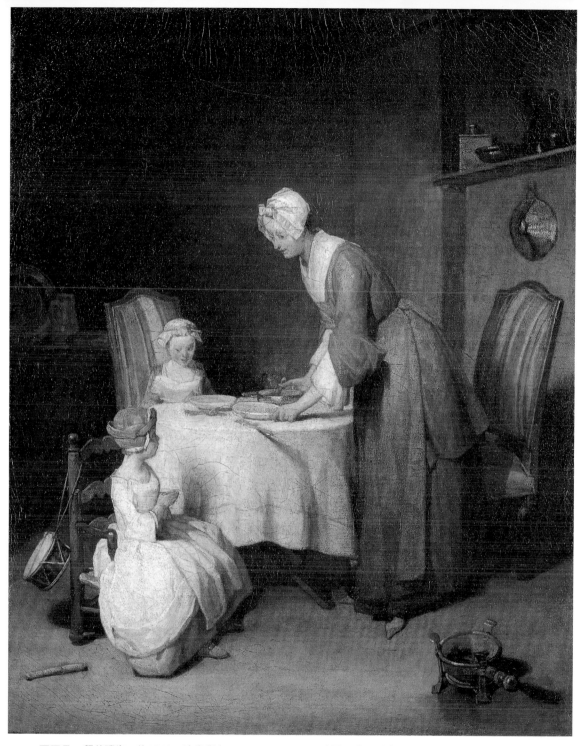

夏爾丹　**餐前禱告**　約1740　油畫畫布　49.5×39.5cm　法國巴黎羅浮宮美術館藏
此幅與另一幅〈餐前禱告〉（右頁）不同之處在前下方地面並不是方格地磚，而是平面水泥地面，畫中人物母
親手部與女孩表情等細節，亦有細微差異。

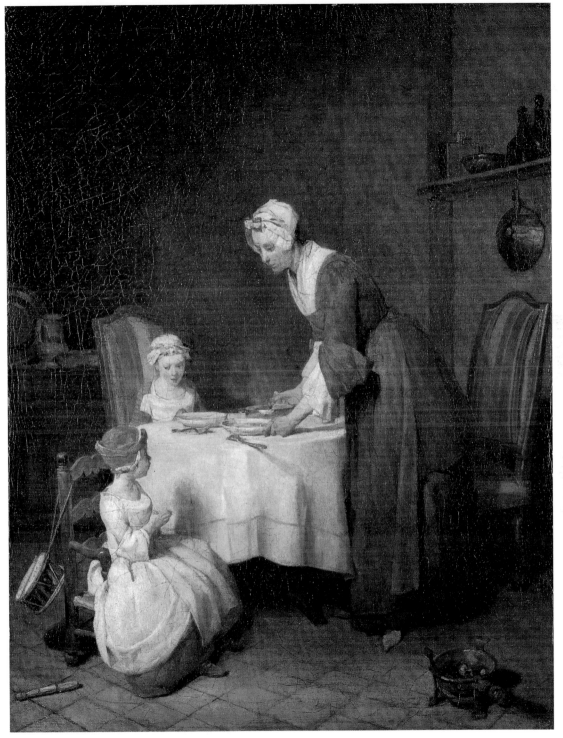

夏爾丹　**餐前禱告**　約1740　油畫畫布　49.5×39.5cm　法國巴黎羅浮宮美術館藏

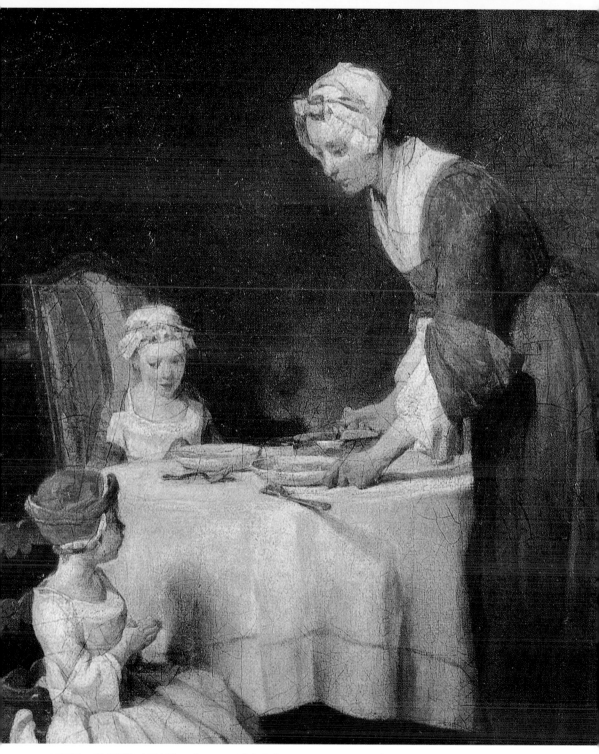

夏爾丹　**餐前禱告**（局部）　約1740　油畫畫布　49.5×39.5cm　法國巴黎羅浮宮美術館藏
夏爾丹　**餐前禱告**　1744　油畫畫布　49.5×38.4cm　聖彼得堡艾米塔吉美術館（右頁）

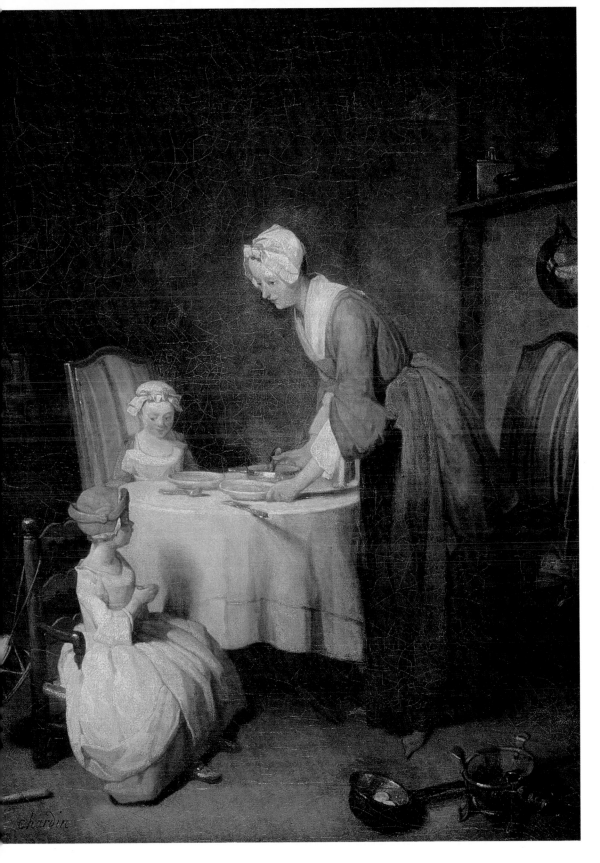

LE BENEDICITE

J.B. Simeon Chardin pinxit.

Lépicié Sculpsit 1744

La Sœur, en tapinois, se rit du petit Frere Lui, sans s'inquiéter, dépêche sa priere,
Qui bégaie son oraison, Son apétit fait sa raison.

Le Tableau Original est placé dans le Cabinet du Roi
à Paris chez Lépicié graveur du Roi au coin de l'Abreuvoir du quay des Orfèvres.
Et chez I. Surugue aussi graveur du Roi rue des Noyers vis à vis le mur de St Yves. A.P.D.R.

夏爾丹　**餐前祈禱**　1761　油畫畫布　荷蘭凡波寧根美術館藏

夏爾丹原畫〈**餐前禱告**〉版刻作品。1744年。（左頁）

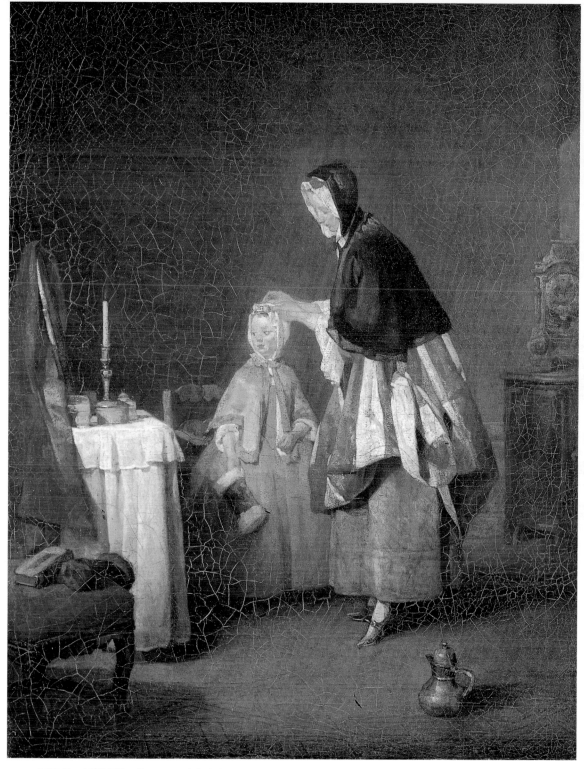

夏爾丹　**晨間梳妝**　約1740　油畫畫布　49×39cm　瑞典斯德哥爾摩國立美術館藏（右頁為局部）

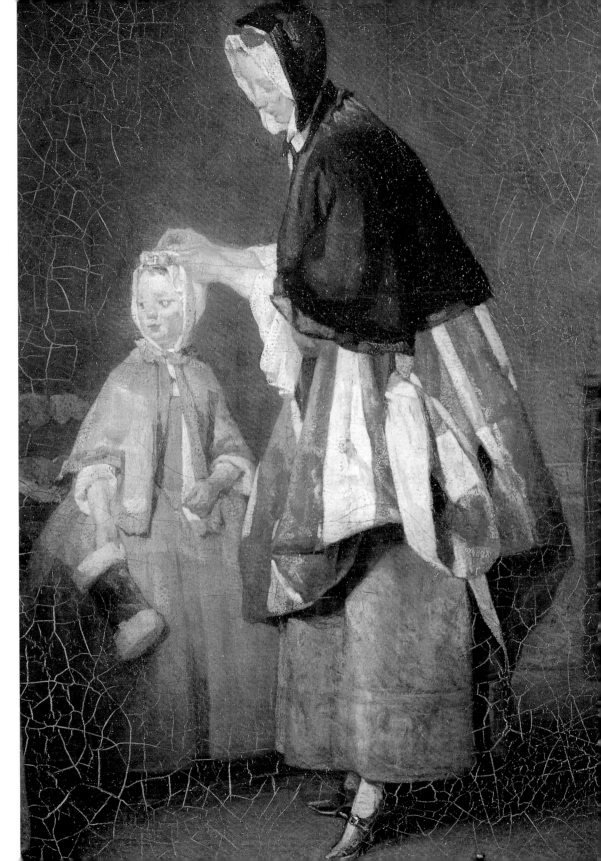

夏爾丹　**晨間梳妝**（局部）
約1740　油畫畫布
49×39cm
瑞典斯德哥爾摩國立美術館
藏

夏爾丹
正在以撲克牌搭城堡的勒
諾華先生的公子
約1735- 1736　油畫畫布
60×72cm
英國倫敦國家藝廊藏
（下圖，右頁為局部）

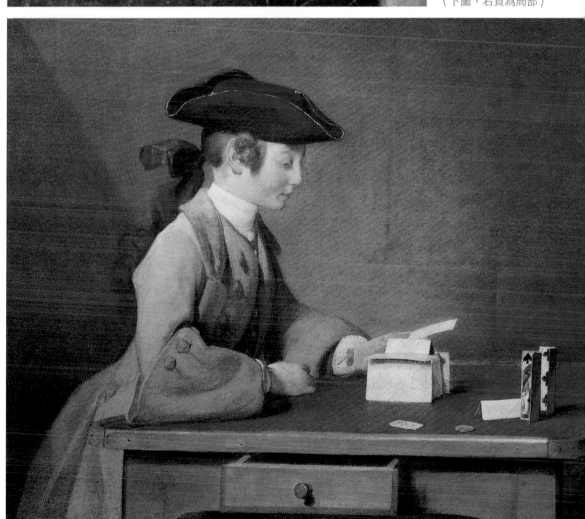

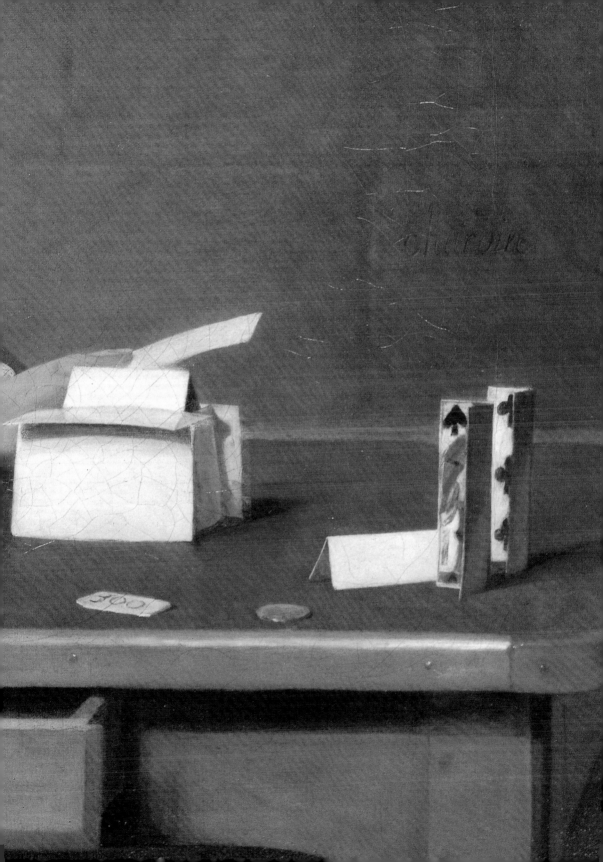

夏爾丹　**正在以撲克牌搭城堡的勒諾華先生的公子**（局部）　約1735-36　油畫畫布　60×72cm
英國倫敦國家藝廊藏

夏爾丹　**休閒時光**　1746　油畫畫布　42.5×35.5cm　瑞典斯德哥爾摩國立美術館藏（左頁）

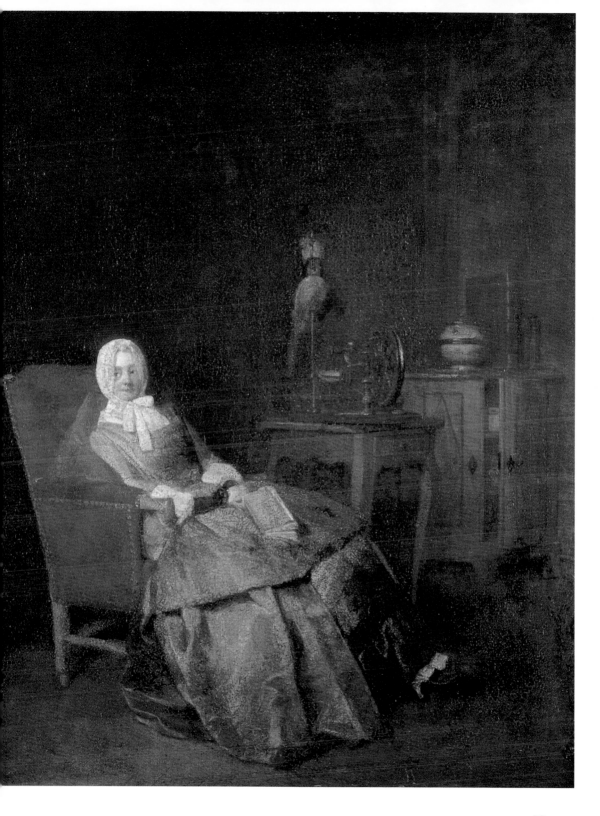

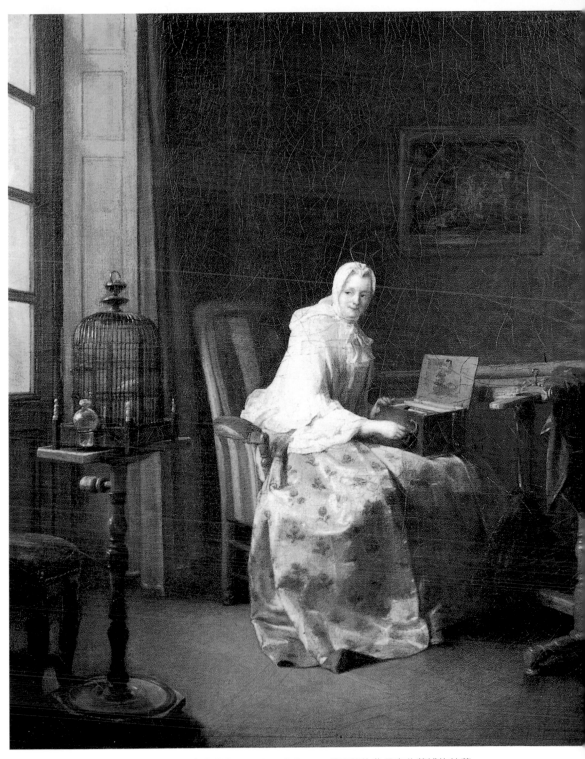

夏爾丹　**八音琴**　約1751-53　油畫畫布　50.8×43.2cm　美國紐約弗里克收藏博物館藏

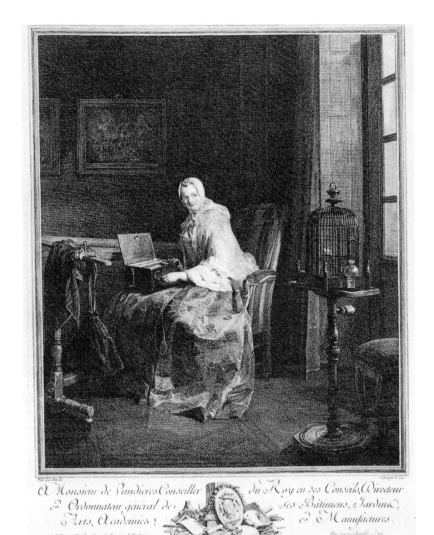

羅鴻‧卡爾（Laurent Cars）參照尚一西美翁‧夏爾丹〈八音琴〉所作之同名作品，現藏於英國倫敦大英博物館。

與宗教因此於此作中密不可分地融在了一起。但全畫最為亮眼、細緻之處仍要說是兩人的服飾，少婦於米色襯裙上搭配紅白相間直條紋外出裙，其上則罩有黑色短披肩與同色風帽；女孩則是著有粉紅色洋裝、淺藍色披肩與領飾，為18世紀法國畫家常使用的色彩搭配。

　　〈八音琴〉是夏爾丹來自皇家的第一幅委託作品，在距離上次覲見君王並上乘作品已然超過十載，因此也激起如：「既有〈餐前禱告〉這幅極其成功的作品，何以夏爾丹需要等候這麼久的時間才得以將其才華運用於皇家委託之中呢？」、「為何收

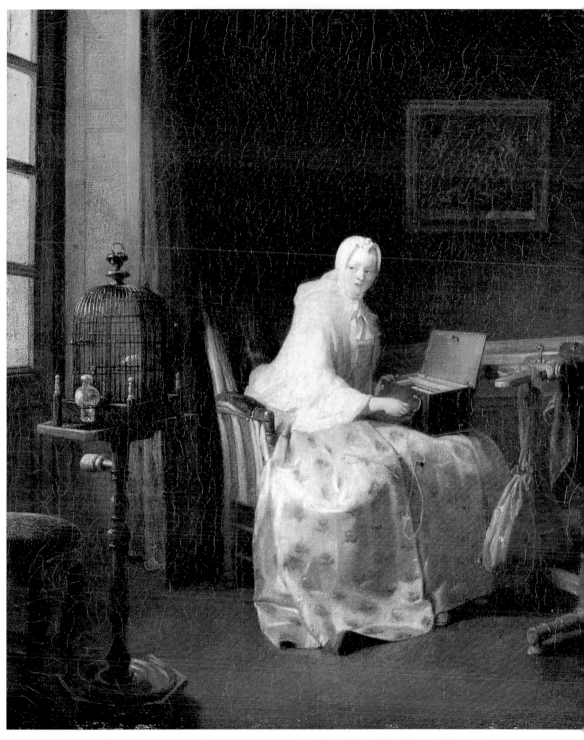

夏爾丹　**八音琴**　1750-51　油畫畫布　50×43cm　法國巴黎羅浮宮美術館藏（右頁為局部）

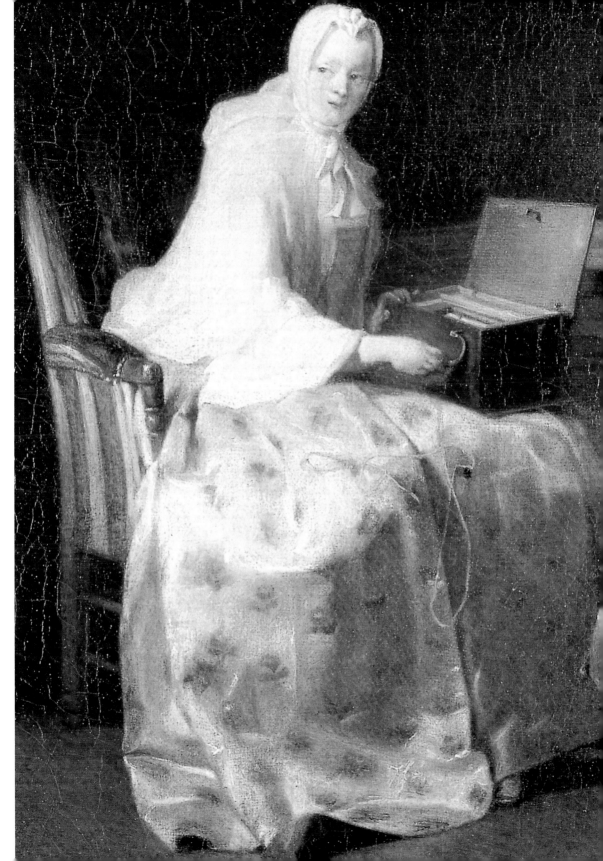

LA FONTAINE.

D'après le Tableau original, du Cabinet de M.ʳ Le Chevalier de la Roque de 15 pouces ½ de Large sur 14 pouces de haut.

À Paris chés Basan Graveur rue du foin.

柯欽（Charles-Nicolas Cochin le père）參照尚—西美翁・夏爾丹作品〈以銅製飲水器汲水的女人〉完成之版畫，現藏於英國倫敦大英博物館。

104

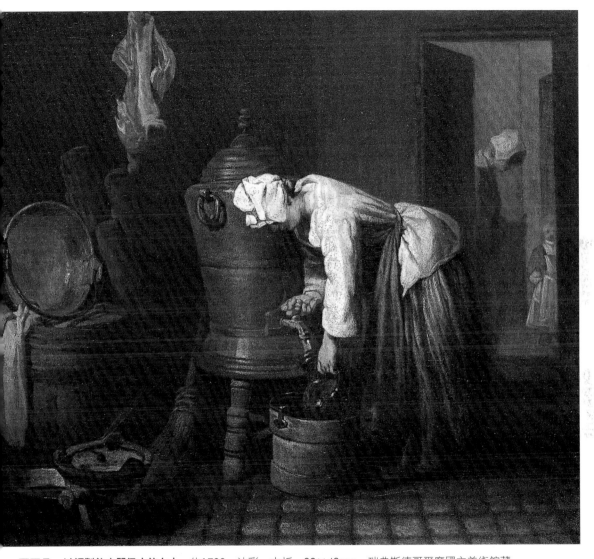

夏爾丹　**以銅製飲水器汲水的女人**　約1733　油彩、木板　38×43cm　瑞典斯德哥爾摩國立美術館藏

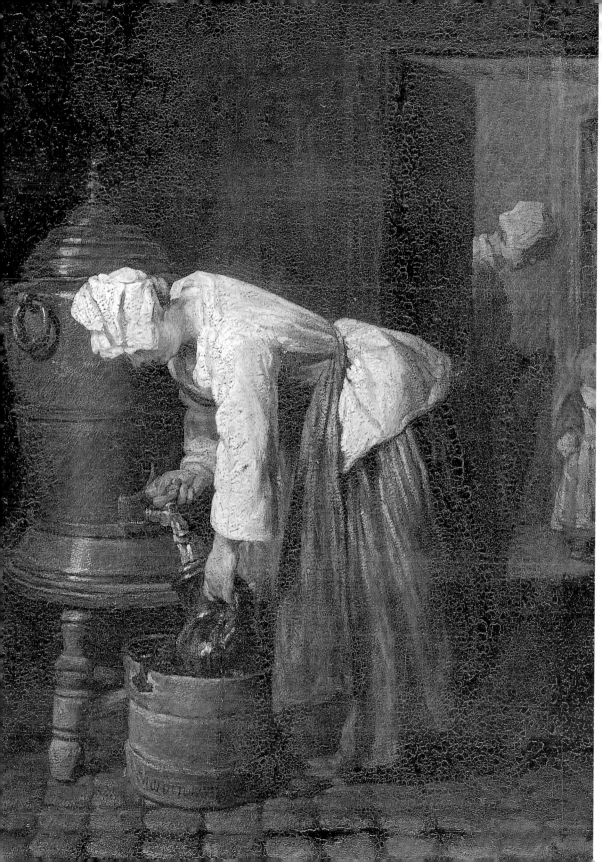

到來自皇室的委託所作的〈八音琴〉於完成後卻未進入君主藏品之列，而是成為凡迪耶侯爵的私人收藏呢？」等諸多仍待研究之疑問。〈八音琴〉的主角為一名坐在椅子上的少婦，身著乳白色短披巾與繡有花朵的絲質長裙，在她的膝上放著一具八音琴；少婦的前方尚掛有一裝繡具的橘色工具袋，身側的獨腳桌上則置有一座裝著金絲雀的鳥籠。這幅作品後於1751年展出於沙龍展，夏爾丹也續以同畫題再次創作整體構圖大致相同的油畫作品，縱使受到來自皇家的肯定，但畫家以繪製靜物畫的方式所耐心完成的人物作品，卻使得他在仍然以快速、流暢為標竿的當時遭受不少的批評。

家務勞動

侍從及奴僕的家務勞動也帶給了夏爾丹不同的創作泉源，以不倨傲亦不卑恭的態度生動地呈現出一幕幕不同於前述作品的風景與韻味。

〈以銅製飲水器汲水的女人〉與〈洗衣婦〉為此類型作品中完成時間最早的兩幅，於1735年首先展出於皇家繪畫雕塑學院，並獲得佳評；「夏爾丹先生展出了四小幅精彩的作品，呈現出忙碌於勞務的女人們以及一名玩撲克牌的男孩。眾人皆大舉讚揚其飽含技巧的筆觸，以及巧妙而隱晦但無處不在的真實。」人物的出現為早已為人所熟悉的廚房場景添入了不同的新意，也為此使作品於兩年後的沙龍展大放異彩，參觀者中更有人於《法國信使》中留有如此評論：「夏爾丹先生於描繪動物與靜物的卓越技巧早已是為人所週知的，然而我們居然不知道他的才能並不僅止於此，藉由這些作品他讓我們看見就連最為嚴苛的行家也不吝鼓掌。」以〈洗衣婦〉一作為例，畫中的洗衣女雙手於木桶中洗滌衣物，後方微啟的門後站有另一名同樣忙碌於家務的女子，矮凳上的男孩轉注地吹著肥皂泡，門邊則有隻泰然而臥的花斑貓，四者各成一方天地，而人物靜止的動作與無強烈表情變化的面容，更使得觀者能夠專注於感受畫作中所散發出的平靜、親密氛圍。

夏爾丹
以銅製飲水器汲水的女人
約1733　油彩、木板
38×43cm
瑞典斯德哥爾摩國立美
術館藏（左頁為局部）

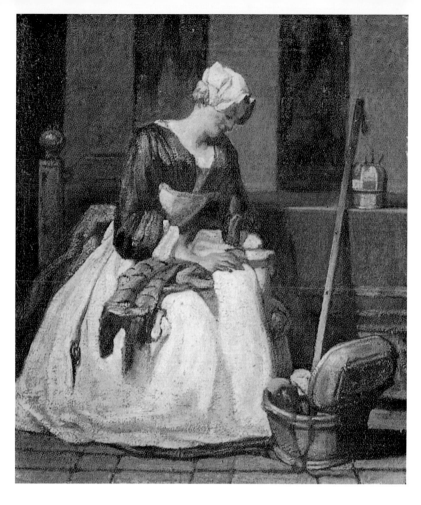

夏爾丹　**織繡毯的女工**
1733後　油彩、木板
18×15.5cm
瑞典斯德哥爾摩國立美
術館藏

　　〈織繡毯的女工〉同樣地運用了厚實且柔和的筆觸，使努威
爾‧德‧布諾布瓦—蒙達多騎士於1738年沙龍展中驚為天人並讚
歎道：「這些人物似乎在下筆後即變成為強烈的存在，而其獨具
的特殊性則使之更為自然且充滿靈魂。」年輕的女工的裙襬披散
如花瓣，白色軟帽以及圍裙搭配上深色的洋裝用以提亮畫面，且
一手探向籃中的藍色毛線球以準備縫製繡毯。金字塔型構圖、巧
妙的光線分布、畫面各部的平衡等，在在顯示畫家的天賦。女子
半浸在陰影中的面容隱約透出疲憊感，彷彿另有所思，藉由畫家
之手表現得極為生動。

　　〈清潔婦〉亦以其色彩及表現手法受到矚目，「如果您在
這幅小畫前駐足個十分鐘，您將會看見畫中這名專於其微小職份
的女性逐漸浮上眼前；彷彿正小心翼翼地聽著，等著您回過身

夏爾丹　**清潔婦**
1738　油畫畫布
45.4×37cm
蘇格蘭格拉斯哥杭特靈
美術館藏（右頁）

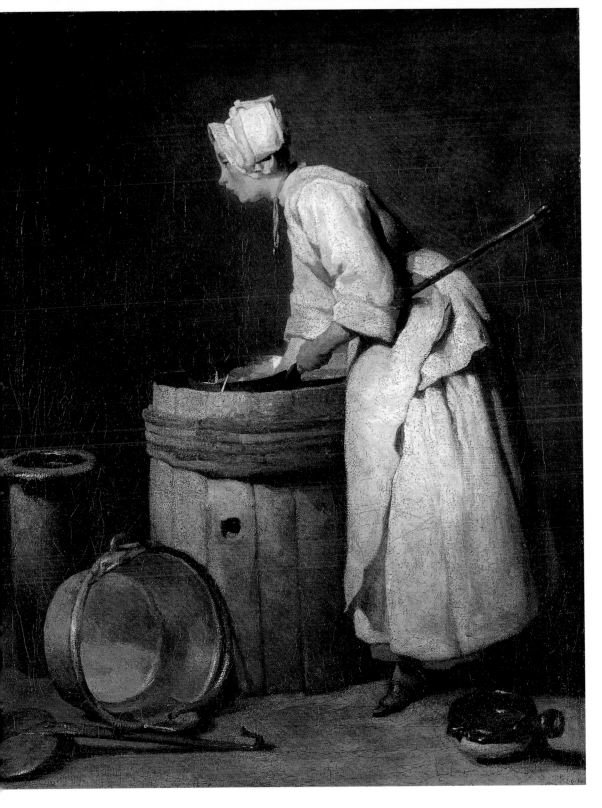

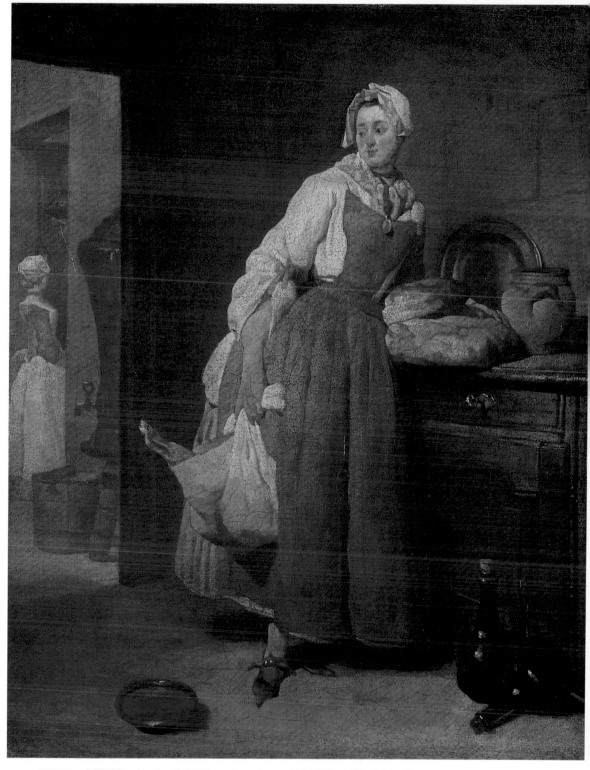

夏爾丹　**市集返家**　1738　油畫畫布　47×38cm　法國巴黎羅浮宮美術館藏

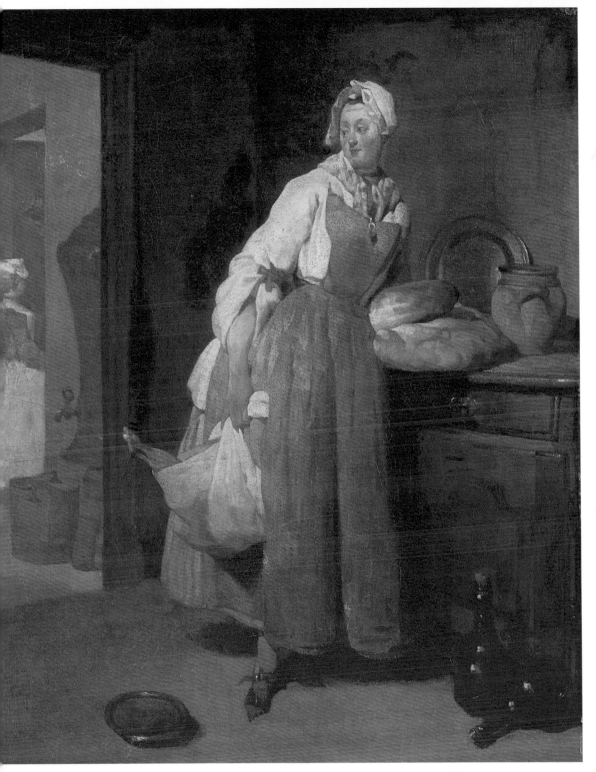

夏爾丹　**市集返家**　1738　油畫畫布　46×37cm　德國柏林夏洛騰堡藏

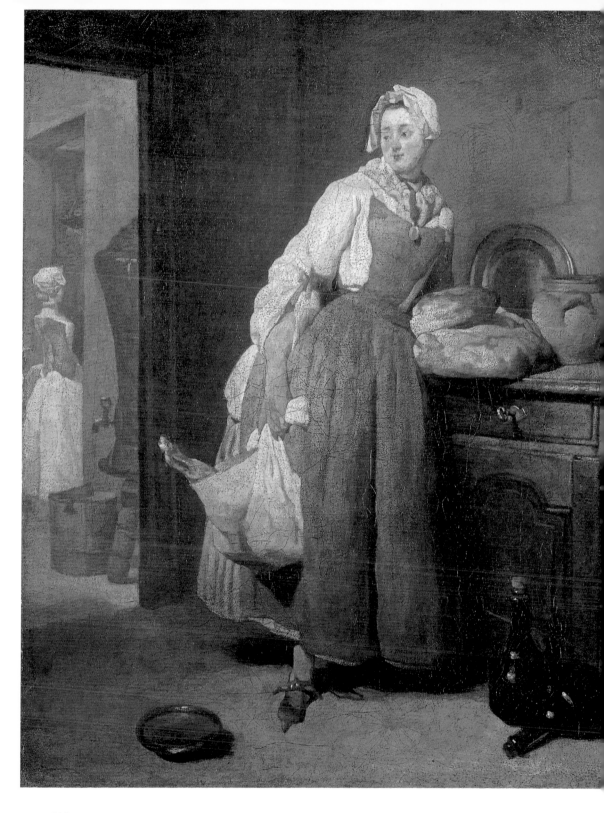

去。」是查爾斯‧布朗（Charles Blanc）欣賞完此作後的感想，而龔固爾兄弟（Les frères Goncourt）則是針對色彩有較精闢的觀察；「在黃色的基底上交錯著藍與粉紅，彷彿散碎於一處的粉彩。以白、灰、鏽色勾勒出的棉質軟帽、襯衫與粗布圍裙成功地交織出溫暖、潔淨的白。」夏爾丹所細心調和出的白也因此與皮埃爾‧蘇比雷亞（Pierre Subleyras）的色彩運用同樣地在法國藝壇中佔據不可或缺的地位。

〈市集返家〉畫有一名從市集購回食材的侍女，色調較其他作品輕淺，宛如被纖上一層米白色的麵粉，氣氛亦較為輕鬆。畫面處處充滿細節，藍色的圍裙繫在乳白色的襯衣之上，襯衫上的粉色蝴蝶結與角落酒瓶的紅色瓶塞形成色彩上的呼應，手中拿著的則是侍女剛自市集買回的肉品與麵包，紮實的圓麵包表面尚看得見一層薄薄的麵粉。畫面組成同樣地是時常可見的金字塔型構圖，利用半掩的門扉以及其後透出的光線為全畫添加透視感與生氣，亦是夏爾丹反覆使用的技巧之一。然再多的分析也難以解釋夏爾丹何以自如此平凡的畫題中呈現出這般具有深度的影像，唯待觀賞者自行感受此獨特風韻。此畫共有三幅，分別收藏在三家美術館。

圖見120、121頁

〈準備食材的婦人〉則與前作呈現截然不同的氣氛，以少有的鮮豔色彩勾勒出散落各處的蔬菜與一側木砧板上的猩紅血跡，處理食材的婦人彷彿出神一般地將視線定於遠方。從〈織繡毯的女工〉、〈洗衣婦〉，到〈清潔婦〉、〈酒館中的男孩〉、〈準備食材的婦人〉等作，人物皆彷彿自重複且繁重的工作被抽離而出，注視著未知的遠方，空間亦頓時萬籟俱寂；夏爾丹的此些作品抽離了所有敘事元素，看似僅追求詳實描繪現實、平凡的景象，但藉由神遊的人物卻宛如能夠進入另一處超脫當下的幻境。

此時期的最後一件作品〈家庭教師〉一反前述所強調的不含特定闡述主題，反而是意有所指，甚至充滿著戲劇張力，自家務勞動系列大多呈現真空氛圍的繪畫中顯出些許新意。此畫引領觀者進入法國資產階級住家，畫中的家庭教師彷彿正厲聲詢問著男

夏爾丹　**市集返家**
1738　油畫畫布
46.7×37.5cm
加拿大渥太華美術館藏
（左頁，第114、115頁圖為局部）

113

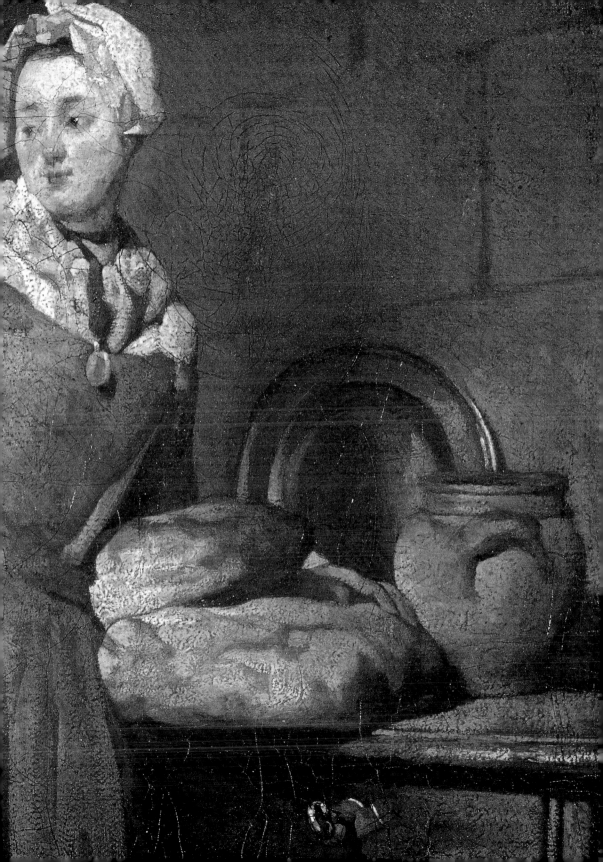

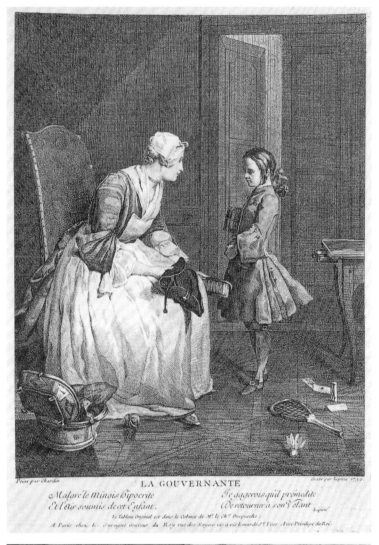

LA GOUVERNANTE

Malgré le Minois hypocrite Je gagerois qu'il prémedite
Et l'air soumis de cet Enfant De retourner à son Volant
 Lepicie

Le Tableau original est dans le Cabinet de Mr le Chr Despuechs.
A Paris chez Le Graveur du Roy rue des Noyers vis à vis la rue de S! Yves Avec Privilege du Roi.

萊比錫（François-Bernard Lépicié）依據尚一西美翁‧夏爾丹原作〈家庭教師〉所完成之版畫，現藏於英國倫敦維多利亞與艾伯特博物館。

夏爾丹　**家庭教師**　1738
油畫畫布　46.7×37.5cm
加拿大渥太華美術館藏
（右頁，左圖為局部）

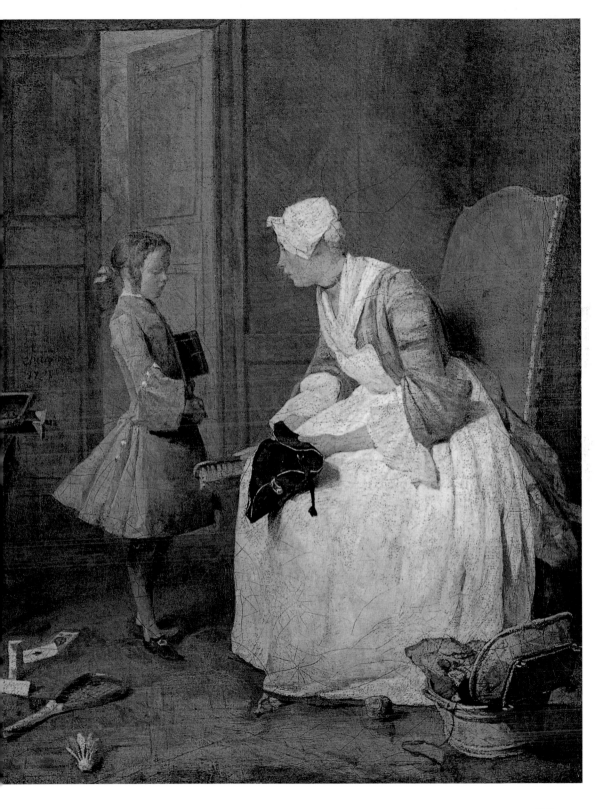

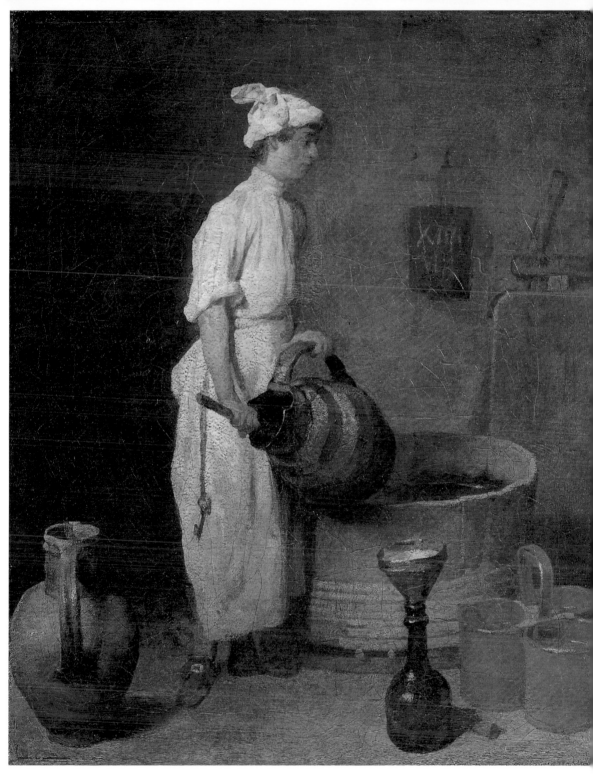

夏爾丹　**酒館中的男孩**　1735或1736　油畫畫布　46×37.2cm　蘇格蘭格拉斯哥杭特靈美術館藏

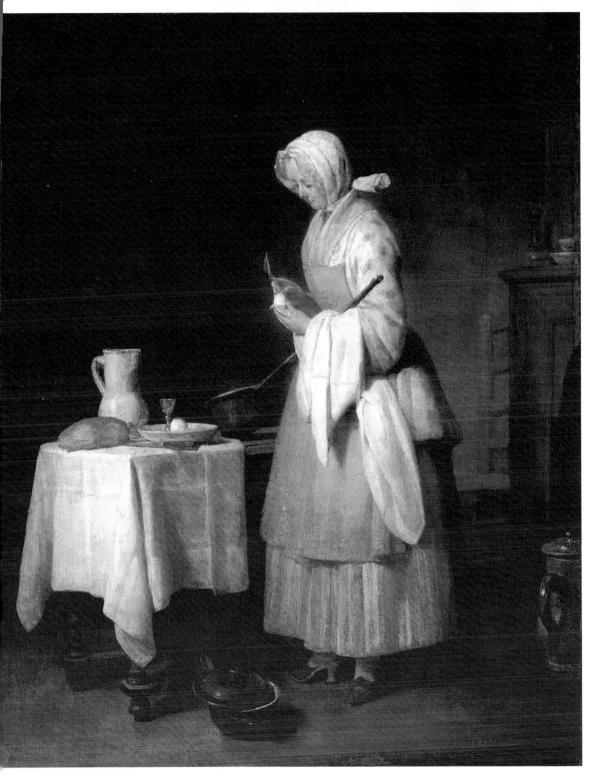

夏爾丹　**恢復期膳食**　（又稱〈**細心照護**〉）　油畫畫布　46×37cm　美國華盛頓國立美術館藏

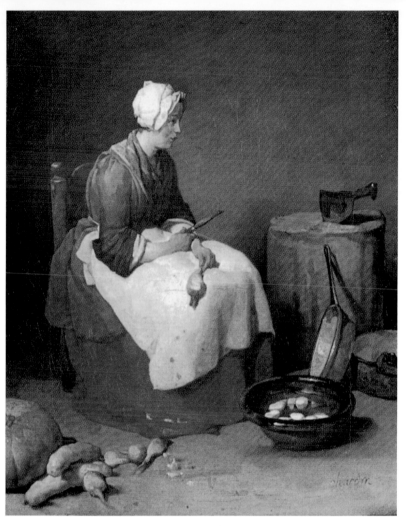

夏爾丹
準備食材的婦人　1739
油畫畫布　46×37cm
德國慕尼黑巴伐利亞州
立影像博物館藏

童為何將三角帽弄髒，然她刷著帽子的手與眼神卻皆流露出隱約的溫柔，穿著華麗講究的男孩則低垂著雙眼懺悔著，一來一往間使畫作帶有強烈的故事性。門板後延伸出的空間使室內產生了透視感，不僅有加深景物的功用，更產生不同的光影變化。

孩子與充滿童趣的場景

18世紀人們開始產生研究人類幼年時期的興趣，因而亦使得孩童與青年相關主題開始為藝術家所重視，並自其中擷取創作元素，尤以充滿童趣的遊戲場景佔據了創作的主體。〈家庭教師〉一作中被男童棄之於地的羽球、撲克牌等玩具彷彿為此後的創作開啟了扉頁，提供夏爾丹繪畫源源不絕的靈感。

夏爾丹
準備食材的婦人
1738　油畫畫布
46.2×37.5cm
美國華盛頓國家藝廊藏
（右頁）

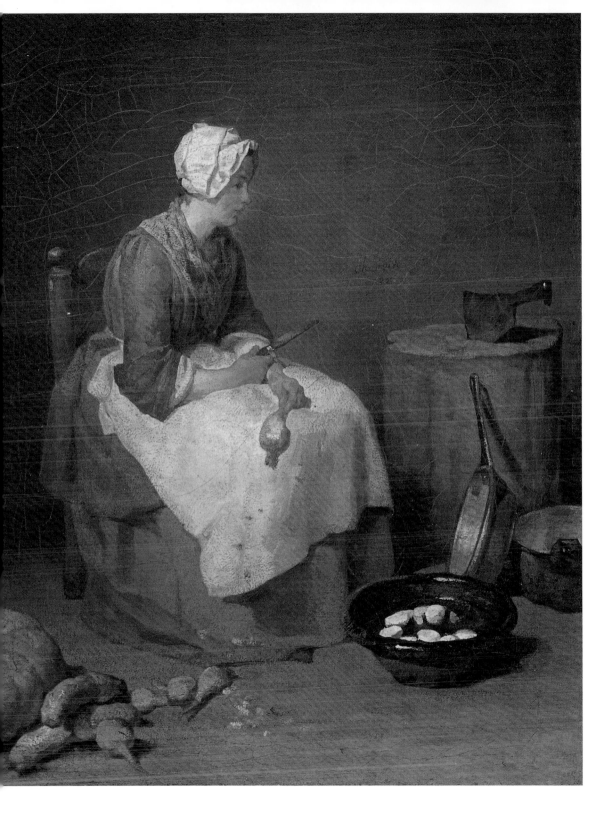

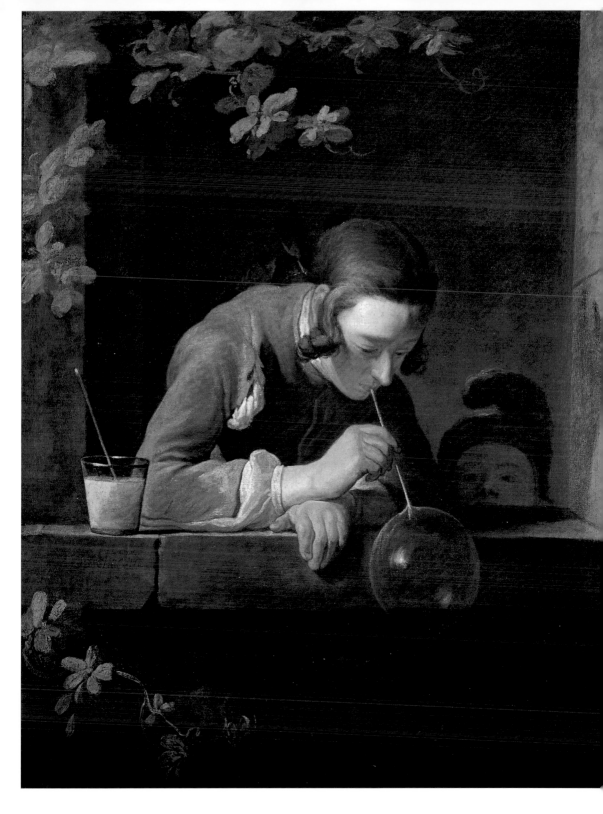

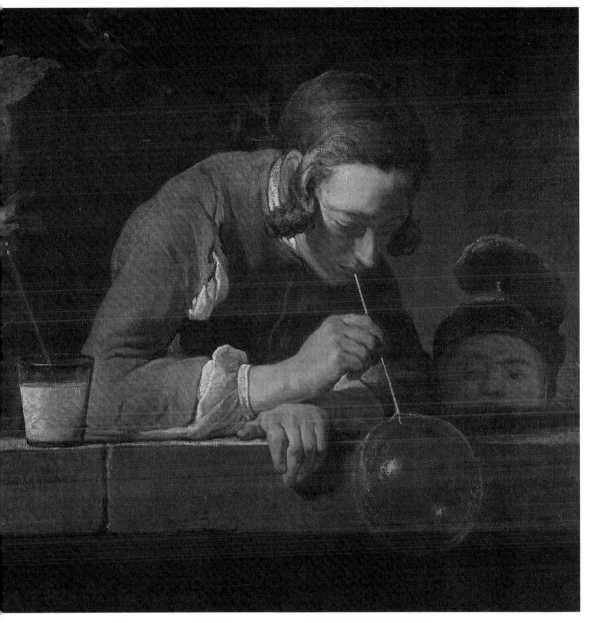

夏爾丹　**吹肥皂泡**　約1733-1734　油畫畫布　61×63cm　美國紐約大都會美術館藏

夏爾丹　**吹肥皂泡**　約1733-1734　油畫畫布　93×74.5cm　美國華盛頓國家藝廊藏（左頁）

麥錫涅德吉（Antoine Marcenay de Guy）參照尚一西美翁‧夏爾丹〈**以撲克牌搭城堡的男孩**〉完成之版畫，現藏於英國倫敦大英博物館。（上圖）

夏爾丹　**以撲克牌搭城堡的男孩**　約1737　油畫畫布　81×65cm　美國華盛頓國家藝廊藏（右頁）

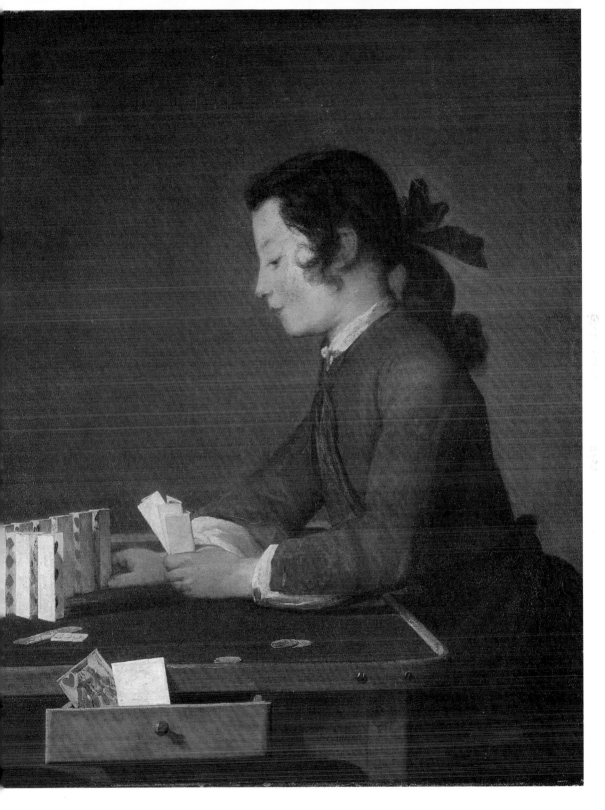

圖見122、123頁

〈吹肥皂泡〉約完成於1733年至1734年間，為夏爾丹此系列中的第一幅作品，吹肥皂泡男子的面容使我們能夠聯想到〈以蠟密封信件的女子〉一作中的男性侍從，男子若有所思的神情與薄透的肥皂泡皆似在象徵著人生的虛浮與脆弱。

〈持羽毛球的小女孩〉如同前作，也帶著象徵意涵：羽球與球拍映襯女孩腰間所懸掛的剪刀與針插，於此暗指曇花一現的生命及逸樂的無價值，成為夏爾丹作品中最饒富趣味的作品之一。女童失去焦距的雙眼與微翹的鼻尖使她更顯得嬌俏可愛，雙手手持球具準備進行遊戲，講究的穿著與繳上白粉並以花朵頭飾紮起的秀髮等皆顯示出女孩良好的出身；以別針固定於上衣上的圍裙與白色的罩裙主導了全畫的色調，使畫面如牛奶般濃郁、溫潤。〈持羽毛球的小女孩〉最引人入勝之處不僅在於繪畫技巧的精湛，或許尚在全畫所散發出的清新之感。

夏爾丹尚繪有兩幅〈以撲克牌搭城堡的男孩〉同名作品，其一藏於英國倫敦國家美術館，另一幅直幅作品則存於美國華盛頓

圖見125頁

皮埃爾·菲尤參照尚一西美翁·夏爾丹**〈以撲克牌搭城堡的男孩〉**完成之版畫，現藏於英國倫敦大英博物館。

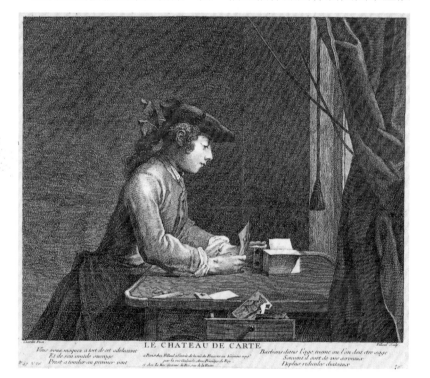

夏爾丹
持羽毛球的小女孩
年代不詳　82×66cm
翡冷翠烏費茲美術館藏
（右頁）

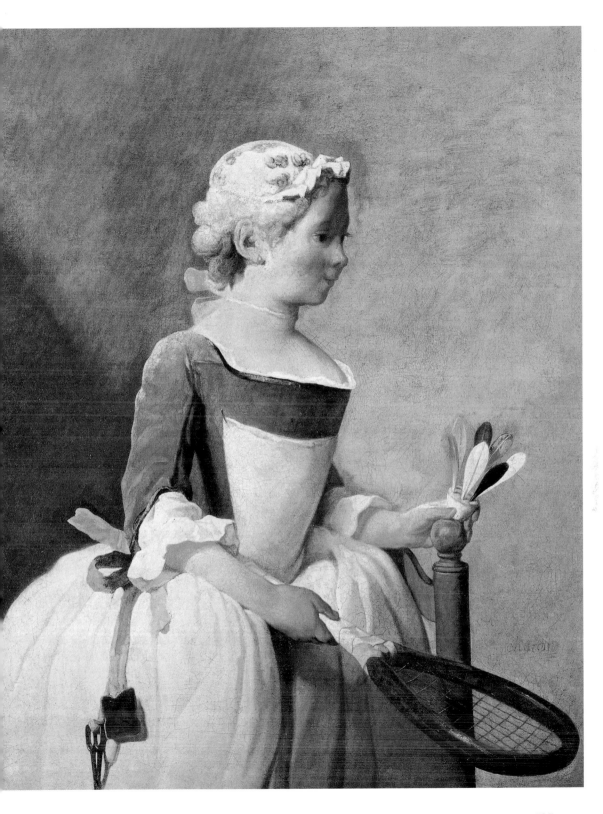

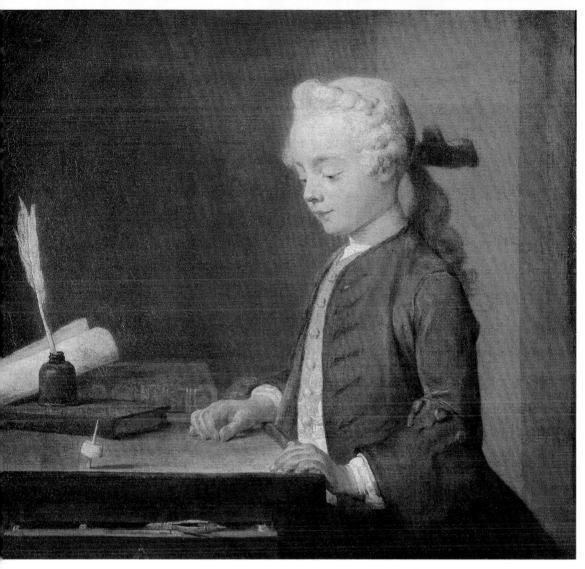

夏爾丹　**玩轉骰的孩子**　1738前　油畫畫布　67×76cm　法國巴黎羅浮宮美術館藏

夏爾丹　**持羽毛球的小女孩**　1737　油畫畫布　81×65cm　巴黎個人藏

夏爾丹　**玩轉骰的孩子**（局部）　1738前　油畫畫布　67×76cm　法國巴黎羅浮宮美術館藏（左頁與上圖）

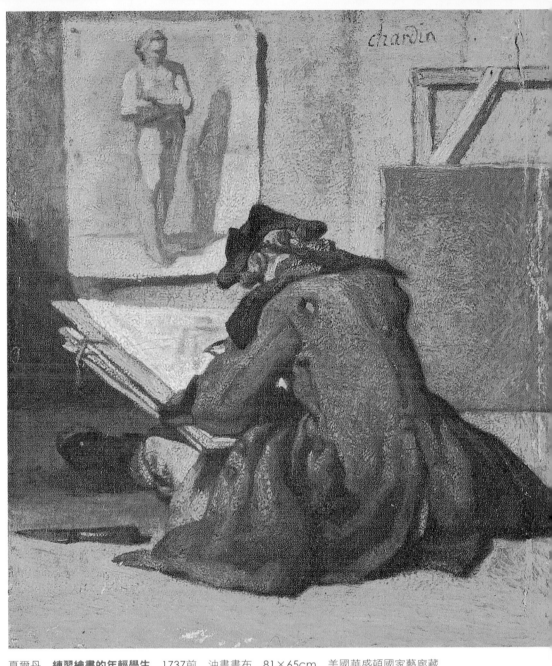

夏爾丹　**練習繪畫的年輕學生**　1737前　油畫畫布　81×65cm　美國華盛頓國家藝廊藏

夏爾丹　**小畫家**　1737　油畫畫布　80×65cm　法國巴黎羅浮宮美術館藏（右頁）

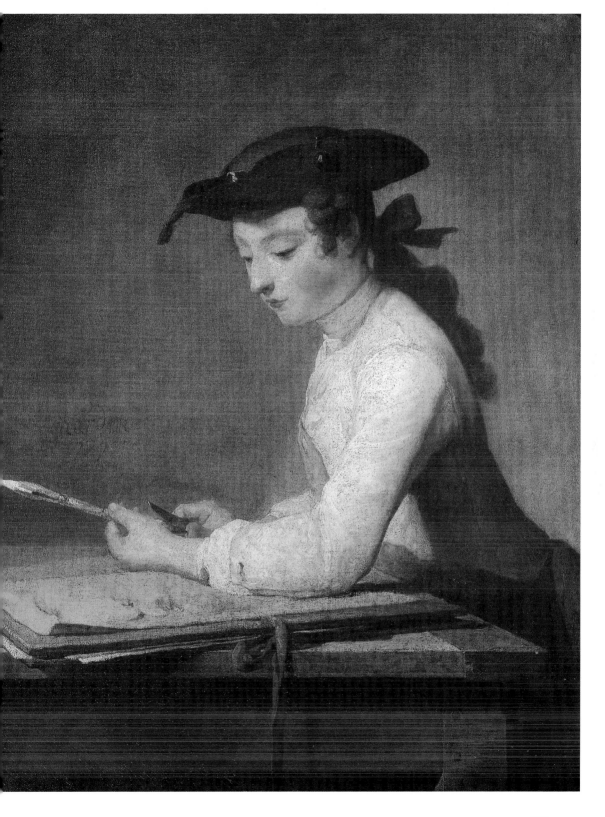

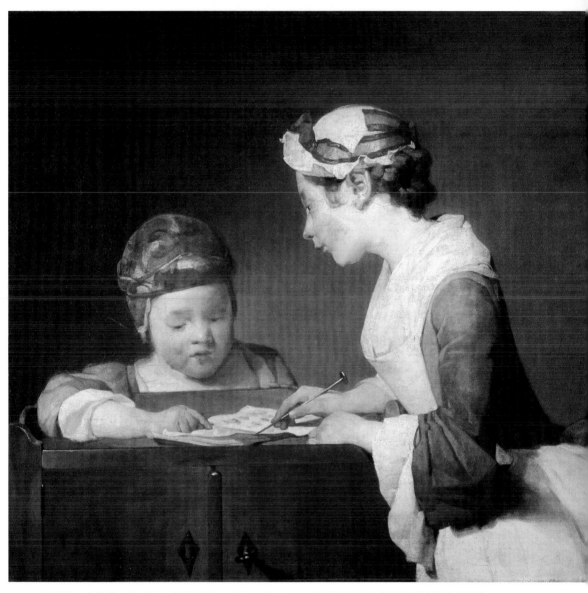

夏爾丹　**女教師**　約1736　油畫畫布　61.5×66.5cm　英國倫敦國家藝廊藏（右頁為局部）

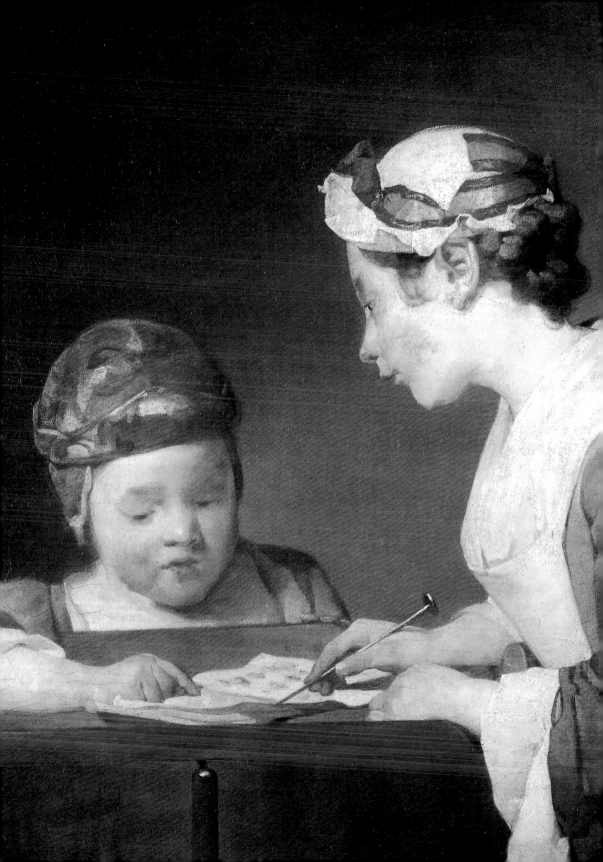

區國家藝廊，同樣保有夏爾丹樸素、簡潔的特點，在優雅的畫面中藏入經過縝密思量的構圖，以此些作品使我們看見潛藏於其中的詩性。

〈玩轉骰的孩子〉則被皮耶・德・諾拉（Pierre de Nolhac）圖見129頁譽為「清新與純真的傑出之作」，男童將紙筆隨意置於桌面，亦未費神將抽屜闔上，而是專注於手邊的玩具。整體自半開的抽屜經過書桌向後延伸，形成一狹長空間佔據畫布左側，畫家以紅綠相間搭配，構成畫面主要色調，而亮色如羽毛筆、紙、轉骰，甚至男童的手與臉等則成功地解決了畫面可能流於平淡的問題。主角——男孩嘴邊噙著一抹淺淺的微笑，心滿意足地望著轉動中的玩具，這或許是於藝術創作的歷程中第一次有一名藝術家如此深刻地理解，並在不過度干涉的前提下以孩子的觀點表現出遊玩時的心境變化，因此這幅作品才能夠呈現出彷彿自遠處寫生而成的特殊氣氛。

學習中的孩子也是夏爾丹喜於呈現的場景，又以美術學習為最甚。〈練習繪畫的年輕學生〉顯示出皇家繪畫雕塑學院對於圖見132頁當時官方美術教學系統的影響，年輕學子席地而坐，微張的腿上擺著夾有多張畫紙的畫板，專心地臨摹著面前所貼著的一張紅粉筆男子畫像，背對觀者的舊外套磨破了一個洞露出裡頭的紅色上衣，一旁的地上則擺有用來削尖粉筆的小刀。夏爾丹無需呈現出他的面容，即可藉由人物動作即物品擺設表現出學子的努力不懈，穩定的三角形結構、些許對比的色彩以及光影變化皆使畫面顯得穩固卻不失生動。〈小畫家〉亦是刻畫相同主題的另一幅圖見133頁作品，完成於1737年，但在風格上則發展地更為細膩。龔固爾兄弟於1846年見到了此作的仿製版畫作品時即細細描述道：「（男孩）纖細、窈窕、優雅，頂上的三角帽、背上垂著一束繫成馬尾的假髮，正靜靜地削著手上的鉛筆。」男童沉靜、滿足的神情或許來自手上的握著的鉛筆，又或許是手邊剛完成的老人畫像。

〈女教師〉一作展出於1740年的沙龍展，且因畫面中最為圖見134頁尋常、自然的氣氛引起藝評家的諸多讚揚；德楓丹教士即曾肯

定道：「夏爾丹先生以〈工作中的母親〉、〈女教師〉、〈餐前禱告〉等三幅作品贏取了眾人的好感，多麼的優雅、多麼的自然、多麼的真實呀！觀賞者無不為之結舌。」末句清楚地表現出夏爾丹作品予觀者之感受，視線不自主地聚焦於年輕女教師手持長針指向字母的手，以及女童好學的神情之上，畫面整體缺乏裝飾且較為黯淡，兩人的手皆枕於有著深色鎖扣的木桌，眼神流轉間無聲地敘述出人物之間的故事。自如此平凡、容易為人所忽略的場景，夏爾丹卻能夠從中架構出自己身處時代的氛圍，並進一步成為超脫時間框架的存在，實屬不凡。

特殊作品與1733至1750年間的靜物畫

於此段自靜物畫過渡至風俗化的期間，夏爾丹尚繪有兩幅以模樣滑稽、擬人的猿猴取代人物角色的特殊作品——〈猴子畫師〉與〈猴子哲學家〉，值得進一步探討。充滿幽默感的構

夏爾丹　**猴子畫師**
約1735-40　油畫畫布
28.5×23.5cm
法國夏爾特美術館藏
（左圖）

夏爾丹　**猴子哲學家**
約1735-40　油畫畫布
28.5×23.5cm
法國夏爾特美術館藏
（右圖）

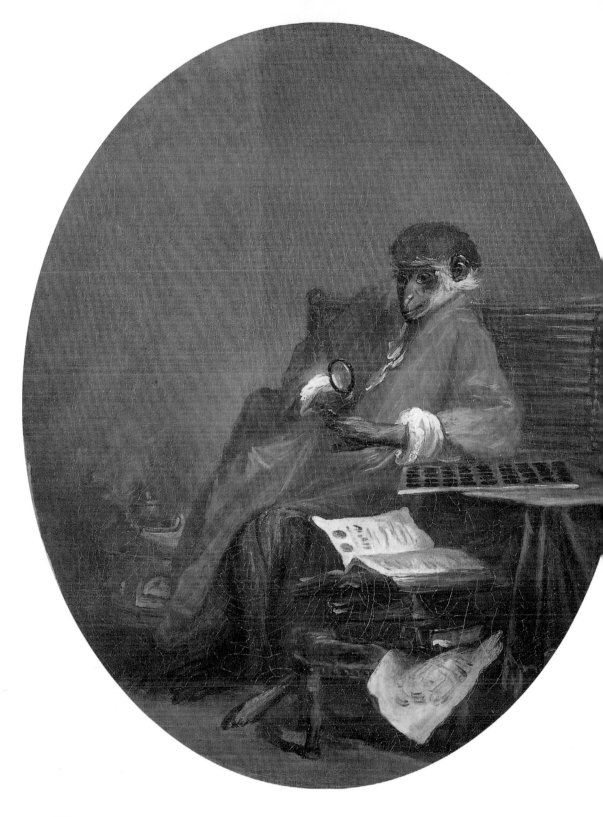

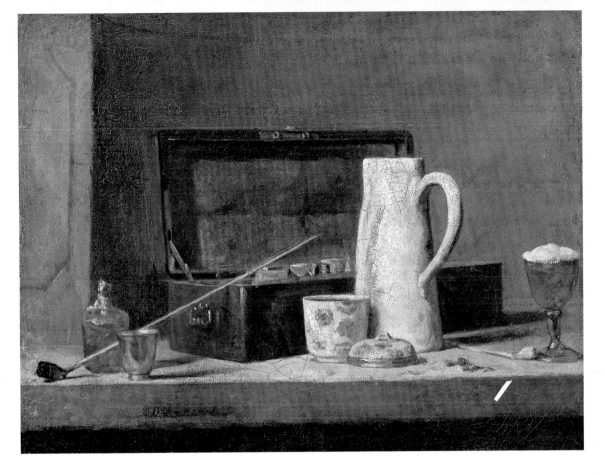

夏爾丹　**菸館**　約1737
油畫畫布　2.5×40cm
法國巴黎羅浮宮美術館
藏（第140、141為局
部）

圖作品在他的作品當中是極其少見的，可看出畫家欲藉此二幅
作品回應來自福拉蒙地區，並於18世紀初盛行於法國藝壇的猿猴
詼諧畫，綜合了來自華鐸（Antoine Watteau）、克里斯托夫‧于
耶（Christophe Huët）等人的影響，且更以此暗喻當時藝術領域內
的多方思潮與討論。

　　縱使1733至1750年間的夏爾丹極力發展風俗畫，但並不代表
他全然地放棄了靜物畫創作，僅是於創作進程中退居次位，但仍
繪有相當數量的相關創作，且皆獲得佳評。例如〈菸館〉一畫即
約略完成於1737年，於構圖方面有相當的造詣，斜架於襯有青色
錦緞的紅木菸盒上的煙斗、因光線斜射所產生的陰影等，再加上
濃郁、合諧的色調，都使畫面延伸出獨特的細膩感。然負面的聲
音亦是時有所聞，1952年查爾斯‧史德林（Charles Sterling）即認
為於此作中夏爾丹失去了原有的合諧。

夏爾丹　**猴子哲學家**
油畫畫布（橢圓形）
81×64.5cm
羅浮宮美術館藏（左頁）

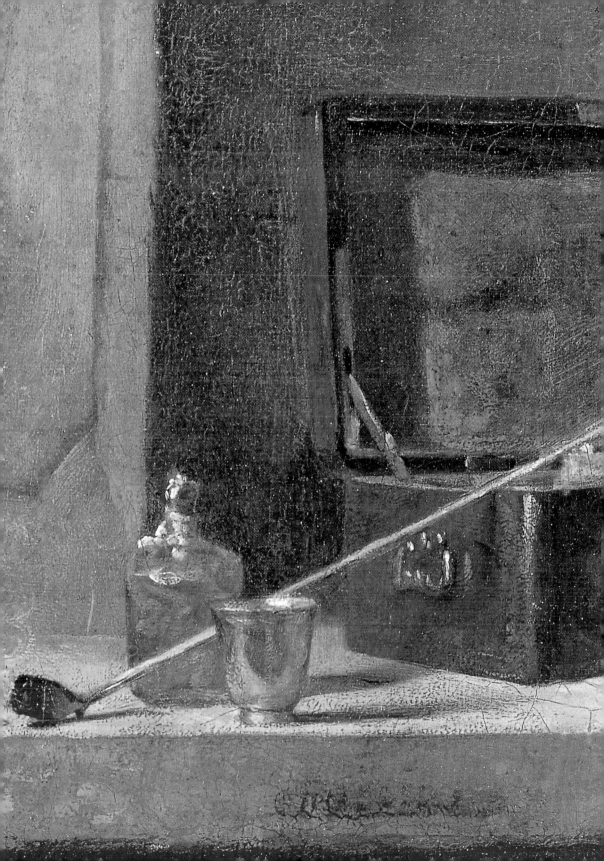

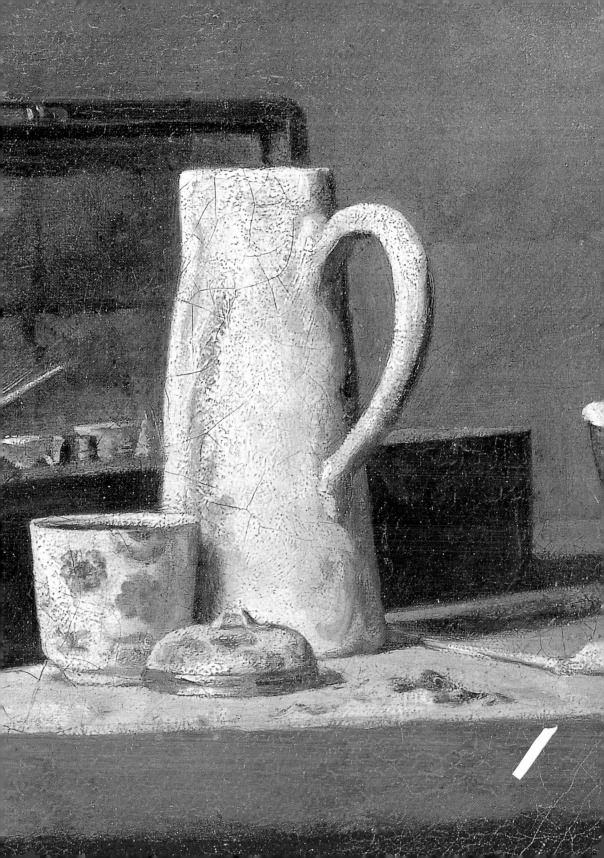

1750至1770年間的藝術生涯與創作

　　1750年始往後的20年間，夏爾丹的官方創作生涯以其所擅長的靜物畫創作始達頂峰。1752年，他獲得了皇室頒予之五百法磅獎金；「我上呈予君王的報告中提及您的才能及您的學養，君王決定賜您五百法磅獎金，以賞賜您於藝術方面的才華。我也誠心告知您，假使您未來有任何需要，我將會很樂意提供協助。」馬希尼（Marigny）於寄予夏爾丹的通知信中寫道，字裡行間則不難看出其對於畫家的讚賞。三年後夏爾丹又獲選入皇家繪畫雕塑學院掌管財政，並負責沙龍展布展工作。但真正最為重要的事件則是1757年國王將位於羅浮宮藝廊街的一處居所贈予夏爾丹，畫家遂攜家人遷至新居，寓所內的裝潢與家具也多次於日後的作品中再現。1761年，夏爾丹正式開始負責沙龍展布展，此份職務有著一定的難度，因畫家必須具有公平判斷及選擇的能力，然隨著日後持續增加的獎金金額，或許亦可一窺夏爾丹辛勤工作所收之成效。夏爾丹亦於此時結識哲學家、《百科全書》作者——德尼・狄德羅（Denis Diderot），可惜現存之文本並不足以推敲兩人的哲學理論與藝術造詣是否於任何程度上相互影響。

　　1748年後，夏爾丹開始減少風俗畫的創作，而以〈八音琴〉做為風俗畫作品展出的休止符，然實際原因仍不可知；唯一可確知的是風俗畫的創作數量雖日趨下降，但靜物畫卻於此時再次逐漸佔據了他的創作主體，而他對於沙龍展的定義與態度也隨著時間有所轉變，不若同代人將之視為展示新作、廣布聲名的場域，夏爾丹反而多次展出既有的精采作品。

回歸靜物創作

　　回歸創作靜物畫的夏爾丹於創作主題方面開始與先前作品產生分歧，雖仍有保留部分舊有主題如野兔、獵物、水果等，但其中亦不乏有新意的靜物寫生，珍貴藏品與罕見的果物即是之前未曾見到過的。然真正足以區別此時期與1720至1735年間作品的關

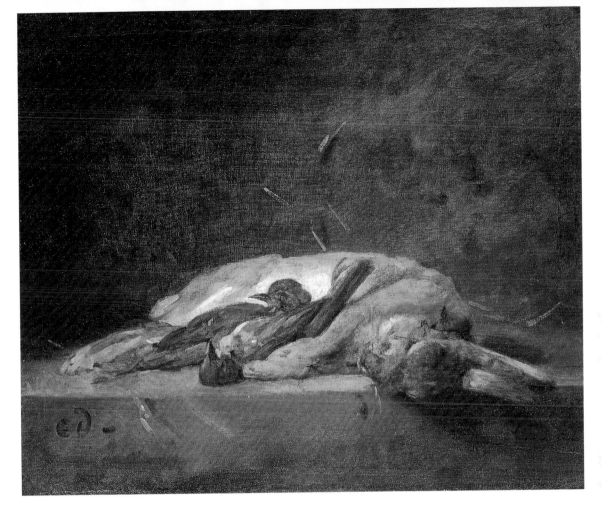

夏爾丹
擺放於石桌上的野兔、
斑鳩與幾縷稻草的靜物
約1750　油畫畫布
38.5×45cm
法國巴黎狩獵與自然博
物館藏

鍵因素則為畫家的風格及技巧變化，前期夏爾丹將注意力放於材
質之表現上，並使物件佔滿畫面以創造出豐饒、富庶之感，筆觸
多重且渾厚；後期則多觀察大量物件與空間的關係，構圖不變地
嚴格，但筆觸卻轉為平滑使畫面產生整體感，甚至中心思想皆有
所轉變，自細膩表現靜物狀態轉至於其中加入能夠永久存世的精
神表徵。

　　縱使品項皆為靜物畫，但夏爾丹後期靜物作品可說是成就於
更加跳脫窠臼的技巧表現。1755年至1757年間，他開始增多畫面
擺設之物件數量，且使之遠離觀者視線，畫幅縮減但構圖卻更具
野心及整體感。於此同時亦加深發展陰影、反光等細部技巧，產
生獨具特色的朦朧筆觸。

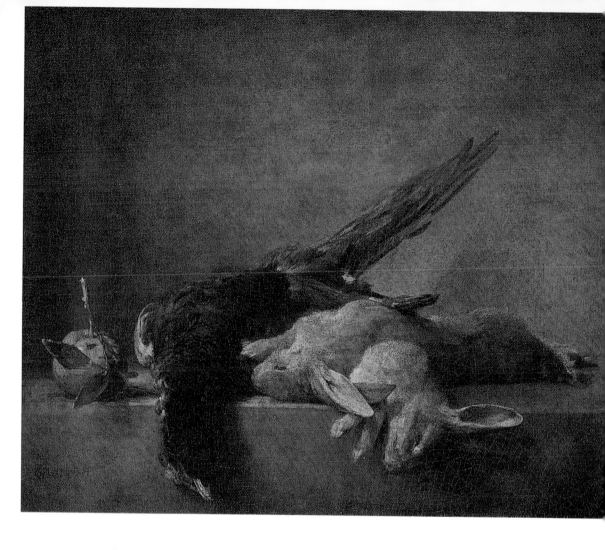

　　1750年後，夏爾丹亦回首自年輕時的創作尋求靈感，例如〈擺放於石桌上的野兔、斑鳩與幾縷稻草的靜物〉即是取材於畫家創作前期的野兔獵物靜物畫，筆觸單一且滑順，野兔與斑鳩為黯淡的畫面所籠罩，兔腹的白與隱約可見的紅則完美地呼應了死亡的主題。同樣的情緒表現亦可見於〈擺有兩隻兔子、酸橙、雉雞的石桌〉一作之中，以暗色調為底表現晦暗不清的氣氛，與夏爾丹年輕時期的作品可看出顯著的差異，於動物毛皮與羽的表現亦不若以往詳盡，實為此時的夏爾丹較專注於各物件間的相互關係與其各自的份量感所致，雖然畫面看似紊亂，卻仍是維持有高度的可理解性。

夏爾丹
擺有兩隻兔子、酸橙與雉雞的石桌
約1750後　油畫畫布
49.5×59.5cm
美國華盛頓國家藝廊藏

廚房用具，如同獵物與水果一般，亦再次出現於夏爾丹1750年代的創作之內，〈放有酒壺、銅鍋、餐巾、蛋、柳條編織籃、鮭魚、大蔥與瓦罐的石桌靜物〉與1730年時的作品相比，光線變化顯得較為柔和，且用色更為細膩。〈鐵鍋、沙鍋、研磨杵、洋蔥、大蔥及乳酪靜物〉則於畫面上部留下較多空間，與下方物品呼應，形成穩定的構圖並稍遠離觀者，物件各司其職，相互烘托組成畫面整體。

　　另約於1754年間完成〈插有石竹、晚香玉、香豌豆的白底藍紋花瓶〉，是夏爾丹現今所知的唯一一幅花卉作品。畫家選擇暗色調背景襯托出花朵鮮豔、飽和的色彩，搭配上泛著釉光的長頸瓷瓶，塑造出全畫的重心。構圖被極度簡化，卻也因此產生更強的吸引力，彷彿欲引領觀者踏入一寂靜的展示空間。

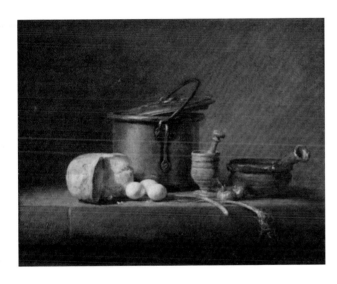

夏爾丹
鐵鍋、沙鍋、研磨杵、洋蔥、大蔥及乳酪靜物
油畫畫布　33×41cm
荷蘭海牙莫瑞泰斯皇家
美術館藏

　　珍貴藏品與罕見的果物是夏爾丹於1750年代發展出的新靜物主題，如〈早餐過後〉將一圓桌上豐富的餐食鮮活地呈現於觀畫者眼前，1763年此幅作品被送往沙龍展參展，狄德羅於欣賞過後遂留有此般紀錄：「沙龍展展出了夏爾丹的數幅小型作品，幾乎皆在呈現餐桌上的用具與果物。這即是靜物本身，這些物件超脫於畫面，有著使人難以分清的寫實外貌。」此幅作品畫面與色彩皆極度豐富，運用了許多弧線的變化使作品產生出更為柔和的樣貌。

　　〈裝有杏子的玻璃瓶〉與〈甜瓜〉接續〈早餐過後〉，取用了多樣後者已呈現過的物件做為豐富畫面之用，〈裝有杏子的玻璃瓶〉一作中靜物之擺放較為隨意，然透過綁在廣口瓶上的蝴蝶結、茶杯與酒杯的杯口等，仍可看出夏爾丹具特色的圓弧線條。色彩方面則以幾處酒紅點綴以褐色與白色為主畫面，右方尚加入

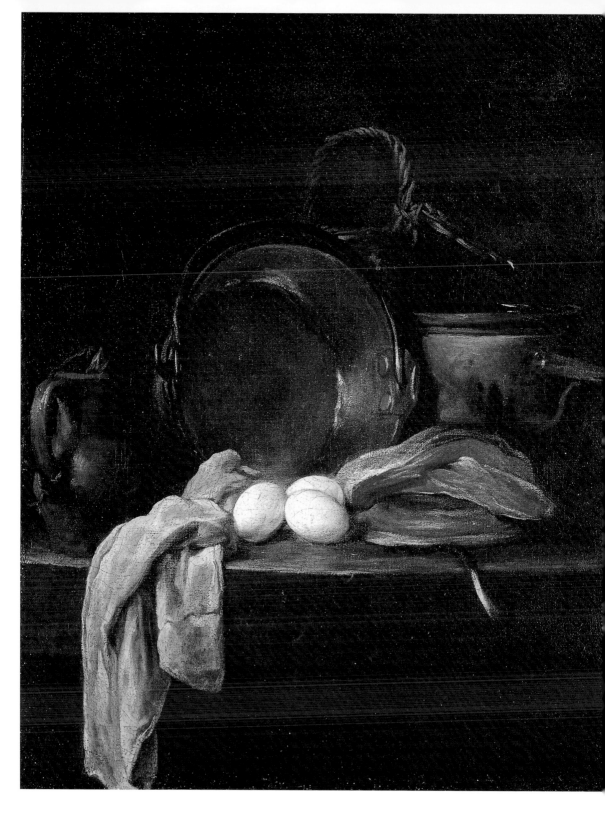

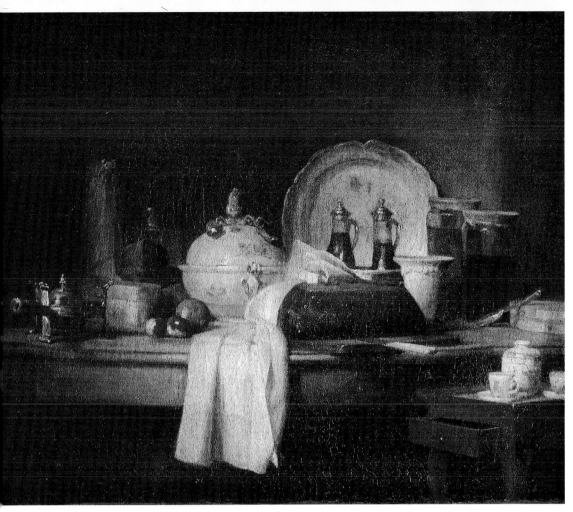

夏爾丹　**早餐過後**　約1753　油畫畫布　38×46cm　法國巴黎羅浮宮美術館藏（第138、139頁為局部）

夏爾丹　**放有酒壺、銅鍋、餐巾、蛋、柳條編織籃、鮭魚、大蔥與瓦罐的石桌靜物**　約1750　油畫畫布
40.5×32.5cm　蘇格蘭愛丁堡國家藝廊藏（左頁）

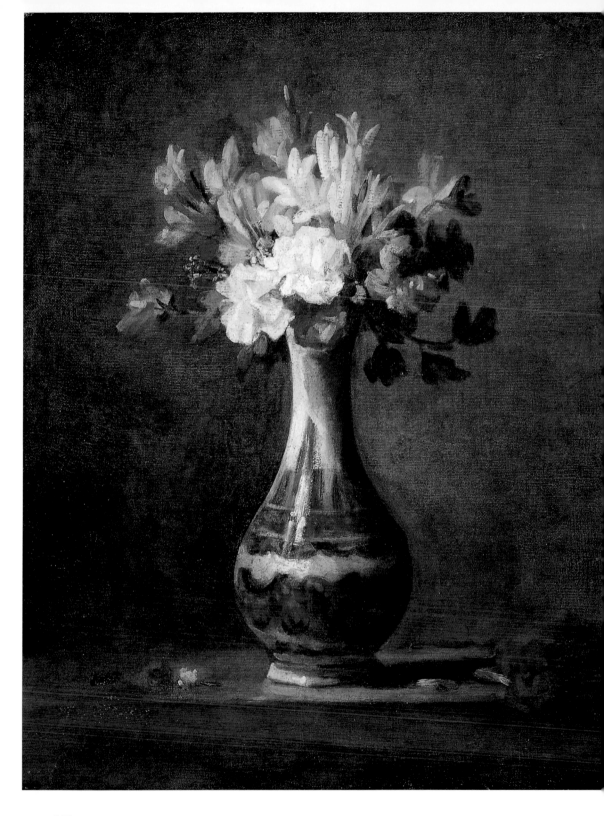

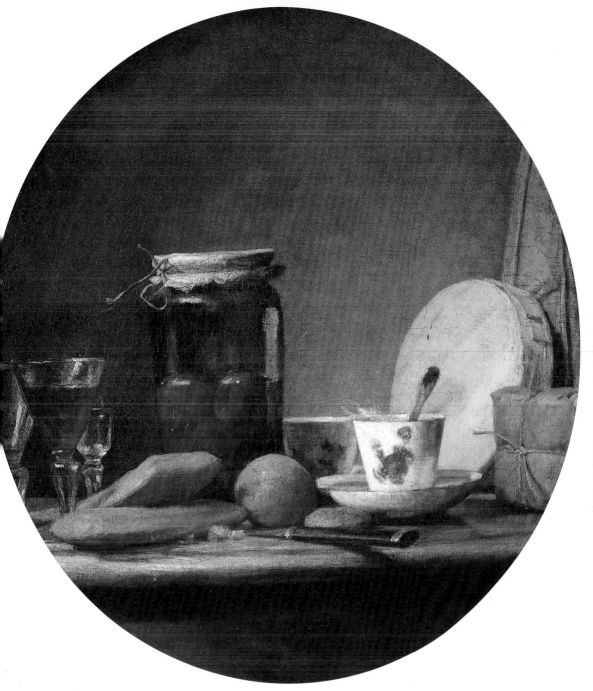

夏爾丹　**裝有杏子的玻璃瓶**　1756　油畫畫布　57×51cm　加拿大多倫多安大略美術館藏

夏爾丹　**插有石竹、晚香玉、香豌豆的白底藍紋花瓶**　約1754　油畫畫布　44×36cm
蘇格蘭愛丁堡國家藝廊藏（左頁）

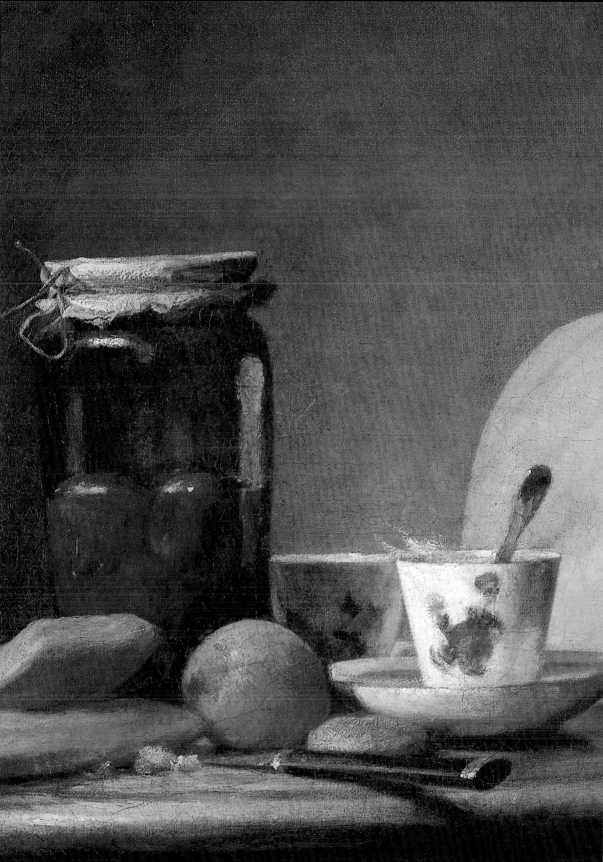

夏爾丹　**裝有杏子的玻璃瓶**（局部）　1756　油畫畫布　57×51cm　加拿大多倫多安大略美術館藏
（上圖與左頁）

夏爾丹　**桃與葡萄**　1758　油畫畫布　38×46cm　史特拉斯堡美術館藏

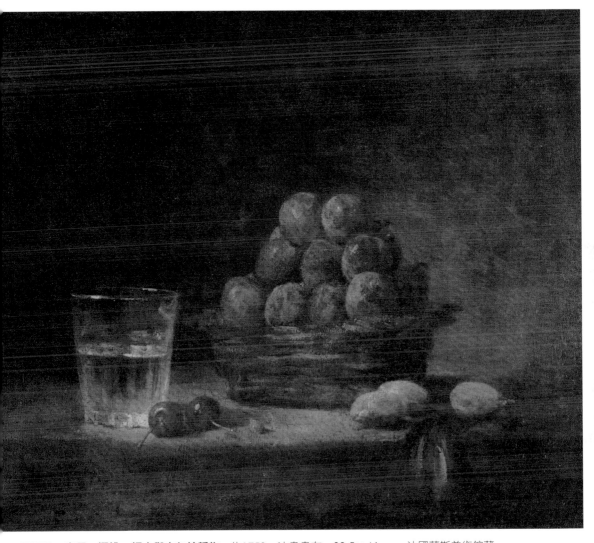

夏爾丹　**李子、櫻桃、杯水與杏仁核靜物**　約1759　油畫畫布　38.5×46cm　法國蘭斯美術館藏

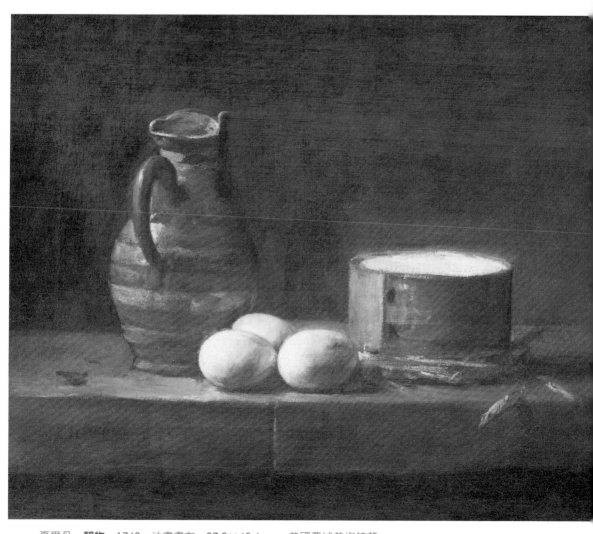

夏爾丹　**靜物**　1760　油畫畫布　37.8×45.6cm　美國費城美術館藏

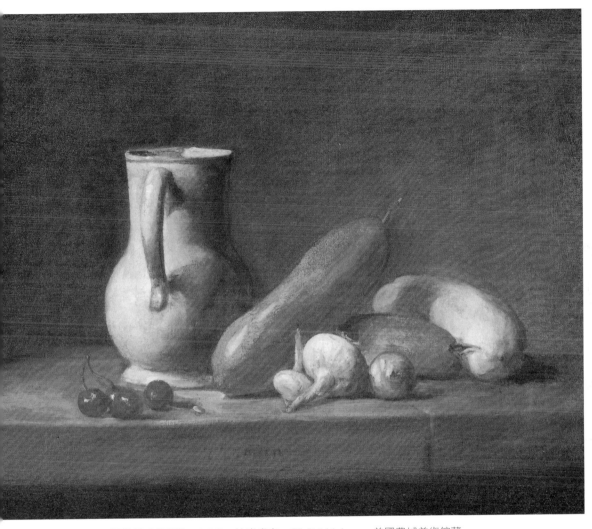

夏爾丹　**有水壺、櫻桃與瓜的靜物**　1760　油畫畫布　37.5×44.4cm　美國費城美術館藏

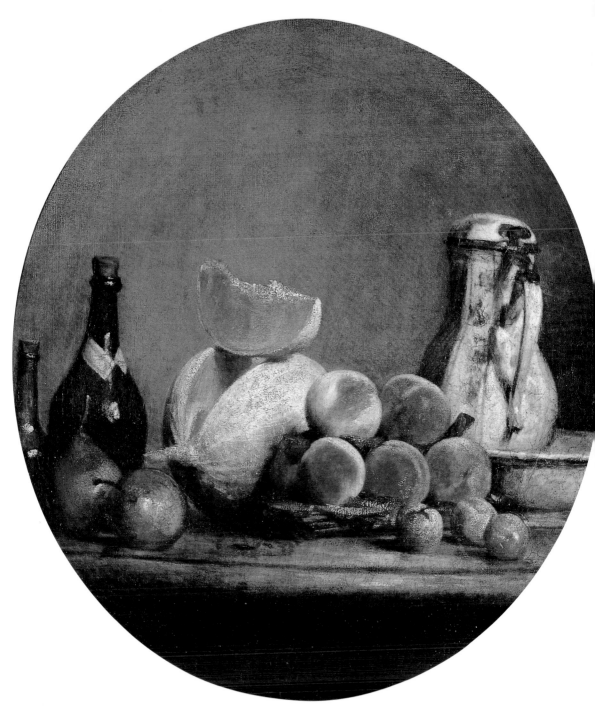

夏爾丹　**甜瓜**　1760　油畫畫布　57×52cm　法國巴黎私人收藏（右頁為局部）

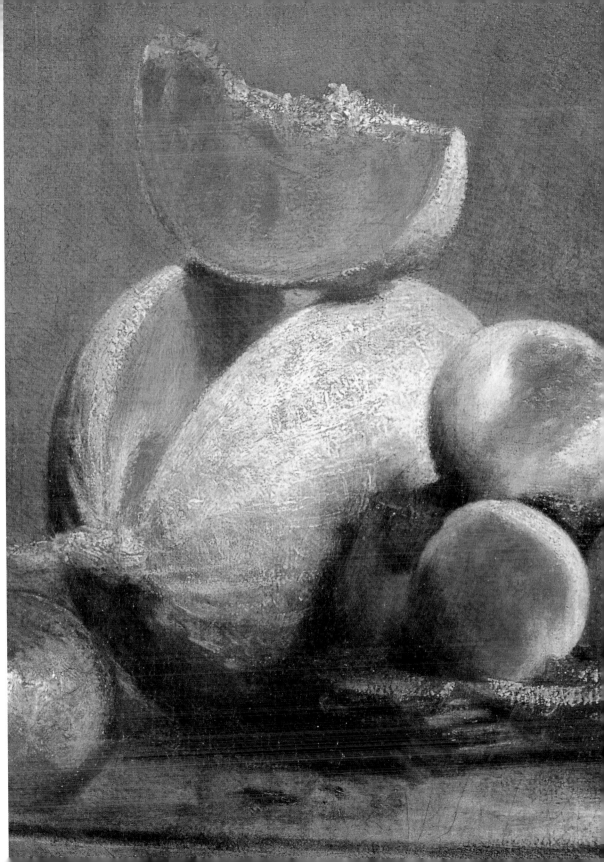

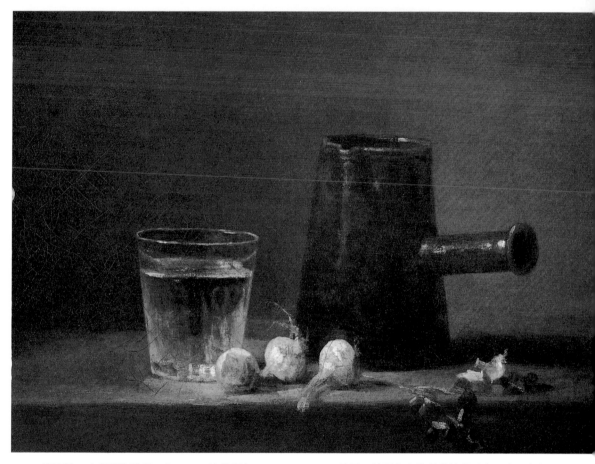

夏爾丹　**水杯與咖啡壺**　約1760　油畫畫布　32.5×41cm　美國匹茲堡卡奈基美術館藏（右頁為局部）

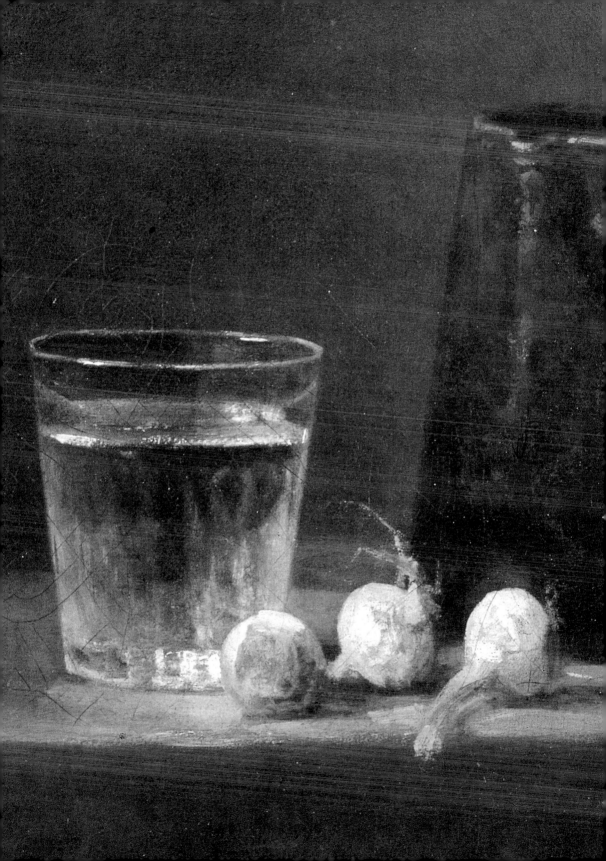

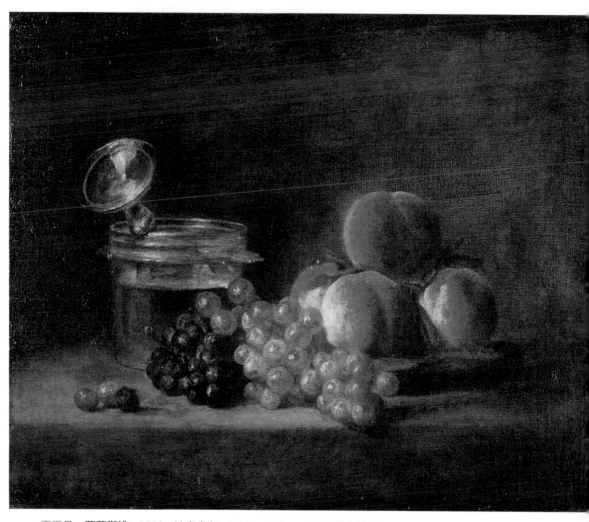

夏爾丹　**葡萄與桃**　1759　油畫畫布　38.6×47.2cm　雷尼美術館藏

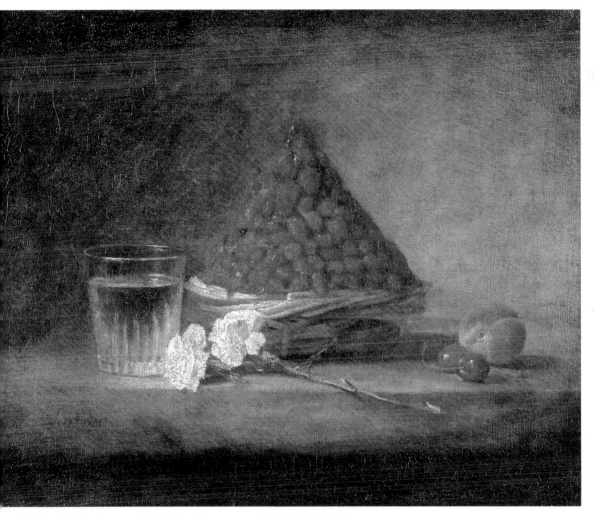

夏爾丹　**野莓**　約1760　油畫畫布　38×46cm　法國巴黎私人收藏

夏爾丹　**野莓**（局部）　約1760　油畫畫布　38×46cm　法國巴黎私人收藏（上圖與右頁）

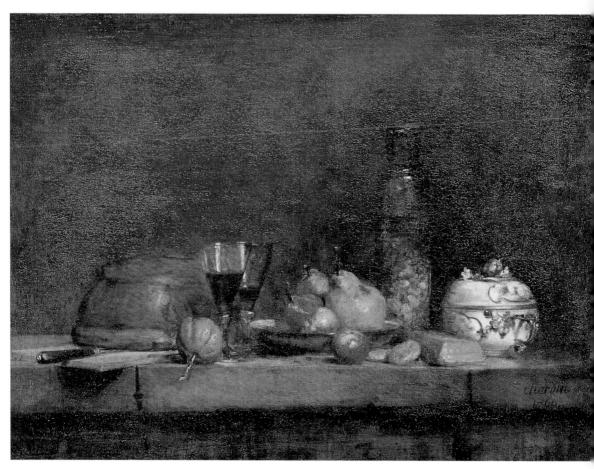

夏爾丹　**裝有橄欖的玻璃瓶**　1760　油畫畫布　71×98cm　法國巴黎羅浮宮美術館藏

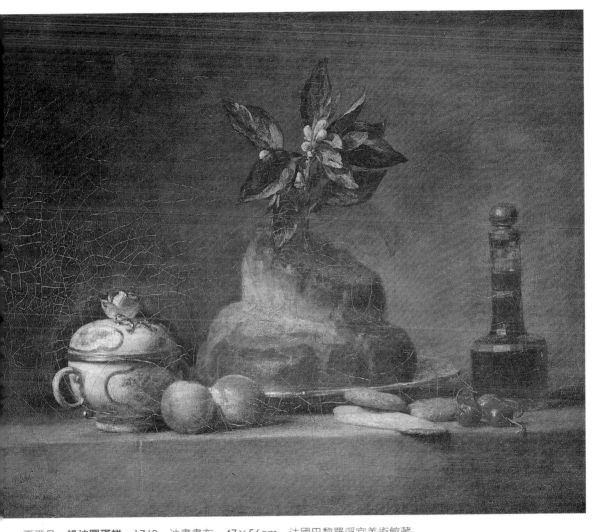

夏爾丹　**奶油圓蛋糕**　1763　油畫畫布　47×56cm　法國巴黎羅浮宮美術館藏

夏爾丹　**李子籃、核桃、小紅莓與櫻桃靜物**　油畫畫布　32×40.5cm　法國巴黎私人收藏

夏爾丹　**籃中的葡萄**　1764　油畫畫布　32×40cm　安傑美術館藏

夏爾丹　**有瓷杯、梨、蘋果與刀的靜物**　約1764　油畫畫布　33×41cm　美國華盛頓國家藝廊藏

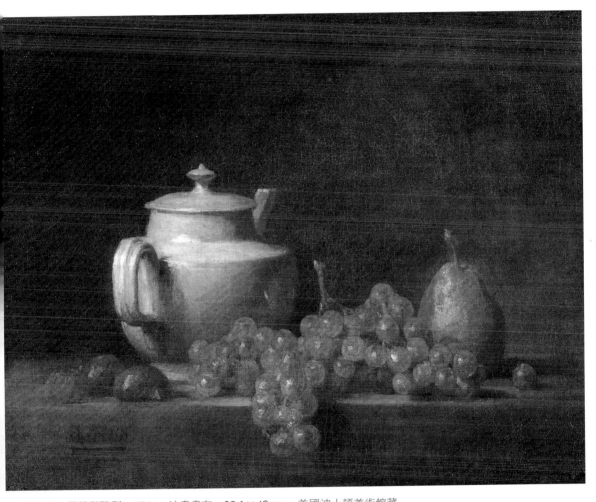

夏爾丹　**葡萄與酪梨**　1764　油畫畫布　32.1×40cm　美國波士頓美術館藏

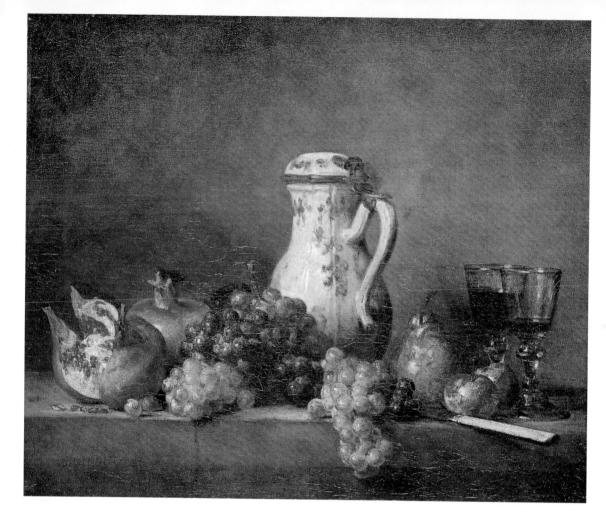

一抹藍，使整體呈現出溫暖的氛圍；〈甜瓜〉一作亦以畫面中央的甜瓜做為左側深色酒瓶與右方淺色瓷壺的過度。兩者共同之處在於自左側斜照入的光源，增加了各畫面的層次，並使物件之各部產生濃淡不一的效果。

〈裝有橄欖的玻璃瓶〉繪有一只被置於暗處的玻璃瓶，其中裝有一顆顆翠綠的青橄欖，一大塊餡餅則被放於左側的砧板上，與玻璃瓶及精緻的邁森陶瓷湯碗各據一方以平衡畫面。兩者之間由左至右依序則是一顆表皮光滑的酸橙、兩只玻璃酒杯、裝有蘋果與梨的銀盤與幾個甜餅，光影與色彩變化細膩。

〈水杯與咖啡壺〉為約完成於1760年的小品，畫有一只盛了水的玻璃杯、褐色陶製咖啡壺、幾株茴香與洋蔥。布局相對

夏爾丹　**葡萄與石榴**
1763　油畫畫布
47×57cm
法國巴黎羅浮宮美術館藏（右頁圖為局部）

於其他同時期作品簡單許多，「看似微不足道的構圖，卻由這幅小品絕妙地表現出學院與靜物畫家們所稱之具有深度的藝術。」是龔固爾兄弟針對此幅作品所下的註解。同時期之〈野莓〉則是於技巧上與〈水杯與咖啡壺〉極為近似的作品，但在當時卻不為人知，直至查爾斯‧布朗於1862年發表評論才引起眾人注意到此幅作品；「一籃野莓、一只映出畫面另一頭甜桃與櫻桃色彩的半滿水晶杯，被置於兩朵純白石竹旁。……如此雅致的作品是增一分則太多。」龔固爾兄弟則是選擇聚焦於靜靜躺於石桌上的兩朵白花，給予夏爾丹作品與創作技巧極高讚揚；「看那兩朵石竹，它們僅是由白色與藍色所組成的熒熒微光，一種宛若泛著清漆銀光的浮雕圖樣。向後退一點，花朵彷彿隨著您遠離的腳步而趨近，莖葉、花心、其下柔和的陰影、充滿皺摺的花瓣，一切聚集在一起並嫣然綻放。而這就是夏爾丹筆下物件神奇之處：於整體中成型，以其各自的光輝與輪廓勾勒而出，成就出色彩的靈魂。以不知從何而來的巧思流轉於觀者與畫之間，彷彿脫離畫布並自具生命。」畫家利用野莓籃、石竹花、玻璃杯與右側的果物構成穩定畫面的三角形，又以花莖微微地破壞水平線，使之產生變化；而杯中的水及杯身所映出的紅則在呈現不同層次的質地，同時統一全畫色調，展現出構圖的嚴謹與獨到的眼光。

1763年，夏爾丹又接連完成了因其真實且充滿力量的靜物而深受好評的〈葡萄與石榴〉及〈奶油圓蛋糕〉，畫家成熟的繪畫技巧於其中食物表面的質感盡現。

隔年以較為簡潔的構圖繪有〈有瓷杯、梨、蘋果與刀的靜物〉，亮白色的瓷杯與畫面其他部分產生強烈色彩對比，右側斜放的水果刀除了有打破穩定水平線的功用外，尚能增加畫面深度。

夏爾丹曾說過：「人們雖然使用色彩，但卻是以情感在作畫。」也即是此種難以言傳的微妙「情感」使他的作品與其他靜物畫產生區別。

寓意畫、最後的靜物作品與具立體感的裝飾畫

夏爾丹於1764年獲柯欽（Cochin）薦舉，獲得為路易15世別莊索希堡（château de Choisy）繪製三幅門頭飾板的機會，成品分別為〈藝術的寓意畫〉、〈音樂的寓意畫〉與〈科學的寓意畫〉，此次委託使他得以重新思考技法的運用，並將之付諸於實行，成就全新的經驗。

〈藝術的寓意畫〉、〈科學的寓意畫〉沿用畫家1731年為羅騰堡伯爵宅邸書房所繪作品之畫題，為該時歷史畫家習慣創作的主題之一。兩幅作品後皆經多次轉手，〈科學的寓意畫〉現已佚失，唯〈藝術的寓意畫〉被送回巴黎並收藏於羅浮宮之中。此三幅作品於創作隔年被送往沙龍展參展，幾乎獲參觀者一致好評，法籍作家瑪東德拉庫爾（Charles-Joseph Mathon de la Cour）雖認為夏爾丹的作品缺乏新意，但仍不住讚道：「如同以往真實的再現了靜物的形象，絕佳地呈現了肢體與羽毛的透視性。夏爾丹先生於此領域的造詣實為高竿。」

夏爾丹於〈藝術的寓意畫〉一作中綜合各種創作媒材，既直接又間接地呈現出繪畫、素描、雕塑、金銀工藝、版畫、雕塑等藝術形態，又以右側色彩表現細膩的水壺與中央布夏東（Edmé

夏爾丹　**藝術的寓意畫**
1765　油畫畫布
91×145cm
法國巴黎羅浮宮美術館藏（右頁上圖）

夏爾丹　**音樂的寓意畫**
1765　油畫畫布
91×145cm
法國巴黎羅浮宮美術館藏（右頁下圖）

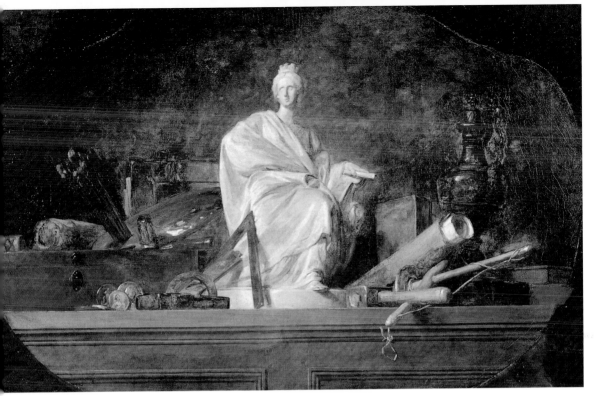

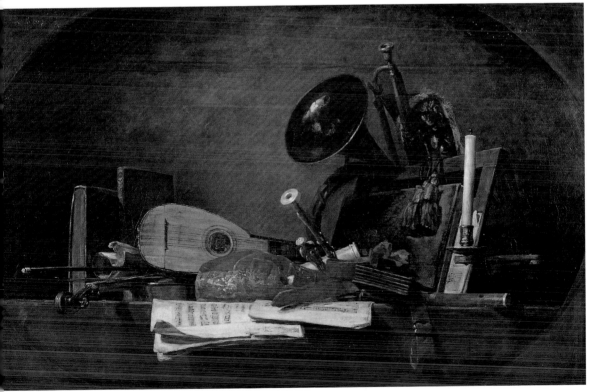

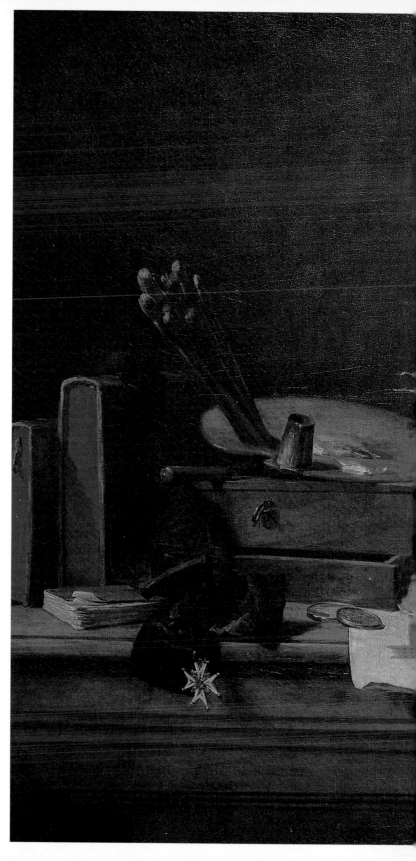

夏爾丹
有獎牌的藝術寓意畫
1766　油畫畫布
112×140.5cm
俄羅斯聖彼得堡
艾米塔吉博物館藏

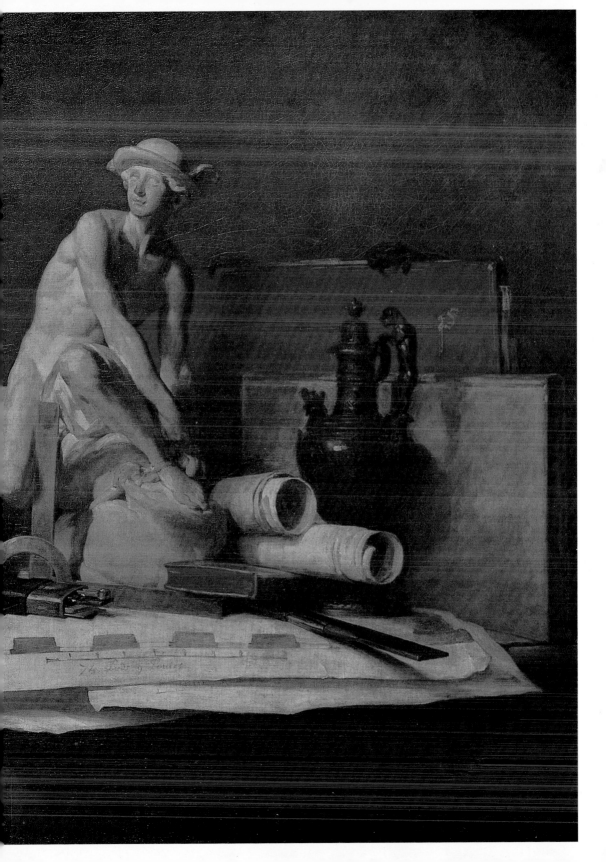

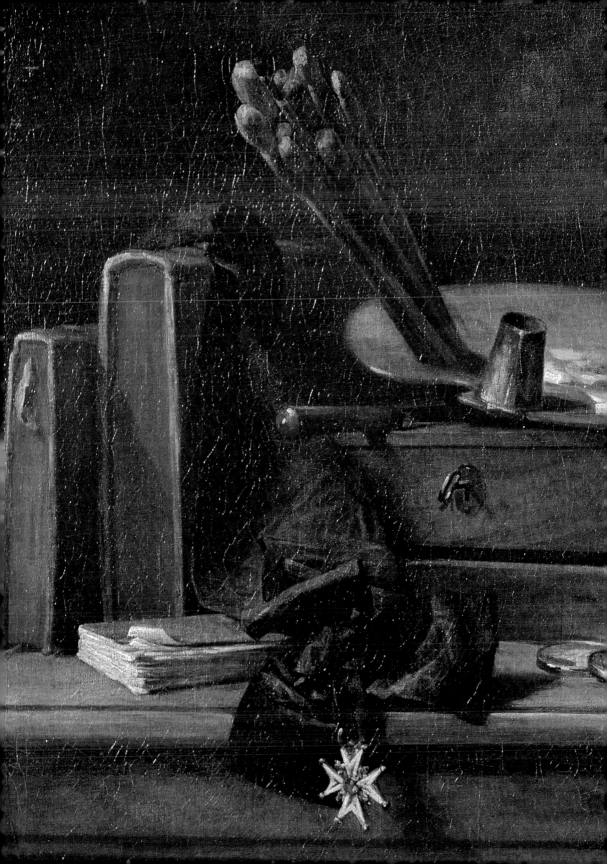

Bouchardon）所塑之石膏像最為顯眼。夏爾丹將雕塑家友人布夏東的作品置於畫面正中央實有兩層意義，一為紀念並揚讚此件藝術品的價值，二則是在正值新古典運動起步的當時，傳達當代藝術品應與古代雕塑有同等重要性的想法。〈音樂的寓意畫〉一作中則選用了多種包含小提琴、曼陀拉、風笛、長笛、法國號，以及喇叭等樂器做為畫作主體，而放置於斜面書桌上的蠟燭則被用以對應樂譜的白，製造畫面亮點。

圖見175頁

我們不免俗地會將此時期的三幅作品與1731年的同名作品比較，而兩時期的作品也確實有許多相似之處，但於構圖的精準度與掌握力則是經過徹底的轉變。每一件擺設雖僅佔據畫幅一隅，但卻都是經過針對材質、色彩、份量感等三項特點通徹研究的成果，由前期作品的天馬行空與渾然天成，引出之後更為成熟、平衡的畫面。

夏爾丹的作品亦受俄羅斯女皇凱瑟琳二世喜愛，1766年完成，由女皇所收藏的〈有獎牌的藝術寓意畫〉，據說為其所擁有的夏爾丹畫作中最為讚賞的一幅。畫面中的雕像為尚·巴布提斯·皮加勒（Jean-Baptiste Pigalle）的作品——〈繫緊腳後雙翼的墨丘利〉，夏爾丹亦藏有一具複製品，於此處做為提亮畫面之用，左側的一面以黑絲絨布繫著的聖米歇爾十字獎牌亦是暗指皮加勒於藝術上的成就。雕像周圍擺滿的各種畫具與藝術品搭配，表現出藝術主旨。

圖見177頁

〈人民音樂的寓意畫〉與〈軍隊音樂的寓意畫〉則是夏爾丹於隔年為路易15世公主們所居住之美景宮（château de Bellevue）音樂廳續作之門頭飾板畫。在前作中，夏爾丹巧妙地於畫面中整合了長笛、小提琴、鼓、鈴鼓、手搖弦琴、單簧管、法國號，並將這些擺放於樂器放置於紅色燈心絨桌布上；後者則是集結了喇叭、定音鼓、大鼓、鈸與雙簧管。兩幅作品中的樂譜皆無法閱讀，因此無從得知畫家是選用了何首曲目做為代表，然而他於色彩方面的運用卻有著絕對的「音樂性」；大筆揮灑的粉紅、輕巧點綴其中的綠、紅與藍，相互映襯造就了極度合諧、耀眼的畫

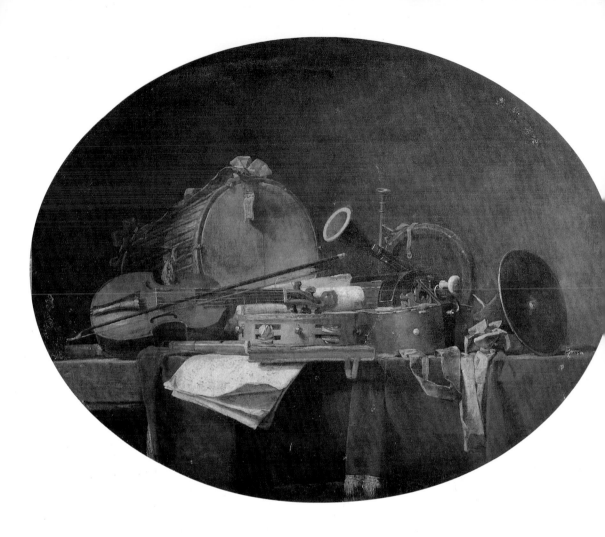

面。「這是兩幅極佳的作品，樂器擺放的極有品味。在看似隨
意、紊亂的畫面中，卻有著某種活力。而藝術的表現自型態、色
彩到真實性，無不使人醉心，在這之中我們才學習到如何將創作
時的嚴謹與作品呈現出的合諧連結在一起。我比較喜歡繪有定音
鼓的這幅，一因物品數量較多，二則是構圖較為有趣。……難以
置信的細膩色彩、廣布畫面的合諧、一種真實且饒富趣味的效
果、美麗且豐富的主體、布局間的相互調劑。靠近點、退開些，
甚至沉浸自我想像，沒有一絲突兀、一分對稱，亦無些許的模糊
不清；雙眼在其中尋到一方寧靜與休憩的場所。彷彿出自本能
地，我們會停佇於夏爾丹的作品之前，就宛若一名勞累的旅人會

夏爾丹
人民音樂的寓意畫
1767　油畫畫布
112×144.5cm
法國巴黎私人收藏

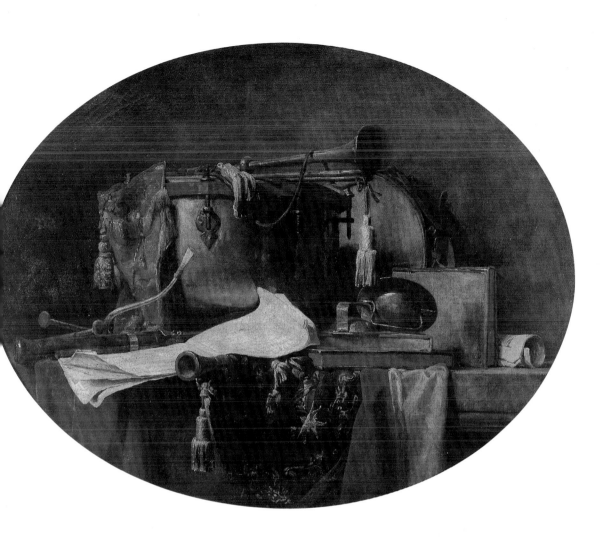

夏爾丹
軍隊音樂的寓意畫
1767　油畫畫布
112×144.5cm
法國巴黎私人收藏

下意識地選擇坐在充滿綠意、寂靜、清涼且有陰影的座椅上一般。」狄德羅如此評到此二幅作品。

　　於接受們頭飾板委託的同時，夏爾丹亦未荒廢靜物畫創作，並於1765至1769年間送出多幅作品參加沙龍展。〈銀杯〉與〈三只梨、酒杯與刀靜物〉皆是期間完成的作品，畫面簡潔、樸實，並以柔軟的筆觸成功地呈現出物件表面光澤與穿透性，灑入的朦朧光線統一了整體畫面，使銀杯、梨、刀等靜物彷彿嵌入畫面一般，穩定且深沉。〈有調料瓶與鯖魚的餐桌靜物〉則沿襲長久以來的餐廳用具及食材靜物，以懸於牆上的兩條鯖魚做為垂直線，石桌與其上擺放的物件則為承托畫面的水平線。而於其最後一幅

夏爾丹　**銀杯**（又稱〈**有蘋果、栗子、湯碗與銀杯的靜物**〉）　1768　油畫畫布　33×41cm
法國巴黎羅浮宮美術館藏

夏爾丹　**有三只梨、核桃、酒杯與餐刀的靜物畫**　油畫畫布　33×41cm　法國巴黎羅浮宮美術館藏

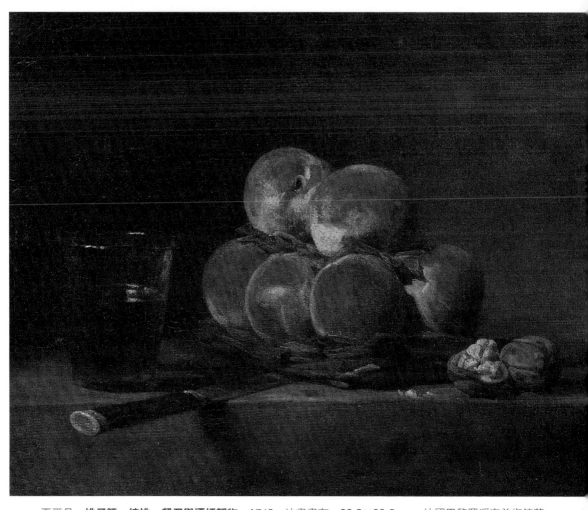

夏爾丹　**桃子籃、核桃、餐刀與酒杯靜物**　1768　油畫畫布　32.5×39.5cm　法國巴黎羅浮宮美術館藏

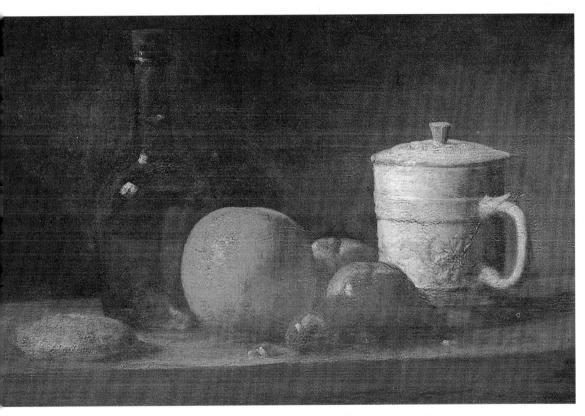

夏爾丹　**有瓷罐、水果與酒瓶的靜物**　18世紀　油畫畫布　21×32cm　法國昂傑美術館藏

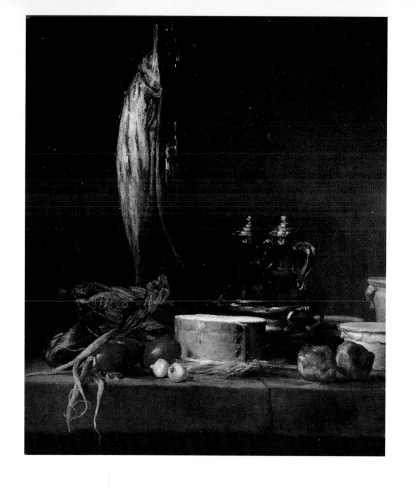

水果靜物作品——〈桃子籃、核桃、餐刀與酒杯靜物〉中，夏爾
丹一如往常地再度展現光影變化技巧，使畫中物件產生新生。印
證了《物理與藝術觀察》（Observation sur la physique et les arts）
一書中所寫：「他（夏爾丹）的作品皆清亮且充滿生氣，每一物
件相互映照，成就出色彩的穿透性，使畫筆所及之處皆甦醒了過
來。」

　　更加值得一提的是1769年的沙龍展，該年夏爾丹展出了兩
幅以傑哈·凡·奧布斯塔（Gérard van Obstal）的浮雕作品所
繪之特殊作品——〈擠羊奶的裸婦〉與〈森林之神抓著山羊
讓孩子吸奶〉，吸引了觀賞者的注意。他過去亦曾以杜可諾
伊（Duquesnoy）的作品〈山羊與八名孩童〉做為臨摹對象，且作
品展出於1732年的青年作品展。此種創作方式對畫家而言雖並非

創新，但卻也得以顯出畫家豐沛的創作才華與希望多方嘗試的強烈好奇心。

　　但真正促使夏爾丹做出如此不同的嘗試之原因為何呢？學者們認為夏爾丹欲藉由仿繪雕塑的手法專注於呈現模型的真實面貌，以及該時藝術欣賞品味的轉變；告別了卡爾凡路、布欣等人及曾風靡一時的洛可可藝術風格，由於新世代藝術家的竄升，轉而偏好素描，因此使色彩及筆觸的發展不若從前興盛。夏爾丹於此二幅作品之取材風格上仍偏向洛可可式，因此更有研究者提出這些作品或許是夏爾丹欲在此段風格轉換之過度時期佔有一席之地所作的嘗試。

　　〈擠羊奶的裸婦〉與〈森林之神抓著山羊讓孩子吸奶〉兩作自原作抽離，僅保留純粹、簡潔的線條，成為1769年沙龍展中之一大亮點。《文學年》（L'Année littéraire）中即留有相關紀錄：「並不僅是錯視與幻想使這些畫有著絕佳的風評，大膽、豪放的繪畫手法才是使其更上一層樓的關鍵。」狄德羅縱使對畫家靈感來源頗有微詞，卻仍是不住地為其過人技巧與作品中散發出

夏爾丹
山羊與八名孩童
法國巴黎私人收藏

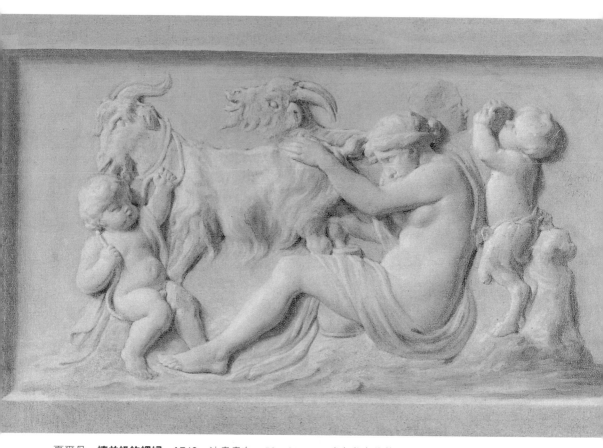

夏爾丹　**擠羊奶的裸婦**　1769　油畫畫布　53×91cm　瑞士私人收藏

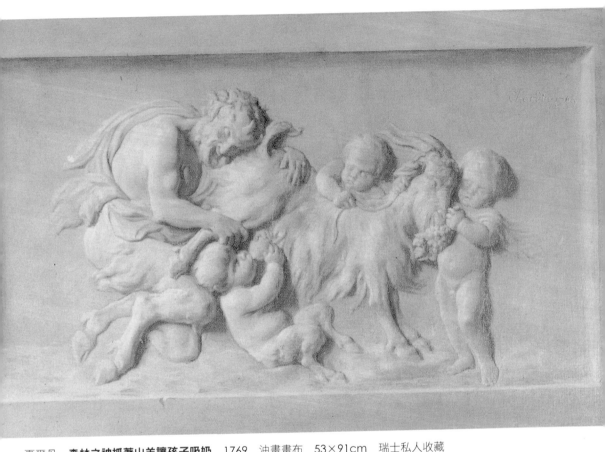

夏爾丹　**森林之神抓著山羊讓孩子吸奶**　1769　油畫畫布　53×91cm　瑞士私人收藏

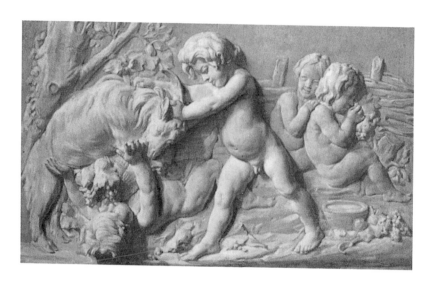

夏爾丹　**秋天**
1770　油畫畫布
51×82.5cm
俄羅斯莫斯科普希金美
術館藏

的火焰所懾服；「這些淺浮雕臨摹畫作於靈感來源的挑選上可說
是糟糕的選擇，因為它們原先都是些中庸的雕刻作品，但雖然如
此卻仍是使我非常仰慕，我們從中看見了即使於最低程度內仍能
找到合諧並展現色彩運用的專業。它們是白色的，卻又既不是黑
亦非白，沒有任何色調是近似於此的，又是如此的一致。『我們
是以色彩作畫嗎？到底是以什麼呢？是以感情吧……』這時夏爾
丹大可如此詢問並回答那些因循常規的創作者。」他如此說道。

　　1771年的沙龍展，夏爾丹又以〈秋天〉一作參展並紀念雕塑
家布夏東，原作實為後者展出於1741年沙龍展的浮雕作品。〈秋
天〉之表現主題甚為單純，畫出與山羊遊玩並吃著葡萄的孩子
們，現則可於一首佚名詩作——〈沙龍中的漂泊謬思〉一窺當時
參觀群眾對於此件作品的感受；「夏爾丹之臨摹作品永遠是如此
的迷人／雙眼為此幻景所蠱惑／我們以為是浮雕實卻為畫作／藝
術全然地自此幅打動人心的畫作中揭開面紗。」

晚年與不止息的藝術之火

　　夏爾丹的晚年飽受病痛所苦，日益加劇的眼疾與水腫，再加
上1772年的喪子之痛皆使其更加孱弱。

此時的藝術學院及官方態度亦面臨改變，以支持歷史繪畫大家為主，而忽略了他種藝術形式的發展，因此夏爾丹決議辭去皇家繪畫雕塑學院財政主管與沙龍展布展職務，並專注於推動古代藝術風格之回歸，然也使其作品漸與該時主流趨勢背道而馳。縱然於創作之路不乏批評與責難，夏爾丹始終以坦率的雙眼探看主流思想以及官方態度，在追求表現手法的自由之餘，底心更是欲藉自身創作竭力維護18世紀法國藝術的發展，並證明自己不畏被歸併入非主流，堅持創作的信念。

1760年，粉彩畫名家拉圖爾（Maurice Quentin de La Tour）為夏爾丹繪製了一幅肖像畫，而1771年至1779年間，夏爾丹亦開始將創作重心轉移至粉彩作品之上，利奧達（Jean-Etienne Liotard）與貝荷諾（Jean-Baptiste Perronneau）皆為與夏爾丹同期，對粉彩畫有所研究之藝術家。夏爾丹的粉彩作品具有強烈的個人特色，自明確的線條到具新意的構圖，這些作品大膽與內斂兼備，展現出絕佳的色彩合諧度以及細膩流轉的情感。

然夏爾丹為何傾心於此種創作方式，又何以僅將之運用於人像作品中呢？此問可於其1778年寄予安吉維耶伯爵（comte d'Angiviller）的信中，以及柯欽的私人信函中得到解答：「我的殘疾已不允許我以油彩進行創作了，我因此轉而鑽研粉彩畫。」；「在他離世的前幾年，他身陷多種殘疾使他無法如常進行油畫創作，這也使他轉而嘗試粉彩，這種他以往從未想像過的畫材。他的創作方式與同代人不盡相同，而是以之表現人像、自然的偉大，完成了表現青年、老人形象等的多幅人像作品。」但除此之外，於多年後回歸從事肖像畫創作的他是否想證明自己於靜物畫領域之外的才能，此點或許有著更深層的原因尚待探究。

夏爾丹首先於1773年完成了一度被誤認並命名為〈畫家巴許利耶像〉的〈粉彩頭像練習〉，畫中人物身著仿文藝復興時代服飾、古式皺領、獎章與肩帶，呼應1770年代法蘭西盛極一時的中古與文藝復興復甦運動，男子嚴肅的表情、樸素的構圖則使全畫產生肅穆之感。

圖見193頁

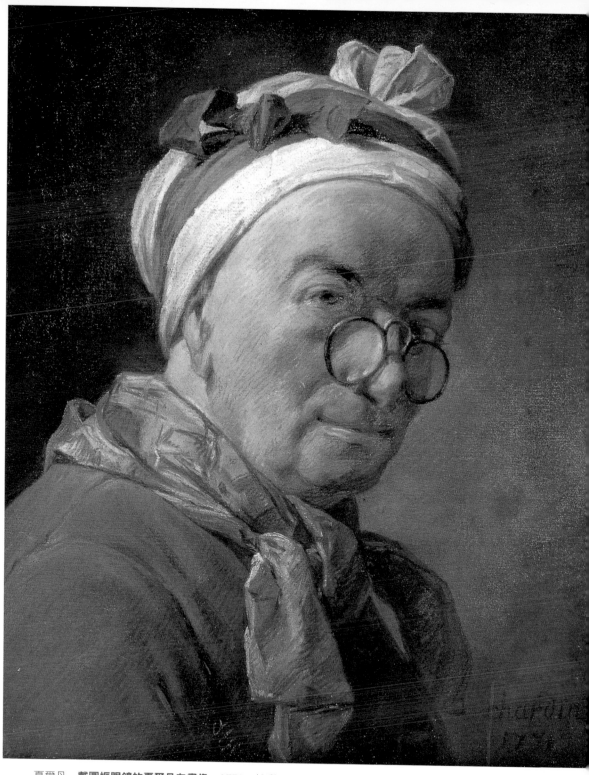

夏爾丹　**戴圓框眼鏡的夏爾丹自畫像**　1771　粉彩　46×37.5cm　法國巴黎羅浮宮美術館藏

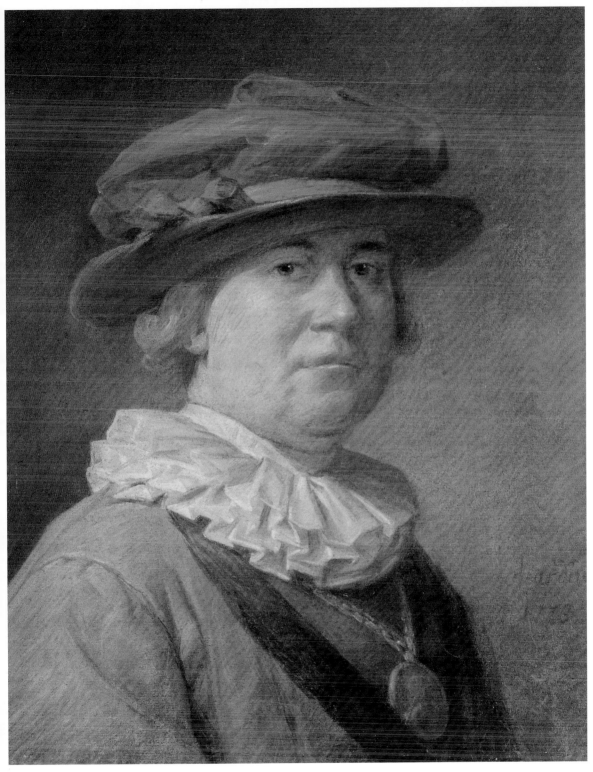

夏爾丹　**粉彩頭像練習**　1773　粉彩　55×45cm　美國劍橋哈佛佛格美術館藏

然夏爾丹的粉彩作品以目前藏於羅浮宮之中的自畫像與妻子畫像作品最為著名，且在於風格與情感的堆疊上亦最為豐富。夏爾丹曾以〈畫家夫人畫像〉紀念第二任妻子，又作數幅神態靈動的自畫像，而自這些人像作品皆可看出畫家充沛的情感。「一如過往堅定但自由的筆觸，同樣一雙看像自然靜物的眼睛，但卻需要仔細觀察並理出其中隱藏的魔法。」狄德羅如是看待〈戴圓框眼鏡的夏爾丹自畫像〉。畫中的夏爾丹戴著一頂以一席白布捲成的軟帽，一條藍紅相間的圍巾於領口打成結，輕輕地繞在畫家頸上，搭配淺褐色的衣衫，圓框眼鏡後的面容則帶有幾分從容、幾分睿智。同樣細膩、嚴謹的表現方式亦被運用於畫面整體表現之上，構圖單純不禁使人聯想到他後期的靜物作品。普魯斯特亦曾於欣賞過此作後有感抒發道：「在厚重的眼鏡之下，至架著鏡片的鼻頭，再向上望入稍暗的雙眸，彷彿笑看過世事、愛過，自豪地說道：『是啊，我就是老了！』歲月為他點綴上柔軟，但他的滿腔熱情卻不曾逝去。半垂的眸似鎖釦因勞累而泛紅，經歷風霜的皮膚如同包覆他軀體的舊衣失去光澤。然衣著上的粉紅卻將之襯的更鮮豔，最終產生如珍珠般的光澤。一方的古舊、損耗即會使人聯想起另一方，一如所有事物之完結，若燃盡的柴火、落葉的腐敗、落日西沉，折舊的衣物與過往的人們，如此地纖弱、豐富與柔軟。我們能夠很驚異的發現畫家雙唇緊抿的弧度與微噘的鼻、半開的雙眼皆是互相輝映的，皮膚與血管的些許起伏更是象徵著性格、生活與情感三面向。從今往後，不論外出或在自家內，我希望您們能夠帶著敬意去接近這些年邁者，如果您知道如何從中解讀，他們將告訴你們比古老的書籍更多、更加動人的故事。」並認為因夏爾丹使他得以深刻品嚐儉樸人生與靜物所引出的趣味，同時發現事物於光線與創作者的妝點之下所產生之均衡、神聖之美，最後進而成為日後成就《追憶似水年華》一書的靈感來源之一。

　　另一幅自畫像作品——〈戴遮光帽的夏爾丹自畫像〉（圖見197頁）亦同時吸引了普魯斯特與塞尚的注意，後者於1904年寄信予

圖見192頁

夏爾丹
畫家夫人畫像　1775
粉彩　46×38.5cm
法國巴黎羅浮宮美術館
藏（右頁）

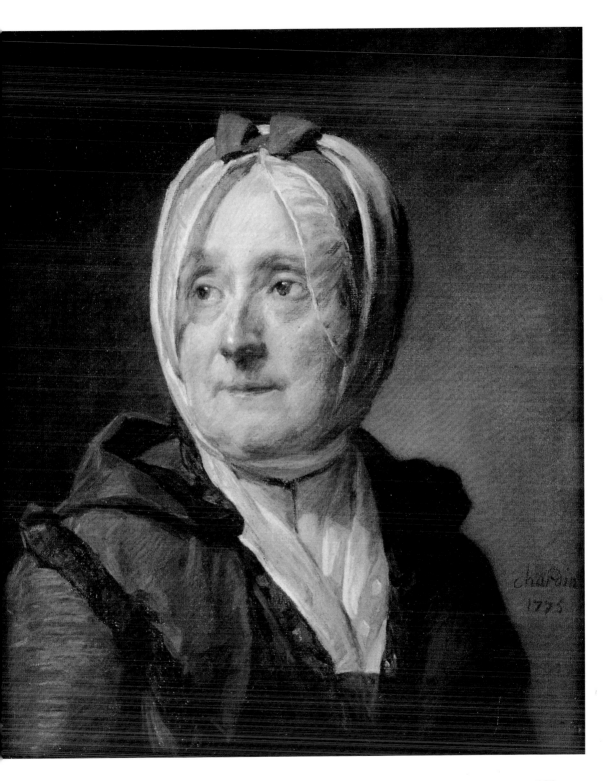

畫家愛彌兒‧貝爾納（Emile Bernard）並提及了夏爾丹的繪畫技巧：「你還記得夏爾丹那幅戴著圓框眼鏡及遮光帽的優秀粉彩作品嗎？這名畫家真是狡猾呀！難道您沒發現他在自己的鼻樑架有一橫切平面，造成絕佳的視覺效果？好好研究一下此作再告訴我我的判斷是否有錯。」

　　事實上，此番想法並無錯誤，畫面中的各處細節皆是經夏爾丹深思熟慮而成，圓框眼鏡做為陰影、頭巾與遮光帽的延伸，進而拉長了畫家臉部線條；畫家整體如雕像般以45度角示人，右眼定於觀者臉上但仍與之保持一定距離，將情緒隱約地藏於高雅的外在表現之中。

　　而畫家於〈有畫架的夏爾丹自畫像〉中則展示了更加深層的自我，畫中的夏爾丹頭上如同前二幅作品包裹著白色頭巾與繫帶，褐色的服裝與隨意鬆開的幾顆鈕釦使觀者能夠清晰見著同色系的圍巾，由左下而至的光源照亮了畫家面對畫架，微頃的臉龐，以及藍色的蝴蝶結繫帶；半懸於空中的右手握著紅色粉彩筆，彷彿在為觀畫者畫像，縱使觀者僅能見到部分畫框，繪畫的主題與畫家職志仍是昭然若揭。瘦削的雙頰呈現出邁入晚年的畫家形象，然眼神與緊抿的唇中所透露出的堅定卻不見疲態。比起先前二作，畫家以工作中的自己做為遺留予後世的最後形象，再加上紅粉筆與畫架的出現，更是具有著某程度的聚焦與象徵意義，表現出對於藝術創作的不熄之火。藉由這些獨具特色的粉彩作品，夏爾丹又再次於繪畫史中留下屬於自己的位置。

　　晚年的夏爾丹生活雖多遭遇困頓，但他並未因此捨棄畫筆，無法從事熟悉的油畫創作即選擇轉往以粉彩堆疊深刻情感與體悟，夏爾丹的一生都在巴黎度過，幾乎沒有離開過巴黎，他把自己的全部才能都貢獻給藝術和平凡的人民，創作不懈直至1779年12月6日在巴黎辭世為止。

圖見196頁

夏爾丹
戴遮光帽的夏爾丹自畫像
1775　粉彩　46×38cm
法國巴黎羅浮宮美術館藏
（右頁）

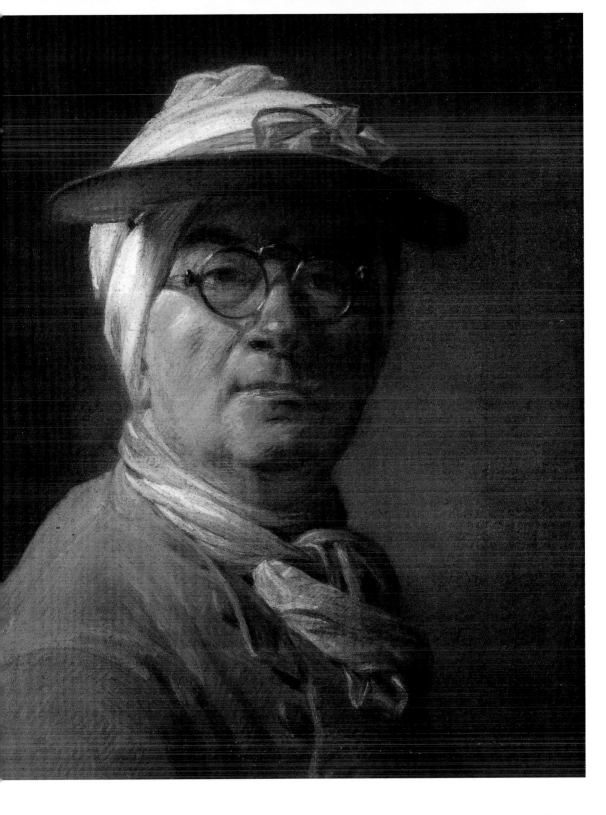

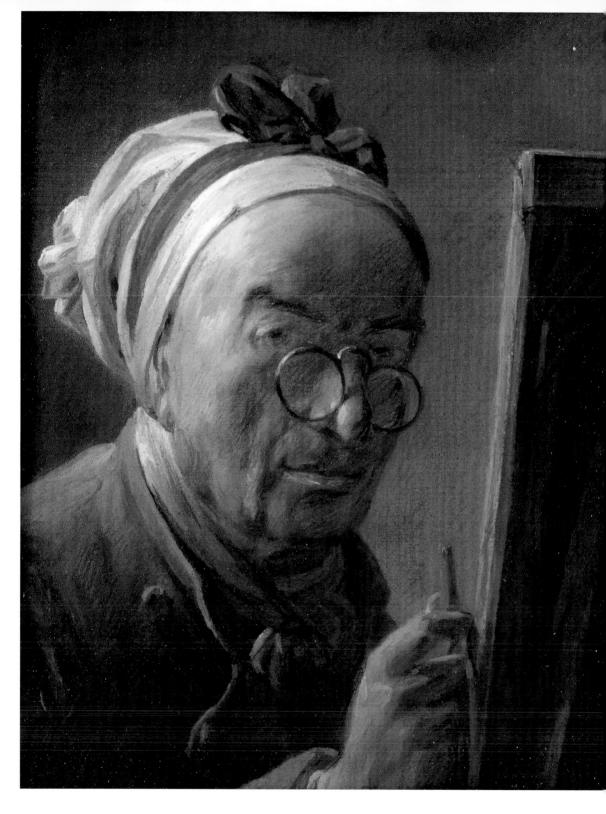

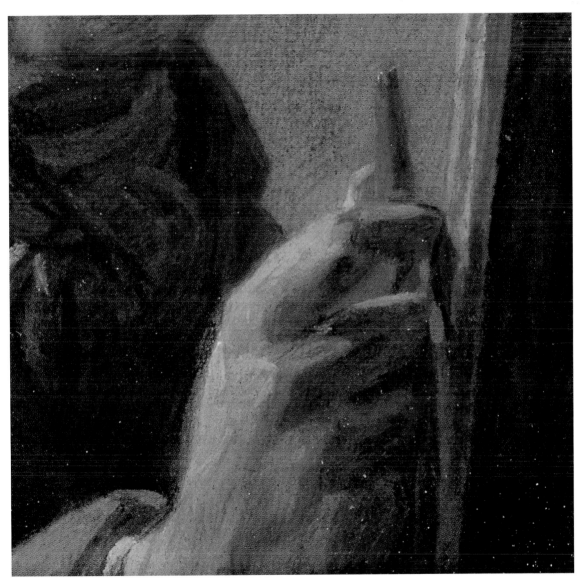

夏爾丹　**有畫架的夏爾丹自畫像**　約1779　粉彩　40.5×32.5cm　法國巴黎羅浮宮美術館藏（左頁，上圖為局部）

尚—西美翁·夏爾丹年譜

1699 　夏爾丹於11月2日出生於巴黎，為細木工匠尚·夏爾丹之子。

1723 　二十四歲。5月6日，與巴黎商人之女瑪格麗特·珊塔互相訂定婚
　　　約。

1724 　二十五歲。2月3日，於皮耶—賈克·卡斯（Pierre Jacques Cages）及
　　　諾埃—尼古拉·克伊佩爾（Noël-Nicolas Coybel）畫室學習一段時
　　　間後獲聘成為聖路克學院教師。

1728 　二十九歲。5月27日，於巴黎親王廣場青年作品展展出包括〈鰩
　　　魚〉在內的數幅作品。9月25日，其於動物與水果靜物方面的表現
　　　獲皇家繪畫雕塑學院讚賞。完成〈鰩魚〉與〈冷餐台〉。

1729 　三十歲。2月5日，辭去聖路克學院職務。

1730 　三十一歲。2月15日，受駐馬德里大使羅登堡所託繪製六幅油畫作
　　　品。

1731 　三十二歲。1月26日，與瑪格麗特·珊塔訂定第二次婚約。2月1
　　　日，與瑪格麗特·珊塔於聖敘爾皮斯完婚。11月，兒子尚—皮耶出
　　　生。

1732 　三十三歲。6月12日，於親王廣場展出〈鸚鵡與樂器〉、〈樂器與
　　　水果籃〉與一幅參照比利時雕塑家法蘭索瓦·福拉蒙（François
　　　Flamand）作品所作之立體裝飾畫。

1733 　三十四歲。完成第一幅人像作品。8月3日，長女馬格麗特—阿格妮
　　　斯領洗，然馬格麗特—阿格妮於三或四歲時即夭折。

1734 　三十五歲。6月24日，再度於親王廣場展出作品，此次參展作品超
　　　過16件，其中包含其知名的作品〈洗衣婦〉及〈以蠟密封信件的女

子〉。12月4日，為友人約瑟夫·亞維繪〈約瑟夫·亞維像〉。

1735　三十六歲。4月13日，妻子瑪格麗特·珊塔逝世。6月，以四幅作品爭取皇家繪畫雕塑學院職務。

1737　三十八歲。8月18日至9月5日，羅浮宮沙龍展（Salon du Louvre）重新舉辦，夏爾丹於其中展示〈以銅製飲水器汲水的女人〉、〈洗衣婦〉、〈以撲克牌搭城堡的男孩〉、〈約瑟夫·亞維像〉、〈孩童與代表童年的擺飾〉、〈玩羽球的小女孩〉等作。

1738　三十九歲。5月，《法國信使》中發表費薩爾（Étienne Fessard）參考夏爾丹畫作〈以蠟密封信件的女子〉所作之版畫作品。7月，柯欽（Charles-Nicolas Cochin）取材自夏爾丹〈手持櫻桃的女孩〉、〈年輕的士兵〉的版畫作品問世。8月18日至9月19日，於沙龍展展出〈玩洋娃娃的女孩〉、〈酒館中的男孩〉、〈小畫家〉、〈以蠟密封信件的女子〉、〈玩轉骰的孩子〉等數幅作品。〈手持櫻桃的女孩〉售予英國藏家安德魯·海伊（Andrew Hay），並留下首次正式紀錄。

1739　四十歲。《法國信使》發表柯欽以夏爾丹作品〈洗衣婦〉、〈蓄水槽旁的女人〉為範本所刻之版畫作品。9月6日至9月30日，以六幅作品參加沙龍展，此六幅作品為〈喝茶的婦人〉、〈吹肥皂泡〉、〈家庭教師〉、〈市集返家〉、〈撲克牌塔〉與〈準備食材的婦人〉。12月，《法國信使》紀錄三幅版畫作品的出售紀錄，包含以夏爾丹之〈吹肥皂泡〉為範本所作的同名版畫作品。

1740　四十一歲。8月22日至9月15日，於沙龍展展出〈猴子畫師〉、〈猴子哲學家〉、〈工作中的母親〉、〈餐前禱告〉、〈女教師〉，柯欽同時也展出參照夏爾丹作品所完成的〈酒館中的男孩〉與〈清潔婦〉。11月27日，受負責君王各處住所工程之菲爾伯·歐

里（Philibert Orry）引薦，得到法國國王路易15世親自謁見，並將〈餐前禱告〉與〈工作中的母親〉兩作獻予君王，此兩件作品今均藏於巴黎羅浮宮美術館。

1741　四十二歲。9月1日至9月23日，於羅浮宮沙龍展出〈正在以撲克牌搭城堡的勒諾華先生的公子〉與〈晨間梳妝〉。12月，《法國信使》刊出以〈晨間梳妝〉為參考主題的版畫作品，該作由法籍版畫家勒跋（Jacques-Philippe Le Bas）完成；蘇丹大使默罕莫德‧艾芬迪參觀夏爾丹之工作室。

1742　四十三歲。因病未得執教鞭及參與沙龍展。11月，《法國信使》刊出參考夏爾丹〈市集返家〉、〈玩轉骰的孩子〉所完成的版畫作品之出售消息。

1743　四十四歲。8月5日至25日，於沙龍展展出〈手持書冊的女人〉、〈玩賽鵝圖的孩子們〉、〈搭撲克牌塔的孩子們〉，版畫部分亦有〈古董商〉、〈畫家自畫像〉、〈女孩與洋娃娃〉等三幅以夏爾丹作品為題之作品同樣展出於會場。9月，《法國信使》收錄萊比錫（Lépicié）以夏爾丹作品為範本而刻之版畫〈以撲克牌搭城堡的男孩〉；同月28日，獲選為皇家繪畫雕塑學院顧問。

1744　四十五歲。4月，《法國信使》刊出版畫家旭胡格（Surugue）參考夏爾丹作品所作之〈以撲克牌搭城堡的男孩〉。11月1日，與法蘭蘇絲—瑪格麗特‧普傑訂婚；同月26日，於聖敍爾皮斯完婚。12月，《法國信使》紀錄萊比錫版畫作品〈餐前禱告〉售出之消息，該作原出自夏爾丹之手，後由路易15世購藏。

1745　四十六歲。1月，萊比錫依據夏爾丹作品作〈約瑟夫‧亞維像〉，並被刊載於《法國信使》之中。8月，夏爾丹本人雖未參展，但以其作為範本所完成之三幅版畫作品皆展出於沙龍展，此三作分

夏爾丹　**豬的頭部**　素描畫紙　26.4×40.6cm

別為〈約瑟夫・亞維像〉、〈餐前禱告〉與〈撲克牌塔〉。10月21
日，女兒安潔莉─法蘭蘇絲・夏爾丹出生。

1746　　四十七歲。4月23日，女兒安潔莉─法蘭蘇絲夭折。8月25日至9月
　　　　25日，以四幅作品參加沙龍展，其中包含〈餐前禱告〉、〈將手置
　　　　於套筒中的女士〉、〈勒費先生像〉及〈休閒時光〉，版畫家旭
　　　　胡格亦展出參考夏爾丹作品〈玩賽鵝圖的孩子們〉完成之〈賽鵝
　　　　圖〉。

1747　　四十八歲。6月，《法國信使》刊載夏爾丹原作，旭胡格所刻之版
　　　　畫作品〈休閒時光〉。8月5日至25日，於沙龍展展出〈照護者〉。
　　　　10月，《法國信使》收錄旭胡格以夏爾丹作品為範本而刻之版
　　　　畫〈沉思〉。

1748　　四十九歲。8月25日至9月，於沙龍展展出〈素描練習〉。

1751	五十二歲。於沙龍展展出〈八音琴〉，該作為路易15世訂製之作品。
1752	五十三歲。2月3日，因〈八音琴〉一作獲一千五百法磅。9月7日，獲得皇家頒予之五百法磅獎金。
1753	五十四歲。8月25日至9月25日，參加該年度沙龍展，展出作品包括〈素描練習〉、〈優良教育〉、〈約瑟夫・亞維像〉、〈盲人〉、〈狗〉、〈猴子與貓〉、〈松雞與水果靜物〉、〈野兔及獵槍〉、〈野兔、獵槍、獵袋及火藥瓶靜物〉，以及兩幅水果靜物畫。11月，《法國信使》刊載夏爾丹原作，羅鴻・卡爾（Laurent Cars）所刻之版畫作品〈八音琴〉售出訊息。
1754	五十五歲。獨子尚一皮耶獲學院畫家大賞，並於9月22日進入皇家繪畫雕塑學院就讀。
1755	五十六歲。3月22日，獲選入皇家繪畫雕塑學院掌管財政，並於5月12日就任。8月25日至9月，於沙龍展展出〈孩子與山羊〉與〈動物〉。
1757	五十八歲。國王將位於羅浮宮藝廊街的一處居所贈予夏爾丹。8月25日至9月，沙龍展期間展出〈動物與水果〉、〈料理桌〉、〈擦拭餐盤的女人〉、〈早餐過後〉、〈路易先生獎章畫像〉與〈獵物、獵袋與火藥瓶靜物〉；同時勒跋則展出版畫作品〈優良教育〉及〈素描練習〉。9月13日，其子尚一皮耶獲得羅馬法國學院所頒予之寄宿生資格。
1758	五十九歲。安東・榭列許德（Antoine Schlechter）於沙龍展展出參照夏爾丹原作而完成之〈安德烈・勒費像〉。
1759	六十歲。8月25日，以〈打獵歸來〉、兩件主題為〈獵物、佩件與火藥瓶靜物〉之作品、〈李子、櫻桃、杯水與杏仁核靜物〉、〈桃

子、葡萄、水杯靜物〉、〈白茶壺、葡萄、栗子、蘋果、餐刀與酒瓶靜物〉、一幅水果靜物、〈年輕的畫家〉、〈織繡毯的女工〉等作品參加沙龍展；狄德羅亦於本屆沙龍展首次發表評論。

1760　六十一歲。8月，獲瑞典路易絲女王頒獎章，以感謝其所進獻的兩幅版畫——〈素描練習〉與〈優良教育〉；拉圖爾（Quentin de La Tour）以粉彩為夏爾丹繪製了一幅肖像畫，該作展出於隔年之沙龍展。

1761　六十二歲。7月13日，獲選負責沙龍展布展。8月25日，沙龍展期間展出另一幅經過些許調整的〈餐前禱告〉、數幅動物寫生、〈裝有杏子的玻璃瓶〉、〈甜瓜〉、〈野莓〉；同時旭胡格則展出參考夏爾丹作品所完成之〈盲人〉。9月5日，收到來自烏迪（Jacques-Charles Oudry fils）的辱罵信件，因後者不滿夏爾丹之沙龍展布展結果，後於該月26日烏迪道歉，事件終得落幕。

1762　六十三歲。1月，《英國誌》（British Magazine）印行夏爾丹原作，萊比錫摹刻之〈以撲克牌搭城堡的男孩〉，以贈送給雜誌訂戶。5月29日，與雕塑家吉翁・古司都二世（Guillaume Coustou）前往探視重病的藝術家畢卡爾（Jean-Baptiste Pigalle），夏爾丹極度欣賞畢卡爾的創作並收藏有六件作品。7月21日，於義大利熱那亞附近遭英國私掠船擄走，不久後返回法國。

1763　六十四歲。5月5日，於原有寄宿獎金之外再度獲得兩百法磅，以作為1761年沙龍布展事件之補償。8月15日，於沙龍展展出六幅作品，分別為〈早餐過後〉、〈花束〉、〈裝有橄欖的玻璃瓶〉、〈葡萄與石榴〉、〈奶油圓蛋糕〉，以及一幅水果靜物畫。

1764　六十五歲。10月28日，獲柯欽薦舉，夏爾丹獲得於索希堡繪製三幅門頭飾板的機會，成品分別為〈藝術的寓意畫〉、〈音樂的寓意

畫〉與〈科學的寓意畫〉。

1765　六十六歲。1月30日，接任法裔雕刻家米開朗基羅‧斯洛茲（Michel-Ange Slodtz），獲選為法國浮翁科學、文學藝術院的合作院士。8月25日，以〈科學的寓意畫〉、〈藝術的寓意畫〉、〈音樂的寓意畫〉、〈李子籃、核桃、醋栗與櫻桃靜物〉、〈一腳懸吊的鴨子、餡餅、圓碗及瓶裝橄欖靜物〉、〈一籃葡萄與蘋果、梨子與杏仁餅〉作為參加沙龍展之作品。

1766　六十七歲。7月5日，柯欽再度邀請夏爾丹為美景宮之音樂廳作兩幅門頭飾板，分別為〈人民音樂的寓意畫〉與〈軍隊音樂的寓意畫〉；同月，受俄羅斯女皇凱瑟琳二世委託為聖彼得堡美術學院會議廳繪製門頭飾板畫〈音樂的寓意畫〉。

176　六十八歲。8月25日，於沙龍展展出〈人民音樂的寓意畫〉與〈軍隊音樂的寓意畫〉。

1768　六十九歲。5月29日，夏爾丹的寄宿獎金金額提高至三百法磅。

1769　七十歲。8月25日，參加沙龍展，展出再製之〈音樂的寓意畫〉與〈市集返家〉、〈擠羊奶的裸婦〉、〈森林之神抓著山羊讓孩子吸奶〉、兩幅獵物靜物畫、水果靜物，以及〈一盤桃子、胡桃、刀子與半滿的酒瓶靜物〉。

1770　七十一歲。7月26日，夏爾丹的寄宿獎金金額提高至四百法磅。

1771　七十二歲。8月25日，於沙龍展展出四幅作品，包括〈秋天〉、〈粉彩自畫像〉與兩幅粉彩人像素描。

1772　七十三歲。為結石所苦，但仍積極參與皇家繪畫雕塑學院事務。7月7日，獨子尚—皮耶逝世。

1773　七十四歲。8月，僅於沙龍展展出重新詮釋之〈以銅製飲水器汲水的女人〉與〈粉彩頭像練習〉等兩幅作品。

1774	七十五歲。7月30日，辭去皇家繪畫雕塑學院財政工作，以及沙龍展布展職責，同時將拉圖爾為其繪製的肖像作品捐贈予皇家繪畫雕塑學院。
1775	七十六歲。8月25日，以三幅粉彩頭像練習作品參加沙龍展，其中包括一幅〈自畫像〉與〈畫家夫人畫像〉。
1777	七十八歲。8月25日至9月29日，沙龍展展出〈冬天〉及三幅粉彩頭像練習。
1778	七十九歲。與畫家丹德烈—巴頓（Michel-François Dandré-Bardon）、諾埃·亞烈（Noël Hallé）、安東·荷努（Antoine Renou）共同負責皇家繪畫雕塑學院圖書館整理工作。
1779	八十歲。8月25日，最後一次參加沙龍展，於其中展出數幅粉彩頭像練習。11月16日，夏爾丹夫人委託宗教畫家朵庸（Gabriel-François Doyen）代為寄信予藝術家德佛列序（Aignan-Thomas Desfriches），其中提及夏爾丹身體狀況堪慮。12月6日，夏爾丹辭世，隔日下葬於聖日耳曼奧塞華教堂（Saint-Germain-l'Auxerrois）。12月18日，清算夏爾丹身後財產，畫作估價部分委由柯欽與約瑟夫·維爾內（Joseph Vernet）負責。
1780	畫家正名為尚—西美翁·夏爾丹（Jean-Siméon Chardin），過去認為之尚—巴蒂斯—西美翁·夏爾丹（Jean-Baptiste-Siméon Chardin）實為謬誤。

國家圖書館出版品預行編目（CIP）資料

夏爾丹：反映真實生活的寫實畫家 /

何政廣主編；鄧聿檠編譯. -- 初版. --

臺北市：藝術家，2013.10

208面；23×17公分. --（世界名畫家全集）

ISBN 978-986-282-114-5（平裝）

1.夏爾丹（Jean-Siméon Chardin, 1699～1779）

2.畫家 3.傳記 4.法國

940.9942 102020092

世界名畫家全集
反映真實生活的寫實畫家

夏爾丹 Jean-Siméon Chardin

何政廣 / 主編　　鄧聿檠 / 編譯

發行人　　何政廣
總編輯　　王庭玫
編輯　　　謝汝萱、鄧聿檠
美編　　　廖婉君
出版者　　藝術家出版社
　　　　　台北市重慶南路一段147號6樓
　　　　　TEL：（02）2371-9692～3
　　　　　FAX：（02）2331-7096
　　　　　郵政劃撥：01044798 藝術家雜誌社帳戶
總經銷　　時報文化出版企業股份有限公司
　　　　　桃園縣龜山鄉萬壽路二段351號
　　　　　TEL：（02）2306-6842
南部區域代理　台南市西門路一段223巷10弄26號
　　　　　TEL：（06）261-7268
　　　　　FAX：（06）263-7698
製版印刷　欣佑彩色製版印刷股份有限公司
初版　　　2013年10月
定價　　　新臺幣480元

ISBN　　　978-986-282-114-5（平裝）